聽 \懂/ 媽媽的話

萬事OK小冊

U0021530

旅 行 筆 記

用一大張白紙把旅行的日期打格子，
接著把適合排在一天的行程，
寫在便利貼上，
貼在預計前往的日期，
旅行時帶著一起出發，
就算日程安排有調整也不用再手抄一次，
把便利貼調整日期位置即可。

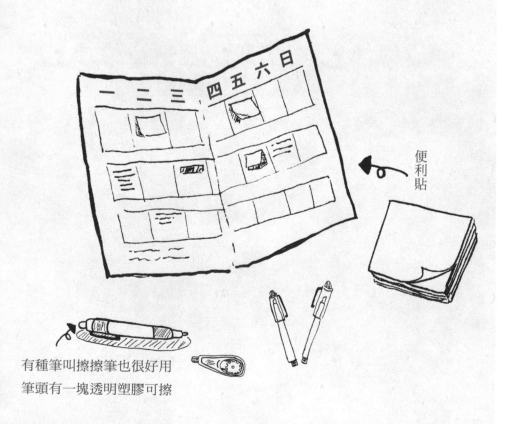

便利貼

有種筆叫擦擦筆也很好用
筆頭有一塊透明塑膠可擦

全力防止「妖」蛾子

自助旅行訂房，
有時提早三個月至半年，
有些房東不一定是細心的人，
在到達的前幾天再次聯絡，
彼此再次確認到達時間、交房細節，
還有自己的特殊需求
（電梯、派車接送）
可以讓入住更順利。

注：「么蛾子」是北京、天津地區方言，有「出問題」的意思。例如：可別給我出什麼么蛾子。
因作者覺得「妖」比「么」更生動，故作「妖蛾子」。

很多住宿點時，為了避免弄錯，
可以整理成一張表格。
很多私人民宿或青年旅館，
會提供房東或管家的 line 或微信，
沒有主動提供的也可以詢問一下，
如果是「超級房東」通常都會提供，
聯絡時再也不必擔心通話費！

和女兒旅行的好處：媽媽的「行李特權」。

想要減輕「移動日」媽媽拉行李的勞累感，
但又不想限制媽媽帶東西的「自由」，
我和果姊的戰略是：
我們帶登機箱，媽媽帶正常行李箱，
移動時，由果姊拉兩個小的登機箱，
我拉一個大的行李箱加地圖找路。
如此一來，增加行動的方便性，
也保留了媽媽的「行李自由」。

建議帶幾個「手提備用袋」，
超重時可手提上飛機，
可拖運兩件時，一起拖運，
不用硬塞。

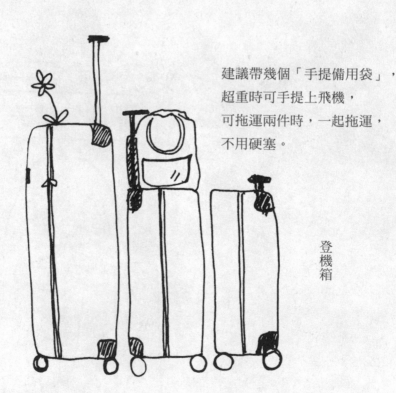

果媽特權，
但其實也會幫忙分攤行李，
塞得滿滿回來。

登機箱

比起歐洲之旅，少了一半以上的重量。

熱水袋的正確使用方式！

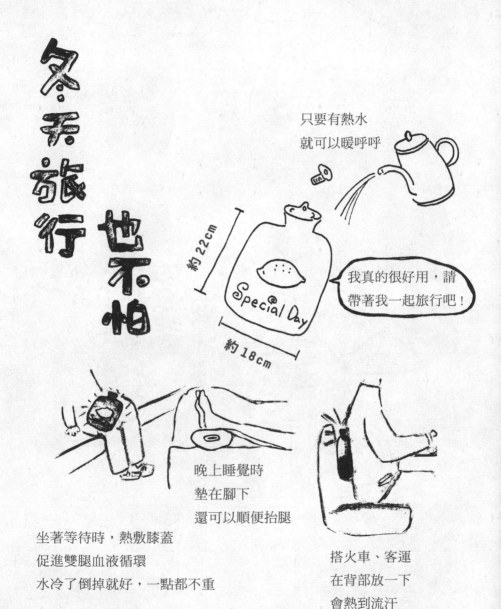

冬天旅行也不怕

只要有熱水
就可以暖呼呼

約22cm

Special Day

約18cm

我真的很好用，請
帶著我一起旅行吧！

晚上睡覺時
墊在腳下
還可以順便抬腿

坐著等待時，熱敷膝蓋
促進雙腿血液循環
水冷了倒掉就好，一點都不重

搭火車、客運
在背部放一下
會熱到流汗

▶長輩拉肚子的自救法

拉肚子，果媽自救 sop

一、盡量還原在國內的飲食習慣。

二、拉乾淨後，再吃止瀉藥。

三、在旅館休息幾日，或盡量安排上廁所容易的景點出遊。

我對很多腸胃不好的人
來說很重要喔！

米飯

從國內自帶的止瀉藥
藥效強弱較知曉

清粥小菜荷包蛋
拉肚子了，還是乖一點

對果媽來說，
菜市場是長在嘴巴上，
和長在路人的「手上」的。

一般當地比較小的、傳統的菜市場，
網路和旅行書不見得會介紹，
除了問當地人，
最好的辦法，
就是上街注意路人的「傢私」，
還有，跟著老奶奶走中獎機率也挺高。

走在路上時，其實視角都是這樣⋯⋯

菜籃車

戰利品

▶意外發生時，可以這樣說

媽媽跌倒時

NG 說法：
你看，叫你不要搬，
偏不聽，跌倒了吧？
（簡直是火上加油。）

OK 說法：
有沒有傷到哪？
要不要把你「打包」，
遣送回國？

拉行李，又只能搭手扶梯，
別忘了站在媽媽後面保護她。

►情緒低落時，可以這樣說

NG 說法：
不要煩嘛，
出來玩就是要開開心心的。

OK 說法：
既然沒有○○，
那我們就改成○○，
換另一種玩法，
有不同體驗也不錯。

旅行中出現的意外，常讓人措手不及，
嚴重時，我還會情緒低落，
這時想出對策的果姊，善良得像天使，
果媽也遞上吃的，轉移我的注意力。
但如果低落太久，也會被耐心有限的家人
無情的拋棄。

沒關係呀，
旅行本來就會有意外呀。

~電閃雷鳴~

暗自畫圈圈……

水果削好嘍，
要不要吃呀？

行程我知道就行？

NG 說法：
下一站住青年旅館。（就這樣？）

OK 說法：
明天移動到下一站，住青年旅館，
先搭兩個小時的火車，轉搭捷運，
很快，兩站就到，不用轉線，
出捷運沿著大路直線走五分鐘到達。
旅館有電梯，最棒的是，
旁邊就是最熱鬧的景點，
到達後就可以馬上出去玩。

移動日前一天的 作戰會議

►想逛長輩沒興趣的景點，可以這樣說

NG 說法：
明天要去的博物館，
有○○萬件藏品，
就算逛三天三夜也逛不完。

OK 說法：
這間博物館是免費的喔。

這也是另一種變相的
「免費」概念。

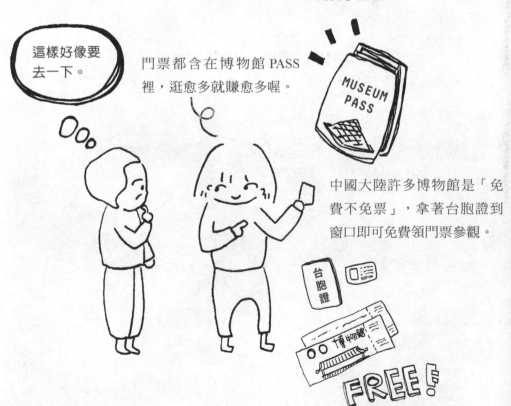

這樣好像要
去一下。

門票都含在博物館 PASS
裡，逛愈多就賺愈多喔。

中國大陸許多博物館是「免
費不免票」，拿著台胞證到
窗口即可免費領門票參觀。

►景點安排可以這樣做

NG 做法：
景點雖然多，
但是都走馬看花，
沒有留下特別深刻的印象。

OK 做法：
景點雖然少一點，
但每站都很精采，
時間多一點，
感受多一點。

人都已經身處天堂，心還趕著去哪裡？

►跟廁所有關的事情，可以這樣做

NG 做法：
等到媽媽內急時才找廁所。

OK 做法：
有看到廁所時，就主動提醒：
那邊有廁所，要不要上一下？

出現緊急狀況時，
又很容易找不到廁所。

壓力山大

好渴，但又怕
會想上廁所。

快，看看
這邊有沒有？

1€　0.5€

長輩們上廁所的錢不要省，當用則用
另外，也別錯過這些免費上廁所的好地方

Apartment　*MUSEUM*　*CAFE*　*Intercity Bus*

►登記入住，可以這樣做

有人要休息，有人要蒐集情報？

NG 做法：
登記入住時，
讓家人站在一旁乾等待。

OK 做法：
1 先找位子讓媽媽坐下來。
2 想辦法先取得房卡，讓其他人先到房間休息，整理。
3 自己可以依照自己的步調，有充足的時間處理所有事務。（刷卡、開收據、填入住資料、蒐集情報）也不用讓家人在一旁乾等。

我們先上去整理行李、
燒水、泡茶嘍！
你弄好了也趕快上來吧。

你慢慢來吧！

所有人的證件
都要記得拿

我喜歡趁這時候
順便偵查有沒有攻略本、
寄明信片的服務？

細節還
真不少

►想讓媽媽使用輔助道具時，可以這樣說

例如登山行程準備登山杖時……

NG 說法：
怕你走不動，
帶枝登山杖吧。
（媽媽 OS：哼！
是嫌我老嗎？）

OK 說法：
我覺得我需要帶登山杖，
保護我的膝蓋，
要不要也順便幫你準備一枝？

誠心大推：年輕人也需要！

拐杖在手，登山好走！

►想讓媽媽休息時，貼心說法可以這樣說

NG 說法：

要不要休息一下？

OK 說法：

那間店看起來好像不錯，
要不要進去吃點東西？

媽媽不想因為自己影響行程，
所以明明累，也會說不累，
總之，就是不想成為拖累大家的人。

因為看到有趣的店，
而獲得休息的機會，
說不定還會發現意外的美食口袋名單。

▶想阻止媽媽幫忙搬行李時，可以這樣說

NG 說法：
你又搬不動，在這邊等。
（有看不起的感覺）

OK 說法：
你很重要，
在這邊負責看行李，
要顧好等我們回來。

我們的抬行李策略：
先一人抬一個登機箱上樓，
再回來替換，
果媽上樓顧兩個小行李，
我和果姊再一起抬
最大的行李上去。

▶阻止媽媽亂跑（受傷、走丟），可以這樣說

媽媽別動！就是好？

NG 說法：
這個你拿不動，我來拿。
（長輩可能會覺得自己沒用？
或心生不服？）

OK 說法：
我負責拿這個（大行李），
你負責拿這個（小行李）。
（也讓長輩幫忙分攤，
更有參與感。）

是，大小姐！

你負責拿上面的袋子，
很重要喔，裡面都是吃的。

比較輕

果姊負責拖
兩個小的登機箱

分配好了就出發嘍！

地圖

我負責拖最大的行李
加負責找路

►點餐時，當媽媽說：「你們點就好」，可以這樣說

媽媽旅行口頭禪：
你們點就好？

因為看菜單還要戴眼鏡，
覺得麻煩，
密密麻麻的菜單，
也一時難以做決定，
所以果媽常常下意識的
逃避點餐這回事。
但旅行時，

研究菜單也是一種樂趣，
為了讓果媽有參與感，
點菜時……

NG 說法：
你要吃什麼？

OK 說法：
你負責點一道魚。
（媽媽最愛吃的一道菜。）

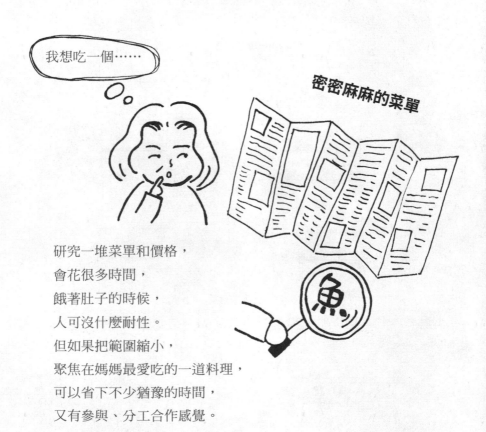

我想吃一個……

密密麻麻的菜單

研究一堆菜單和價格，
會花很多時間，
餓著肚子的時候，
人可沒什麼耐性。
但如果把範圍縮小，
聚焦在媽媽最愛吃的一道料理，
可以省下不少猶豫的時間，
又有參與、分工合作感覺。

►鼓勵媽媽嘗試新事物時可以這樣說 2

NG 說法：

這個很簡單，你一定可以。

OK 說法：

不用擔心，放鬆，

我會跟你一起做。

（或是我會在後面保護你。）

中國臥床火車初體驗：果媽睡在火車頂？

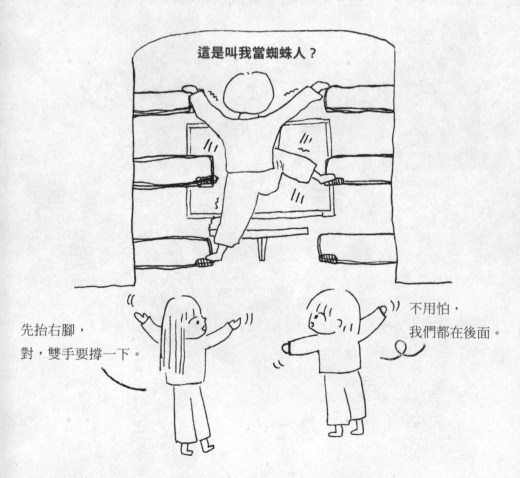

NG 說法：

要不要試試看？

或是，不試怎麼知道？

OK 說法：

就試一次看看如何？

我真的很想試試看。

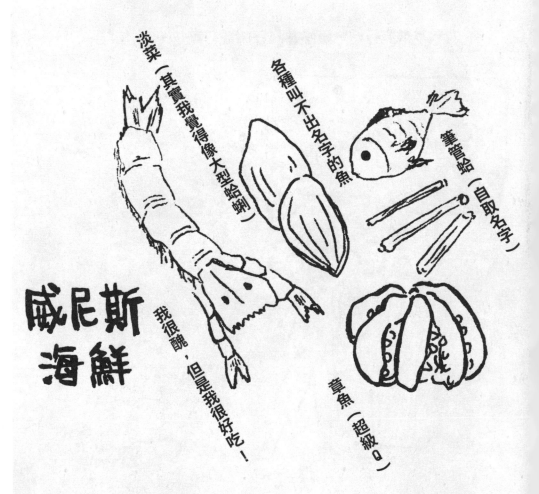

淡菜（其實我覺得像大型蛤蜊）

各種叫不出名字的魚

筆管蛤（自取名字）

威尼斯
海鮮

我很醜，但是我很好吃！

章魚（超級Q）

►需要延後吃飯時間時可以這樣說

ＮＧ說法：
為了趕行程，
要忍耐晚一點吃飯。
（心情：必須忍耐，
且不知要忍多久。）

ＯＫ說法：
雖然今天會晚一點吃中飯
大約下午兩點，
但會去吃一家很棒的餐廳喔！
（心情：可以忍一下，
知道要延後多久，
並且期待後面很棒的餐廳。）

話說以前旅行時，兩姊妹瘋狂的趕行程……

你們兩個給我差不多一點，從早餐到現在已經下午四點，一直走也沒吃午餐也沒有休息，想餓死我啊，都沒在顧我，虐待我……（以下省略兩千字）

虐待老人家！

魔化的果媽

饒了我們吧，大王～～

拜託～～

兩姊妹
真心懺悔

►有趣的旅行可以這樣說

NG 說法：

這裡建於西元○○年，
是○○王朝第○代皇帝……

OK 說法：

那裡古城牆是真的古蹟，
已經有○○年歷史了，
是目前保留的最完整的
古城牆之一，
不但可以在上面
放風箏、騎腳踏車、看夜景，
最重要的是，
旁邊有個老市集，
市集裡不但美食多，
很多都是有名的老味道呢！

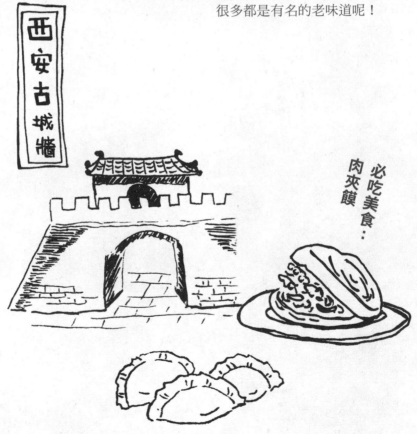

08

►要住得「好」一點？

雖然說，住得好睡得好，
才有好的旅行品質，
但旅館的夜晚，
常常成為追劇的幸福時刻……

二倍速　快轉　是

終於可以隨心所欲
在床上大吃大喝了

美食擺好擺滿

我知道有些人，
很堅持要用地圖和導航找到路，
但……
有時候我們的身旁，
其實還有更好的幫手。

是不是在找那個呀？

你覺得二小姐

讓她慢慢找。

不要理她啦，

還那麼兇，

還一直看地圖，

那個笨蛋，

好像是喔，

地圖上明明有呀……

到底在哪呢？

以前的我，
也是非「地圖」不可。

►一定要忍耐？

長輩和年輕人旅行，
不是對立，
而是合作。

一起分擔行李
重量少一半
貼心多一半

一起分享美食
體重少一半
快樂多一伴

PORK FEET COOKIE

BREAD

一起搭計程車
優雅多一半
車錢省一半

證件錢包分開放
安心多一半
風險少一半

►規劃者的功課僅止於完美的安排？

規劃一趟行程，

到底要做多少功課？

首先，查找書本的資料，網路上資料，

接著，分配時間天數，確認路線，

才能訂機票、上網搶火車票，並確認無誤，

然後，訂房間、找美食、找樂子……大致如此。

然後，新學到的、最重要的一門功課：

傾聽，和溝通。

我想多逛點菜市場，
少逛點博物館
不要住得太偏僻……

沒問題，
都交給我吧！

交通要方便，
附近有吃的。

考聯考都沒這樣認真

►一定要團體行動？

遇到「特殊景點」時，就不要勉強媽媽，各自分開行動。
不過話說回來，在柏林參觀大屠殺紀念碑時，
果姊和果媽覺得怪怪的先走，
在維也納時，也因為果姊肚子痛，匆匆結束墓園參觀行程……
難道冥冥之中真有什麼特殊的力量？

BERLIN

VIENNA

我肚子好痛喔，
看好了就趕快回去吧。

好吧！

▶長輩不愛嘗試新事物？

即使是很小的事，
也沒關係，
只要成功一次，
慢慢的，就會愈來愈喜歡，
充滿自信又好奇的自己。

沒有量杯、電鍋如何煮出 QQ 白米飯？

step01　掌握水和米的比例

這樣也可以！

比例 1：1
只要有碗、杯子
都可以替代量杯

把米放到鍋子裡後
水加到一個「指節」的高度
(阿嬤教的豆知識)

step02　煮飯三撇步

大火先煮滾

轉中火攪拌
要不停「喇」

開始有「飯」的感覺後
戳洞，然後蓋蓋子燜

失敗了也沒關係，再加點水，就變成粥了！

►媽媽只能被照顧？

旅行時，長輩往往是「最佳外交部長」，

讓人感覺親切、容易卸下心防，

更棒的是，媽媽煮的菜，就是最好的「文化交流」。

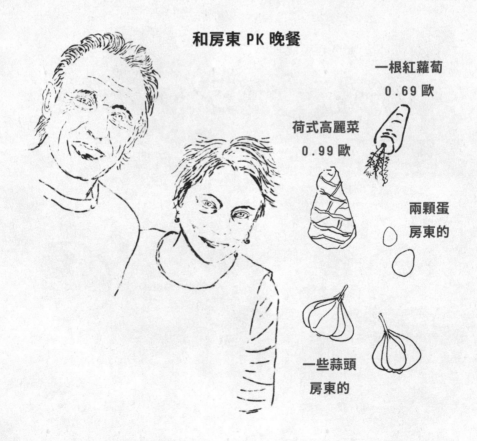

和房東 PK 晚餐

一根紅蘿蔔
0.69 歐

荷式高麗菜
0.99 歐

兩顆蛋
房東的

一些蒜頭
房東的

01

▶我規劃，所以我決定？

「旅行」是一種溝通的藝術，
多多和家人溝通，
才能知道大家真正想要的是什麼。
一起愉快的做決定吧。

【Before】以前的我

獨自查找　　　自己累得半死
獨自煩惱　　　家人又對行程
獨自糾結　　　一無所知

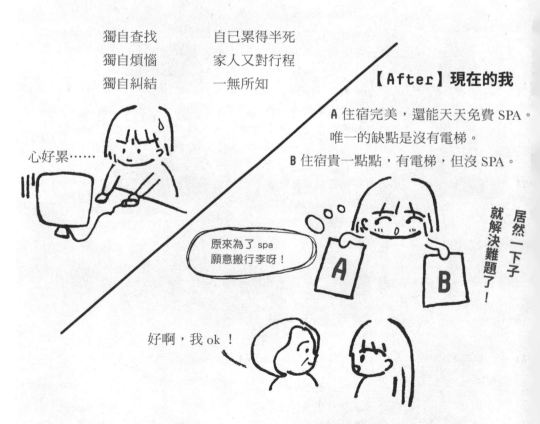

心好累……

【After】現在的我

A 住宿完美，還能天天免費 SPA。
　唯一的缺點是沒有電梯。
B 住宿貴一點點，有電梯，但沒 SPA。

原來為了 spa
願意搬行李呀！

居然一下子就解決難題了！

好啊，我 ok！

想體驗看看每天 spa 的感覺，
搬行李這種事，忍一下就過去了。

破除迷思

怎樣說／做不NG

Bonus 旅行小訣竅

帶媽媽
去旅行
幸福全攻略

不論距離、天數、習性都適用

果媽、林果◎著

目次

和媽媽旅行是

一種修行？

如果上網搜尋一下「帶長輩旅行禁忌」之類的文章，大概都會諄諄提醒：時間不宜太長，目的地不宜太遠，氣候不宜太冷，文化差距不宜太大。

偏偏以上這些「禁忌」，在我帶果媽去歐洲旅行時，**全·部·中·標**。

當時我為歐洲之旅設下了「旅行九十天，預算十五萬」的挑戰，不僅時間長達三個月，而且還是在果媽最討厭出門旅行的冬天，使情況更為嚴峻的是，我「才」第二次帶果媽旅行，同時也是我第一次去歐洲自助旅行；也就是說我不但沒有足夠帶果媽旅行的經驗，加上我根本不熟悉旅行當地情況，語言也不通，還要~~找死~~兼具嚴格控制預算的情況下……俗話常說三個女人一台戲，那我們家三個女人，應該在歐洲演了足足三個月的舞台劇，而且還是巡迴的。

話說當時會這麼想不開只是很單純的想著「帶媽媽去玩」，從來沒想過「與媽媽旅行」和「年輕人」旅行有什麼不同的，會需要面對什麼？要準備什麼？媽媽又要在「跟團」與「自助」旅行間調整什麼心態？

如果說美食美景、陽光明媚的照片是旅行的 A 面，那麼吵架、冷戰、溝通、協調、妥協、危機處理，就是旅行中更真實存在、更為巨大的 B 面。

►旅行的 B 面◄

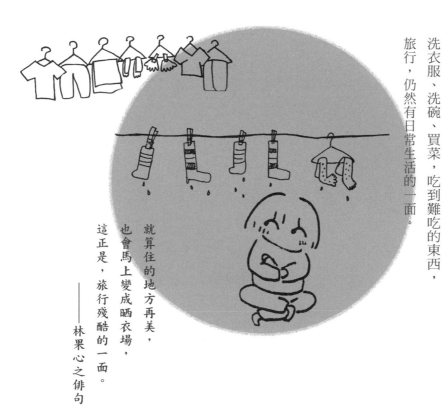

旅行等於美好的一切？

穿得美美的，吃美食，看美景，每個人都笑得很開心？

旅行可不是只會發生「美好」的事，洗衣服、洗碗、買菜，吃到難吃的東西，旅行，仍然有日常生活的一面。

就算住的地方再美，也會馬上變成晒衣場，

這正是，旅行殘酷的一面。

——林果心之俳句

對媽媽的態度，就是你的情商高度

每個想帶父母親旅行的孩子，出發點都是善的、孝順的，可惜的是許多人在經歷過一次烏煙瘴氣的親子旅行後，從此打消和父母旅行的念頭。

雖然說我現在已經有了很多和媽媽旅行的經驗，但回首這一路走來的心酸血淚史，我也常在旅行中因家人一句無心的話而一秒神經斷裂導致情緒大爆發。例如都已經迷路了還要一直遭遇不耐煩的提問：到底知不知道路？又或者熬夜爬文、細心查找安排的餐廳最後只換來一句：怎麼這麼難吃又貴，傻子才來吃；到了滿心期待參觀的景點後，冷不防飄來一句：來這裡是要看什麼？還有最容易讓我忐忑不安、壓力最大的就是訂到地雷住宿時，心情一半愧疚一半害怕時還聽到家人說：怎麼住得這麼爛？

既然帶家人、帶長輩出門這麼不快樂，那還要一起旅行嗎？

剛開始時，每次吵架後我真的都會很幼稚、賭氣得想：哼，下次再也不跟你們一起出來了，我一個人旅行才不用受這些鳥氣呢！我要當自由的鳥兒。但每次旅行結束後，全家人一起看照片、看影片，那些不愉快的事好像自動會在大腦剪接室被剪掉，只留下快樂的回憶（人類大腦的機制這樣運作真的好嗎？）。我印象最深刻的一件事，在德國慕尼黑的聖誕節，我們吵得最凶，已經到了完全冷戰，三個人一句話都不說的地步，連一向好脾氣的果媽都氣到三天不跟我們說話，還在日記上寫下**「我就是笨，就是傻，才會被騙出來旅行，下次再也不會了」**。現在回想，我問自己和家人：那時候到底在吵什麼？

我們三人居然沒有一個人記得 !!!

比堅強更堅強的事

　　旅行不只會讓你「忘記」不重要的事，也會讓你「知道」某些重要的事。因為旅行，我才真實、深切感受到：媽媽真的一天一天在慢慢變老。

　　第一次一起自助旅行，果媽六十一歲，無論吃喝玩樂，幾乎和我們同步無異。也不過才相隔二年的歐洲之旅，果媽的情況變化極大。走太久，站太久，太冷太熱，太餓太渴，都會造成她極大的負擔。我才驚覺：那個抱著我的媽媽，永遠走在我前頭牽我走的媽媽，什麼時候開始變成走在我身後，並且要很努力、很努力，才能追上孩子的腳步？

　　當我一個人旅行的時候，我以為旅行是往外飛，是獨立、是堅強。

　　跟媽媽旅行後，我發現旅行也是停下腳步，是回頭，學習柔軟與溫暖。

　　一個人的堅強當然很重要，但我們往往忽略，微笑、體貼、溫柔包容，或許才是更強大的力量。

　　吵架大多源自不理解，因為不理解所以就無法想像，無法產生同理心。例如：很多長輩年紀愈大愈不愛出門，怕走不動，怕臨時找不到廁所，給孩子添麻煩。請試著想像自己如果整天拉肚子，隨時隨地需要找廁所解決內急，還會有好心情旅行？以前雖然知道長輩要比較常跑廁所，但只是頭腦知道，心裡沒有真切感受。回國後看到果媽的歐旅日記，才發現因為我的「媽媽情商」太低，讓她獨自承受不少心理壓力，吃了不少苦頭，心裡很是心疼。

當憤怒的情緒再也忍不住了⋯⋯

旅行本來就不只有快樂和感動，衝突和矛盾也同時存在，甚至被放大。

如果想要避免吵架，就把每一次的旅行，都當成是最後一次的旅行，把每一次的抱怨，想成是媽媽在撒嬌，儘管如此，當憤怒的情緒再也忍不住了⋯⋯**那就請先認真的吵架吧！**

吵架不一定不好，關鍵是得看怎麼個「吵」法。誠實的告訴大家，儘管經過這麼多次旅行，直到現在我們家每逢旅行還是必吵，不過我們不叫它「吵架」，而是「比較熱情的溝通」。好消息是，吵架的經驗豐富了以後，吵的次數愈來愈少，而且速度愈來愈快，吵得真是愈來愈有效率。

剛開始，像我們在歐洲，因為吵架冷戰好幾天，真是很笨的吵法，但現在我們都很明白，吵架的目的是為了溝通和磨合，絕不是誰贏誰輸的意氣之爭。吵架也是一種增進雙方快速了解的溝通方式，以及自我增進~~吵架功力~~情商高度。儘管吵歸吵，旅途中一旦有人病了，傷了，大家還是義不容辭的互相照顧，這就是所謂的「家人」啊。如果說現在的我，有一點體貼別人的心，不敢隱瞞大家，實在都是旅行中，果媽、果姊陪我吵架的功勞，也可以說這本書不是「寫」出來的，而是「吵」出來的。

從第一次和果媽一起旅行，到這本書出版，剛好十年。書中匯集十年來，和果媽、果姊旅行~~吵架的精華~~的點滴，有美好的回憶，也少不了驚險的場景，還有那些吵過、磨過、氣過、哭過、笑過得⋯⋯最重要的是，這場「修行」仍然持續進化中。

►和媽媽旅行的好處◄

母命難違，
再霸道的總裁，
在媽媽面前，
也只能乖乖配合，
閒散人士的優閒步調。

【Before】以前我的命運
和果姊一起旅行

【After】現在我的命運
和果媽一起旅行

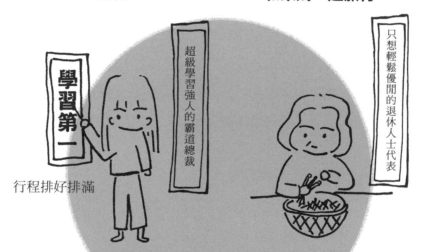

超級學習強人的霸道總裁

學習第一

行程排好排滿

只想輕鬆優閒的退休人士代表

來自霸道總裁的激勵：
年輕人就是要衝衝衝，
多累積看世界的經驗，
用體力換取時間和金錢，
吃得苦中苦，方為人上人！

來自退休人士的期待：
不要走太久，上廁所方便，
要有飯吃，這樣我就 OK 了。

「旅行版」
普魯斯特問卷

活到老，學到老
快樂過 好每一天！

年齡：70 歲退休人士

果媽

暱稱▶ 皇太后

公開人設▶ **高年級背包客、退休人士、專職 25 年職業婦女**

隱藏人設▶ **休眠小火山 ﹝平日溫良恭儉讓，但發怒的時候……﹞**

Q1　你最希望具有怎樣的旅行能力？

A　　很會換算外幣，去市場買菜可以用

Q2　旅行中，最恐懼的是什麼？

A　　女兒只顧著往前走，都沒看我，把我搞丟了

Q3　你最喜歡的旅行是哪一次？為什麼？

A　　內蒙九曲河，包車交通方便，走到河邊看小綿羊，拍了很多照片

Q4　你喜歡一個人還是和家人一起旅行？

A　　家人，因為我會迷路，而且有丫鬟幫我拉行李

Q5 **旅行中你認為程度最大的痛苦是什麼？**

A　搬行李，搬家，很累

Q6 **旅行中你認為最快樂的一件事是？**

A　吃到當地才有的美食小吃，又便宜又好吃

Q7 **旅行改變你最大的一件事是？**

A　在國外也敢一個人去逛菜市場 (趁女兒睡覺的時候)

Q8 **旅行中哪一種錯誤你覺得是最可以被縱容的？**

A　我們都沒有犯錯啊

Q9 **最完美的旅行應該是怎麼樣的？**

A　有專車接送，交通方便

Q10 **你最想在哪個城市生活？**

A　巴黎和維也納，因為交通很方便，不過最愛還是台灣

果姊

暱稱 ▶ **大小姐、大格格**

公開人設 ▶ **路痴、霸道總裁、機智應變者**

隱藏人設 ▶ **控制狂、舌戰群雄優勝者**

Q1 你最希望具有怎樣的旅行能力？

A　認路的第六感

Q2 旅行中，最恐懼的是什麼？

A　被黑道盯上

唉！真是笨蛋家人！

年齡：超脫紅塵7年級生

Q3 你最喜歡的旅行是哪一次？為什麼？

A 黃山，遠離塵囂，不用煮飯

Q4 你喜歡一個人還是和家人一起旅行？

A 家人，因為我會迷路

Q5 旅行中你認為最痛苦的是什麼？

A 空氣不好，環境、廁所髒亂

Q6 旅行中你認為最快樂的一件事是？

A 吃到性價比超高的美食

Q7 旅行改變你最大的一件事是？

A 開始接受旅行計畫中的「意外」

Q8 旅行中哪一種錯誤你覺得是最可以被縱容的？

A 意外

Q9 最完美的旅行應該是怎麼樣的？

A 完全在計畫之內，就算有意外，也要在意料之內

Q10 你最想在哪個城市生活？

A 巴黎和杭州，生活過得比較精緻

林果

暱稱 ▶ 二小姐、二格格

公開人設 ▶ 旅行規劃者、精打細算

隱藏人設 ▶ 愛睡覺的吃貨、喜歡精準的閒晃、正經的胡說八道

Q1 你最希望具有怎樣的旅行能力？

A 如葉問般的武打能力

Q2 旅行中，最恐懼的是什麼？

A 遇到壞人

Q3 你最喜歡的旅行是哪一次？為什麼？

A 黃山之旅，完美

Q4 你喜歡一個人還是和家人一起旅行？

A 喜歡和家人一起分享，但吵架時就想一個人旅行

Q5 旅行中你認為最痛苦的是什麼？

A 猶豫不決無法做決定的時候

Q6 旅行中你認為最快樂的一件事是？

A 大家都很快樂時就很有成就感

Q7 旅行改變你最大的一件事是？

A 認知到「原來我擅長旅行」，還有出書

Q8 旅行中哪一種錯誤你覺得是最可以被縱容的？

A 我覺得迷路不算錯誤，那就偷懶吧(笑)，偶爾睡晚一點或多一點閒
晃

Q9 最完美的旅行應該是怎麼樣的？

A 就算遇到糟糕的事也能一起笑著調侃、互相扶持

10 你最想在哪個城市生活？

A 愛巴黎和威尼斯，但會因為美食和安全而選擇台灣

如何誘拐媽媽
去旅行

★

先讀懂媽媽的心理：害怕

建立信任：女兒靠譜嗎？

利誘：和女兒旅行的好處

苦肉計：地球是很危險的

誘惑：規劃一個媽媽有興趣的旅行主題

給媽媽一個**「非去不可」**的理由

帶長輩闖關之「自助旅行」挑戰難易度

★

透過媽媽的日記，看到那些「旅行中不知道的媽媽小宇宙」，事後一點一點體會，才漸漸懂得媽媽內心世界的想法。

STEP 01 先讀懂媽媽的心理：害怕

近幾年，果媽開始愈來愈難約出門。

明明在家時，每天都跑出去趴趴走，活動力旺盛，但這幾年一談到出國旅行，顧忌卻愈來愈多。當然，那些顧忌，聽在我的耳朵裡只覺得：這壓根兒就不是什麼大事兒吧。更何況都跟女兒們長征過歐洲三個月了，也算半個背包客，還有什麼好擔心的呢。

直到某天無意中，翻看果媽在歐洲之旅日記時才發現，她的擔心，並不是我想像中單純的杞人憂天。

在旅行中的某些夜裡，當我們累得沉沉睡去，她卻一人獨自失眠，睡眠不足除了無法負荷白天高強度的行程之外，也容易引發牙齒腫脹。好多天的日記裡，在我們以為她在民宿裡舒服的睡大覺時，其實她是忍著牙痛，用克

旅途中，當你心中充滿開心、興奮、期待！
或許身旁的媽媽心裡卻是充滿擔心，牙痛、肚子痛⋯⋯

難的工具，模仿牙醫的動作，幫自己腫痛的牙齦清理淤血。當她頻繁主動要求隔天想要放假一天的時候，我們以為她是太累需要休息，殊不知是因為拉肚子，怕在外面臨時要上廁所不方便，也怕一直找廁所壞了我們的遊興、耽誤我們的時間，所以才主動提說要休假。當時的我們因為不了解，還抱怨她都出來玩怎麼還三天兩頭想躲在屋子裡，不肯出門。

在很多我們不知道的時刻，其實她一直默默和身體上許多小狀況對抗著、忍耐著。

每一個小危機可能都不是什麼緊急的大事；但一百件小事累積起來，就成了一顆沉重的大石壓在心上。

或許歐洲之旅時的我，心太熱切，又經驗不夠，經常用力過猛；一心想著征服旅行而忘了享受旅行，想要挑戰自己的極限卻忘了母親的極限。

看完日記的我，在內心進行了充分的反省。

一場說走就走的旅行，是一個人青春的任性；
一場安排周全的旅行，是為人子女成熟的貼心。

以前我以為，帶媽媽旅行是我很孝順，現在我才明白，帶媽媽旅行，其實是讓自己有一個成長和學習的機會，成為一個更懂得溝通、體貼別人的人。當自己開始了解媽媽一個一個小小擔心的背後，是因為沒有人喜歡自己成為別人的負擔，即使對象是自己的女兒。有這樣的認知之後，這場「帶媽媽去旅行」的旅程，也就正式開始了。

►帶媽媽旅行一定很辛苦？◄

一個人旅行和帶媽媽旅行，當然不會完全一樣，要做出改變，不習慣是必然的，但自己也在改變中獲得成長。

透過果媽的日記，我看到許多旅行時，「眼睛」看不到的重要事情，讓我漸漸獲得「體貼別人」的能力。

為了讓孩子了解自己，並成為一個充滿魅力的大人，請媽媽們，在旅行中努力寫日記吧。

在狹小搖晃的客運上也寫

12 月 9 日 星期日

天氣晴出太陽，很冷，二小姐凍壞，不能走路，我非常好，有穿棉褲、鞋……

在火車上也寫

沿途的雪景太美了，活到今天，才真正體會到「如詩如畫」這句話。那種美感真的不知怎麼形容才好呢？二位格格都已經睡著了，只有我一個人慢慢在體會呢！真是美不勝收。二個笨蛋還在睡……

STEP 02　建立信任：女兒靠譜嗎？

不是每個長輩，都適合自助旅行。但有些長輩，是不知道自己適不適合和孩子一起自助旅行，因為跟團旅行自然有人將一切打理好，跟孩子出門，什麼都要自己動手。因為沒有經驗，即使很想嘗試，但一方面怕自己不適應，一方面怕拖累孩子。

這時候需要多和長輩溝通，充分了解讓他卻步的理由有哪些，覺得旅行團比自助好的優點是什麼。

例如果媽，她覺得自助旅行最不方便的就是自己搬行李。一下飛機或火車，人生地不熟要馬上拉著行李找到住處，對長輩而言是最耗體力且易感疲累得事。解決的方式也挺簡單，就是花一點錢，招輛計程車，舒舒服服的把人和行李一起送到飯店門口。

再例如住宿，年輕人隨便一個背包客棧，睡個六人房、八人房的床鋪，照樣睡得香噴噴，而且還能結交來自世界各地的朋友。但有的長輩睡眠品質較差，也不習慣和陌生人同房，這時候在住宿的選擇上，就要盡量避免完全依照自己一個人旅行時的習慣，多詢問長輩的意見。

都說「魔鬼藏在細節裡」，在逐步解決這些小小問題的過程中，無形間會讓長輩漸漸信任自己。像果媽最常問的就是「當地天氣如何」，以前我心裡想：還有半年耶，出發前再查不就好了。但現在我改變了，會先上網查詢歷史資料，告訴她平均氣溫，等到出發前再確認一次更準確的氣象。會有這樣的轉變是因為我終於理解，果媽在半年前就問我氣溫的問題並不是為了刁難我，而是代表她已經開始在期待旅行、準備旅行了。

　　「預告」這件事很重要，因為我們常常處在查找旅行資訊的世界裡，所以對於整個旅行脈絡非常清楚，但對長輩來說，資訊量幾乎等於零，沒有資訊就沒有心理準備，沒有心理準備就會無法產生期待或是做出相對的反應。

　　我現在不只在出發前會做「預告」動作，在旅行當下還會發出更準確的「約會指令」。

女兒：「今天會拍美照，要打扮喔！」
果媽：「是。」馬上補妝中。

例如：明天走「美照」行程，所以要打扮，然後就會看到果媽開始喜孜孜的挑出美麗的衣服，開始在民宿房間內上演時裝秀，詢問我們的意見。或是我也會預告明天是走「苦力」行程，會走很久，而且路上比較少廁所，那果媽就會換上好走的鞋、輕便的裝扮，早上也會盡量避免吃像「粥」這種易跑廁所的早餐。

　　當解決完長輩的「疑慮」，建立信任感之後，開始放大自己的「獨家魅力」吧。

STEP 03　利誘：和女兒旅行的好處

　　自助和跟團旅行最大的不同，就在於「自由」兩字。

　　首先是「時間自由」。

　　有一次陪果媽參加社區鄰里辦的國內一天旅行團，雖然有做了心理準備，但是當遊覽車在高速公路上，幾乎每一小時就下交流道一次的「上廁所時間」，還是令我崩潰了。

其二是景點選擇的自由。

跟團旅行時，總覺得真正重要的行程景點都停留很短，買伴手禮的血拼行程卻停留超久。還有，總是被安排去一些莫名其妙的景點。

小時候果媽帶我和果姊去泰國，剛下飛機的第一站，導遊立刻、馬上帶大家去看所謂的「仙姑浮水」。能被安排在第一個景點，應該是非常重要且震撼人心的吧。難道見證神蹟的時刻就這樣輕易的到來了嗎？於是大家滿心期待的擠到一個小草棚子裡，排排坐坐好，只見中間一個小水池裡，有一位中年歐巴桑，穿著一身白色道服，真的「飄浮」在水面上。

但是，有點「落漆」的是，我本來以為所謂的「仙姑浮水」是像仙女，不然也要像臥虎藏龍一樣，身輕如燕、蜻蜓點水般點水而過……沒想到，是「躺著」浮水，請想像游泳中的「仰式」動作……當時我聽到坐在隔壁同團的歐吉桑，小小聲的議論著說：啊這不是只要會游泳的人都會嗎？觀賞仙姑表演了二十分鐘的仰式游泳後，導遊開始推銷仙姑製作的藥，然後第一個景點就這樣不了了之。這景點荒謬到讓我現在時時警惕自己慎選景點。

最後，還有很重要的「美食自由」。

有人安排好旅行上所有吃飯行程，可以省去思考、煩惱、尋找的時間雖然不錯，但是也少了認識當地人民生活的機會。果媽和果姊去埃及時，導遊安排的第一餐就是吃當地的「鴿子肉」。導遊說這是當地最好的食物，通常只拿來招待貴賓。可是除了這一餐之外，果姊說每一餐幾乎都在飯店裡解決，雖然舒適方便，品質也不錯，但是到現在，果姊說她還搞不清楚當地人的早餐桌上應該是怎樣的一個風景。

但自助旅行的話，就可以去逛一些當地的傳統市場，或在民宿附近巡視

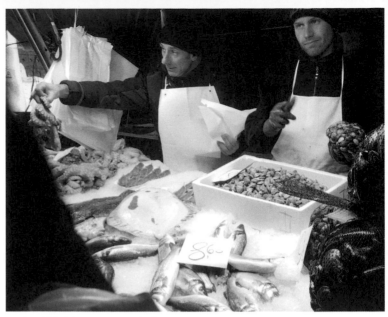

到威尼斯沒去魚市場，絕對會「少一味」！

看看有沒有小夜市，就像在哈爾濱被果媽發現的「奇蹟市集」（詳情請見第二章的哈爾濱市集）。在這條無名巷裡，我覺得自己吃到了全世界最好吃的烤冷面，果媽覺得她吃到了最好吃的餛飩湯，雖然「探索」有時也會踩到地雷，可一旦發現陋巷裡驚人的珍饈，而且還是都沒有人知道的那種，幸福感也會加倍爆表。

　　這些美食不但都非常有當地的特色，通常也非常便宜，天天吃也不怕荷包破產。回國後，午夜夢迴，當我一邊流著口水一邊想著這些美食時，都恨不得馬上衝下床，立馬打開電腦訂機票，再次飛到某某巷弄裡，吃一碗熱呼呼的烤冷面、肉夾饃，甚至是一碗餛飩湯。

　　旅行的每一分每一秒都非常寶貴。我們不一定要去很有名的景點，或是做大家都做過得事，有「選擇權」很重要，去自己想去的地方，做自己想做的事，哪怕只是在某個美麗的花園裡發呆，晒晒太陽，但我享受了這一段美麗的時光，才是旅行的奧義。

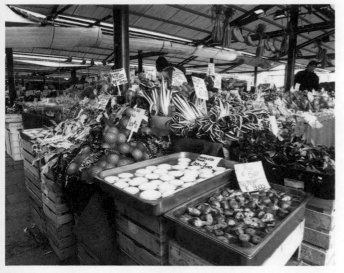

想要感受當地人的生活？來市場就對了！

已經厭倦總是要配合陌生人的旅行方式嗎？

或許是時候，和女兒來一場世界上獨一無二、專屬於自己的旅行。

STEP 04 苦肉計：地球是很危險的

話說當年，在勸說果媽一起去歐洲旅行九十天時，果媽猶豫了很久，遲遲無法下決定。有天我看到果姊偷偷摸摸不知在跟果媽說些什麼，我好奇湊近一聽。

「你看，她那麼閃仙（粗線條），一個人去歐洲那麼久，很危險耶……」

「她英文那麼破，語言又不通，國外的人都人高馬大，她吵架一定吵不贏，有我們兩個在，至少可以幫她壯壯聲勢……」

「她那麼懶，沒有我們在身邊，她一定亂吃東西，不會自己煮，國外的東西又那麼貴，她一定天天只吃三明治……」

喂喂，現在是趁我不在說我壞話嗎？

「走啦，跟她一起去啦，不然依她愛賴床的習慣，到時候趕火車一定會遲到，錢都浪費了，聽說那種特惠票是買了就不能退的唷……」

看著老媽皺得愈來愈緊的眉頭，我突然明白老姊在幹麼了。

她正在激發世界上最偉大、最崇高的「母愛情懷」。

想想媽媽的弱點是什麼？就是我們（孩子）呀。

保護孩子是所有媽媽的天職，這點不僅在平日裡非常好用，拿來誘拐媽媽旅行，也有一定的殺傷力。

是呀，這個世界太危險了，要是沒有媽媽的保護，該是多危險的事呀。沒錯沒錯，快點高唱「世上只有媽媽好，有媽的孩子像個寶」，在遙遠的陌生街頭，要是沒有媽媽的保護，是很有可能流浪街頭挨餓受凍的。

看破不要說破。我繼續默默的看著老姊「黑」我，再看著天真少女心的老媽，臉上漸漸露出擔心的面容，一步步掉進老姊的陷阱中。

或許，不管我們幾歲，在媽媽的心裡，我們永遠都是那個需要她保護、看前顧後的孩子吧。真是個傻媽媽，但是也傻得很可愛。

機智如老姊，使出苦肉計，讓我看到老媽在劇烈搖晃的內心；看來，只要再加把勁，誘拐成功指日可待。

歐洲旅行第一站巴黎
我就得了重感冒，完全「燒聲」～
好險有果媽、果姊輪流照顧我，
還給我買草莓！愛你們唷！

►媽媽也有苦肉計◄

旅行的夜晚，
搶泡麵的時候……

**果媽用來
搶泡麵的理由**

肚子痛
思鄉
睡不著
消夜

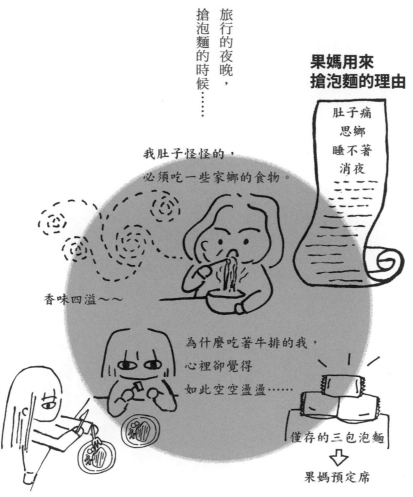

我肚子怪怪的，
必須吃一些家鄉的食物。

香味四溢～～

為什麼吃著牛排的我，
心裡卻覺得
如此空空盪盪……

僅存的三包泡麵
↓
果媽預定席

我懂你的空虛感受……

大小姐說要有氣質，笑不能露齒。

　　一場沒有主題的旅行，就像一道忘記放鹽的料理，食材再好，烹調技術再高超，終究少了畫龍點睛的一筆，平淡而無味。

　　主題，讓旅行更明確、更有特色，也讓人可以產生更多遐想的空間。

　　例如，羅馬、北京人人都能去，但如果專門規劃一個「羅馬假期之旅」、「北京宮廷穿越之旅」，聽起來是不是有趣多了呢？了解一座城市的歷史脈絡，也會讓旅行更有感。例如去杭州前，我們家先看了《蘇東坡傳》（電視劇），去南京前看了電影《金陵十三釵》。有了影劇加持，包準你走在城市中，覺得就連呼吸的空氣都不一樣了。

　　要是沒有影劇加持的話，最好用的百搭款還有「美食之旅」、「美景之旅」，除此之外，我真心推薦「公主之旅」。

　　如果說男人心中永遠都有一個孩子，那女人心中也永遠都有一個少女。沒有哪個少女不愛美、不愛浪漫，為了迷惑媽媽，請使勁、徹底激發媽媽的少女心。去京都，帶媽媽去「藝妓變裝」，體驗一回時下年輕人最夯的

cosplay；就連去中國黃龍溪一千七百年的古鎮，本來只是為了好玩，讓果媽體驗了一回「古裝穿越」，沒想到回國後，那張「紅衣貴妃古裝照」，成了她床頭上最得寵的照片。

　　為媽媽打造一個美麗的夢，帶著她，一起築夢、逐夢。

 ## STEP 06　給媽媽一個「非去不可」的理由

　　許多長輩一想到旅行就特別心疼錢，覺得浪費。比起柴米油鹽醬醋茶，旅行的花費和需求迫切性，比較像是一種奢侈品，而不是生活必需品。

　　但是旅行不只是物質的、金錢的，更多是精神層面的經歷和體驗。孩子和長輩一起旅行，就像親子共讀這本名為世界的書，一起學習、成長，在學習的過程中，不只是向外探索了世界，也了解身旁的家人。

　　以前我在規劃行程時，對果媽的體能狀況、心理負擔是完全無感的，現在不但理解而且會開始配合她的步調。果媽以前會勉強自己要完全聽女兒的安排，全程跟著女兒，每天不斷的衝景點，但現在她也漸漸理解自己的身體狀況，不勉強自己跟上女兒的腳步，會要求有休假日，而且在休假日時也不是只關在飯店內，而是會用自己的步調，出門去隨處逛逛，擁有自己的旅行時光。

　　親子旅行最棒的好處，就是生活中不再只有一成不變的柴米油鹽醬醋茶，因為一起旅行，雙方有了共同的回憶和話題，就連看電視的時候，有時候都

會興奮的發現「啊，這個地方我們
有去過耶」。所以我建議，讓長輩
離開對旅行「金額」的關注，著重
情感面、時間、回憶方向來引導。
例如：「雖然去過但跟女兒一起去
玩就是不一樣」，「偶爾也要犒賞
自己一下」等等。

　　如果以上這些招數都使盡，長
輩還是猶豫不決的話……

　　最後的最後，「一擊必殺」大
絕技就是：

　　「飛機票已經買好不能退，不
去的話錢就浪費了喔。」

　　唉，果然，金錢惹的禍，還是得用金錢解決。

　　最後，祝福各位誘拐成功。

二小姐說在巴黎吃再多巧克力冰淇淋都不會胖！
所以要多吃一點！

出太陽的好天氣，女兒說，
法國人都在杜樂麗花園發呆、放空和野餐～
我們也來體驗看看法國人的生活！

果媽：「哇，電影裡面的巴黎鐵塔，
我終於看到了！」

出發吧！
It's now or never！
去遇見那個更美好的自己！
~GO~

帶長輩闖關之
「自助旅行」挑戰
難易度

	歐洲	日本	中國	內蒙
天數	難	易	易	易
語言	難	中	易	易
文化	難	易	中	中
現代化	中	易	中	難
距離	難	易	易	中

TIPS

► 歐洲距離遠，天數通常會安排較長，語言不通 (會英文可能也沒用)、文化較為不同，如果第一次帶媽媽旅行就去歐洲的話，各方面困難度頗高，但也不是一定不行，現在有**線上翻譯**、**離線翻譯**、**離線地圖**等等好用 APP，只要做好事前準備和心理建設，還是可以順利出遊。雖然歐洲頗為現代化，但到了現場才知道，WiFi 和免費乾淨的廁所都沒有台灣普及和方便，這點是身在台灣的我們幸福的地方。可惜 GOOGLE 地圖目前好像還沒有「免費廁所」搜尋選項，不然在「現代化」的難易度就可以更低了。

► 日本是比台灣還要高齡化的社會，所以帶長輩出遊日本絕對是較輕鬆愉快的。語言雖然不通，但光讀漢字也能略知一二，再好好善用翻譯 APP，遊日本絕對是像在走自家廚房一樣舒服愉快。

► 中國和內蒙雖然都有各地方言，但講普通話（國語）都能通，沒有溝通問題，唯有現代化，各城市水準不一，北京、上海國際大都市會較接近世界水平，愈偏遠的城鄉鎮就要做好心理準備，廁所方面，雖不至於要蹲在草叢裡上廁所 (在荒郊野外或大草原的話有可能)，但我建議，如果你像我一樣很在意「乾淨度」，那就盡量在**餐廳**、**博物館**、**民宿**這三處上廁所較保險。

02

不讓媽媽吃不慣的
食 指 南

★

阿姆斯特丹／晚餐PK大賽

布拉格／自創台幣七元三明治

布拉格／必須學會的無電鍋「煮飯」技巧

維也納／被我們吃垮的美味豬腳老店

威尼斯／魚市場鮭魚生魚片初體驗

哈爾濱／果媽坐公車時，路上發現的奇蹟市集

杭州／家常飯館也能吃出生活的味道

南京／糟糕！皇太后拉肚子了？

心法時間／飲食也要有「自助旅行」的自由

帶長輩闖關之「食」挑戰：

滿足體驗，吃得開心，不拉肚子

巴黎
優雅逛菜市場

看到我就對了！

巴士底廣場柱

隱藏在馬路中間的露天市集

小姐，不是要去菜市場？這麼荒涼，菜市場是在哪？

小姐，不是說要去菜市場？
這裡這麼荒涼，菜市場是在哪？

巴黎，我們歐洲之旅九十天的第一站。

巴士底市集，巴士底市集，巴士底市集～～喔，好想去巴士底市集，可是不行，要忍耐，因為在巴黎的第一個星期，我們買了零到五區的車票（幾乎涵蓋整個巴黎的交通券），為了把車票發揮最大值，每天都要衝「遠方的景點」，這些景點都特別大，例如：凡爾賽宮、楓丹白露宮等，常常一逛就是走一整天的路。

才第一個星期，就已經全身痠痛：上半身因為搬行李拉傷了（詳情請見第五章：巴黎地鐵，樓梯阿鼻地獄），下半身則是逛到腿像灌了鉛一樣沉重。

俗話說得好，沒什麼事是一頓美食解決不了的；如果有，那就兩頓。

身心俱疲的母女三人，終於迎來了我們在巴黎的第一個週末，前往傳說中：留學生的天堂、應有盡有、高貴而不貴的巴士底市集！

美食，我們來了。

早上一大早市集買魚，肉，水果，天氣有一點陰，毛毛雨，聽說市集一個星期才營業兩天，東西很多，吃的用的都有，海鮮的東西都很新鮮，買了一塊鮭魚，差不多三百元台幣，魚攤的年輕帥哥問我：「你們是從哪來的？」我就說我們是從台灣來的，聊了一會，他拿起一個鮭魚頭，問我們要不要，我看了好高興，大力點點頭，心想：當然要呀！我問他多少錢？老闆居然說只要一歐元就好，等於台幣不到四十元。哇，我嚇了一大跳，台灣的魚頭很貴耶！他們外國人是不是不懂得魚頭怎麼吃？

買完魚後，我跟帥哥拍了一張照片當作紀念。在旅行中，連買個魚頭這種平常生活小事，都能變成一件興奮有趣的事。

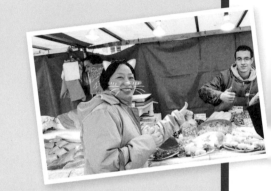

賣鮭魚攤的小夥子，知道我們要跟他照相後非常驚訝，很可愛。

最後我們在市集裡，買了一大袋海產，有蝦子，是熟的鹹的很大隻很好吃，還有帶殼生螺肉很大。雖然不太會煮，到底是要烤還是蒸、煮，結果就亂煮，有熟就可以了，結果一吃才知道就像過年買的螺肉，新鮮的螺肉吃起來味道相當鮮美，肉質相當有嚼勁，那滋味真是太美味了，我活到六十幾歲才第一次吃到，棒棒。還煎了牛排，我們三個吃得好開心！

二小姐吵著要買南瓜，他們的南瓜很大，品種也跟我們不一樣，切了一塊，但是煮起來沒有台灣的好吃。還有買了兩個牛肉丸子，兩位格格用煎的難吃，又沒熟，唉，真是的，我就說這有一點像台灣的獅子頭，要用燉的才好吃，他們就不信，結果浪費了一顆牛肉丸子，一顆台幣要六十元，唉，沒關係，有失敗才有成功的。

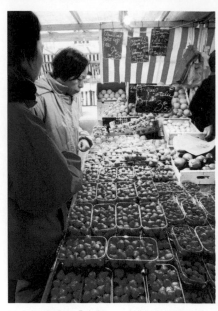

二小姐重感冒「失聲」，給她買盒草莓吧。二小姐說不能用手捏，只能用眼睛看，真難選。看我的火眼金睛……

一個城市最重要的地方不是博物館，而是菜市場

一個城市裡不一定要有博物館，但一定不能沒有菜市場。

沒有菜市場，整個城鎮市民的吃喝都會成為問題。

對旅行者來說，菜市場不但是最接地氣的「露天博物館」，也是感受當地庶民生活氛圍、能量最飽滿的地方。

我們全家三人都喜歡而且最想去的地方，穩坐第一名的絕對是菜市場。旅行時，只要有一個很棒的傳統菜市場，再加上住宿處有個廚房，就絕對不會有吃不慣的問題。

媽媽的羅浮宮，全家身心靈的充電站

玩也是會累得。

尤其果媽不喜歡逛博物館，就會感覺更加疲累。

為了幫果媽以完美的精神狀態，迎接星期日的「巴士底市集」，決定讓果媽週六先休息一天，並且先向果媽預告：星期天要去逛一個大菜市場喔。果然，果媽的眼睛馬上雪亮起來，彷彿可以看到她心裡的期待和想像。

對果媽來說，菜市場就是她的羅浮宮吧。

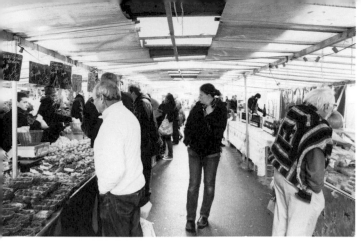

一歐一歐！統統都一歐！
難怪說這裡是留學生的天堂。

興奮的果媽，在地鐵中一直保持上翹
的嘴角。（逛博物館對她而言到底是有多痛
苦？）不過果媽的心情也感染了我們。

旅行如果去大家都很有興趣的景點，好像連快樂都會加倍上漲。

一幅當代「巴黎清晨上河圖」

天還沒亮，戶外露天市集被籠照在淡藍色的薄霧裡非常不明顯，我們差
點以為沒開，錯身而過，還好幾家攤販黃澄澄的燈光遠遠亮著，吸引著我們
往前，走近一瞧，哇，眼前生動開演的活力饗宴，活生生是一場現代的「生
活藝術博物館」，這個博物館到處充滿互動裝置，可以聞、可以嘗、可以聽，
講解導覽員保證專業熱情。

來到熟悉的場域，果媽好奇興奮的到處看，有時居然也能透過比手劃
腳和法國人溝通，真是神奇，果然美食是無國界的。女兒們在後面化身為提
袋小妹和付錢小妹，時不時充當翻譯，時不時又要緊張提醒果媽「不能用手
碰」。在台灣市場買菜，可以自己摸、看、捏，不滿意再放回去，但在歐洲
不行，只能用眼睛看，再告訴老闆要哪一盒，下好離手，或是由老闆挑選。

雖然已經事前告知果媽歐洲地盤的「規矩」，但她還是會忘記，總下意識想去「捏一捏」測試水果熟了沒。所以女兒們時不時會神經緊繃。

　　平常在博物館一下子就需要找椅子報到的果媽，在這裡走再久也沒聽她喊累，反而是我和果姊兩人率先陣亡。平常都是果媽催促我們快回家，今天完全相反，不過機會難得，還是讓果媽好好盡情的享受吧。花了一整個上午，果媽終於心滿意足，提著大包小包回家吃飯嘍！

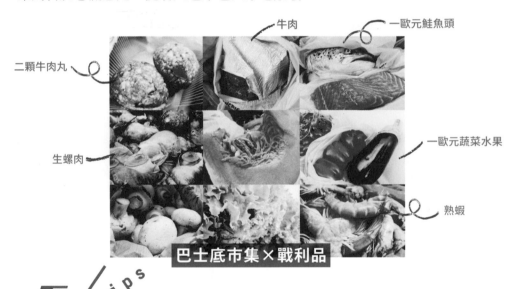

牛肉

一歐元鮭魚頭

二顆牛肉丸

生螺肉

一歐元蔬菜水果

熟蝦

巴士底市集×戰利品

tips

★ 屬於媽媽的「主場」景點前一天，讓她好好休息，養足
　　精神。

★ 主場景點提前預告，讓媽媽培養期待的心情。

★ 菜市場不只是解決吃飯的場所，也是觀察體驗異國文化
　　的好機會。

★ 趕時間時「簡單吃」，累時放慢腳步「用心吃」。兩種
　　行程可以互相穿插，形成有快有慢的節奏。

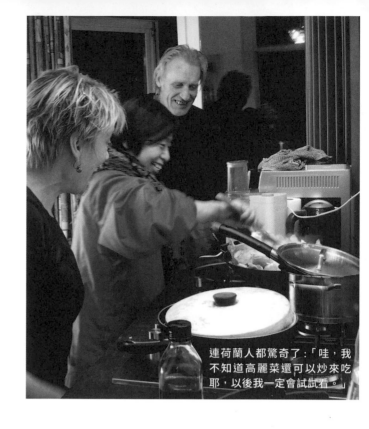

連荷蘭人都驚奇了：「哇，我不知道高麗菜還可以炒來吃耶，以後我一定會試試看。」

阿姆斯特丹
晚餐ＰＫ大賽

歐洲之旅的第二站，來到荷蘭首都——阿姆斯特丹。

在這裡和巴黎的住宿習慣將會完全不同：我們要與房東同住。一開始我還挺擔心，不知道果媽習不習慣。而且在荷蘭我們將首次迎來沒有廚房的生活，只有一個熱水壺、一台微波爐可以使用，吃飯該怎麼解決，也是個大問題。

其實房子裡有廚房，看起來非常新，我們猜測也許是剛裝潢好，所以房東不太願意開放使用。不過或許是住了幾天，雙方比較熟了也聊開了，一天房東的朋友來找她，聊到曾經來過台灣，而且對台灣的美食讚不絕口，於是我主動提議，或許我們可以來個「晚餐之約」，我們煮一些台灣菜，房東煮一些荷蘭菜，雙方互相交流一下。

房東欣喜答應，而我也沒在怕的。

不是因為我的廚藝有多好，是因為我有帶媽媽呀！

　　星期五晚上跟房東約好，大家一起交流煮菜。那晚，房東煮好幾道荷蘭料理，我們就煮了最拿手的紅蘿蔔炒高麗菜，紅蘿蔔炒蛋，這是我們家的名產。結果想不到房東他們超愛這兩道菜。他們的菜都是生吃，不會用煮的，因一大顆高麗菜炒起來一大盤，房東說炒出來的菜還是透明的，他們吃了很高興，還一直說是baby吃的。

　　晚餐的時候，我還喝了一杯紅酒，臉上紅統統的，我以為要醉了，結果房東還用白開水加薄荷葉、檸檬，有淡淡的香味，還不錯喝。學起來，回國後在家也可以泡來喝。

　　他們外國人飯後都會有甜點，配咖啡、茶，我選了茶。兩位格格選了草莓酒和布丁，粉紅色的小點心看起來很可愛，也很甜。我們也拿了台灣古早味的「麵茶」（台語），變魔術給他們看。本來還是粉，只要加入熱水，攪一攪，就變成糊狀，想不到他們也很喜歡，也一直說很適合baby吃，因為不用咬，軟軟的、甜甜的、香香的。

　　哇！想不到這次的cook交流，把我們台灣的美食帶到荷蘭，成功！

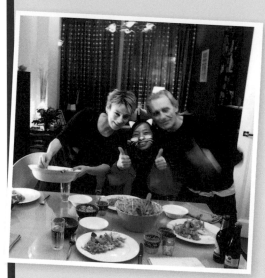

晚餐之約，成功！

以廚會友，
果媽的主場秀

果媽觀察敵情中。桌上滿滿食物都是房東買的。
只有一顆高麗菜是我們的（汗），房東男朋友 LEO 正打算煮荷蘭奶奶
們祖傳的菜跟我們 PK 分享！

在歐洲旅行時，不會英文的果媽，對外聯絡的窗口只能依賴我和果姊。因為語言不通，感覺她漸漸喪失活力和元氣。在台灣時，她常一個人去菜市場、去山裡、河岸邊散步。在歐洲，別說到公寓旁的超市，就連走出家門的意願都沒有。

但是，在這個世界上，有三種東西的交流不用語言：音樂、繪畫、美食。

在出發前，果媽大概作夢也想不到，在家中煮飯煮了快三十年，有朝一日，居然以兩道菜：蒜炒紅蘿蔔高麗菜和蘿蔔絲炒蛋，征服了荷蘭人的心。我很想偷偷告訴果媽：我們台灣會有高麗菜，還是因為荷蘭人才傳入的呢。拿荷蘭人的菜，征服荷蘭人的心，這好像還滿值得載入史冊，算不算得上是另一種「歷史上的今天」重大事件。

生活是真實的旅行，旅行是放大的生活

其實在荷蘭的住宿，要跟房東住，又沒有廚房使用，無論在吃飯、自由度方面，果媽都不甚習慣，覺得有些不方便，頗有微詞。可是，在語言之外，果媽用自己的方式，和外國人直接來一場美食的饗宴與交流，看在女兒眼裡

倍感欣慰。這是爬再多的文，做再多的攻略，用錢也買不到的寶貴回憶。

　　雖然語言不通，但人與人之間的往來互動，還有許多其他方式。只要給媽媽一點舞台，相信媽媽們是非常強大的。

　　看著果媽恢復自信和活力的樣子，快樂的心情也感染了我。拋開語言的煩惱，一起去看看這個世界吧，無論幾歲。

房東在水裡放薄荷葉，不錯唷，學起來回家泡給兩位格格喝～

謝謝你們，
給我們帶來美好的回憶！

★ 多嘗試不同的住宿模式，或許會有意想不到的驚喜。
★ 挑選媽媽擅長的領域和外國人交流，為她留下美好的回憶。

布拉格

自創台幣七元三明治

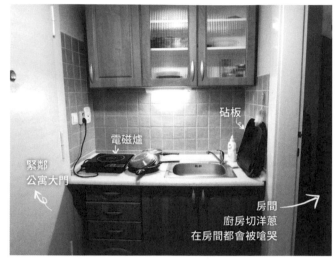

圖中標示：
- 電磁爐
- 砧板
- 緊鄰公寓大門
- 房間 廚房切洋蔥在房間都會被嗆哭

這就是「廚房的全部」。

歐洲之旅時，我為自己設下一個挑戰：九十天旅費總預算，必須「全部」控制在一人十五萬內，包含機票。預算雖然很骨感，但肚皮可不能餓著，所以一開始預訂住宿時，便刻意挑選有廚房的公寓入住。

布拉格是我們歐洲旅行的第四站，前面三站除了荷蘭阿姆斯特丹不能使用廚房之外，巴黎和柏林都有設備完整的廚房可以使用。沒想到，一到了布拉格，看到公寓裡的廚房後，令人有些傻眼。

這根本不能稱之為廚房吧。

公寓大門一進去的玄關裡，在大門後面有個一字型的流理台。一個小水槽就占了整個流理台的一半，另一半的桌面上有一台電磁爐，兩者中間的桌面，小到放不下一塊砧板，有一部分得懸空在小水槽上方。沒有瓦斯爐、沒有明火、沒有電鍋，就連冰箱和微波爐也是擺在客廳裡。

這麼小的「廚房」裡，只要站一個人，空間就「額滿」了。

才剛到布拉格，我們已經擔憂起未來幾天的民生大計。

所以一安頓好行李，趁著天尚未全黑，我們趕緊全家出動，到住家附近探探路，看看附近有沒有採買食物的地方。疑似全是住宅區的巷弄非常安靜，穿出住所的小巷弄走了一會兒，我們竟看到遠處閃爍著一個我們熟悉的藍色光芒：是我們大採購的老朋友 albert 超市。太好了，只要有超市，就還有一線希望，更幸運的是，還離住處不遠。未來的日子裡，已經可以預見我們日日必來這裡報到了。

雖然連鎖超市比不上傳統市場的千變萬化。但正是這樣的「一成不變」，抹除了旅行的不安，帶來一股安心的熟悉感和親切感。

媽媽日記

昨天買了很多東西，肉、菜、水果、鮮奶，今天就不用買了。

今天是我休假日，可是在家還是沒辦法休息的，要幫兩位格格準備牛肉煲湯。早上起來，等他們出門我就開始準備材料，他們這裡出產的東西特別的硬，洋蔥很難切，很辣，昨天晚上切到一半的時候，連在房間的二格格都說辣到快要哭出來了。紅蘿蔔沒辦法切，只能用剉的，而且還剉不斷，必須在水槽旁邊用敲的敲斷，馬鈴薯也超硬。不知道是房東家的刀子不好還是東西太硬，尤其是那兩大塊牛肉，根本就沒辦法切，我就切到食指破皮，不知怎麼一回事就是切不斷，兩隻手好痠。之後就輕鬆了，接下來就是要慢慢的熬洋蔥，還有牛肉，就可以了。

歐洲之旅我們的好朋友 ALBERT 超市。好險有這家超市，不然我們到布拉格的第一天恐怕就要餓肚子了。

用超市
創造隱藏版美食

　　剛到一個新城市，在東南西北都還搞不清楚的時候，傳統菜市場和物美價廉的餐廳有如天邊的浮雲，遠水救不了近火，這時最強的救援夥伴絕對就是現代超市。有時到達的時間晚了，連超市都關門的話，才能動員緊急救命糧食──泡麵。

　　雖說是連鎖超市，但各國的風情和販售物還是有所不同。此時就是比較各國飲食生活文化差異的好地方。但在這裡我們面臨的難題是，在國內我們慣用瓦斯爐和大同電鍋，但這裡卻只有電磁爐和微波爐，難道我們要開始煮火鍋了嗎？

　　人不經困難就沒有成長，沒有限制就不知變通。

　　在布拉格逛超市，不只要搜尋特價美食，還要考量以目前克難的廚房能夠方便處理的食材。此時這間布拉格的 albert 超市，出現了一種從未見過得「神之物」──我們稱之為「布拉格國民麵包」。這種麵包不是非常便宜，而是「奇蹟般的」便宜。

　　在超市裡簡直就像不用錢似的，一大箱一大箱的陳列在麵包區最顯眼的位置，有點像巴黎的法國麵包，看著超市裡的人們，每個人都要採購上一大

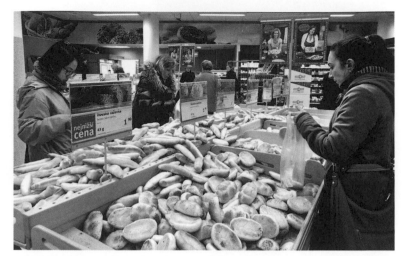

果然是國民麵包，一根 1.7 克朗才 2.55 元台幣，好便宜！

袋，也讓我們不禁好奇買了一袋。後來我們又陸續入荷一瓶超大罐的便宜番茄醬、一罐酸黃瓜、一包熱狗——回家自助製造出一份只需要 7 元台幣的熱狗堡。

　　還有一片一公斤多的牛肉，才台幣二百五十元。一煎，牛肉的香味滿溢整個房間。從柏林搭乘巴士來布拉格的路上，看到山坡上有人在放牧牛，當時還想，不知這裡的牛肉怎麼樣。事後回國一查，果然，布拉格就是個畜牧業特別發達的地方，難怪牛肉品質這麼好，到現在我們全家都還念念不忘布拉格牛排的味道。

只能在「洗手槽」上方懸空切肉，
好難切呀，手超冰，肉超硬，超固執的牛肉。

肉，我要買肉～～

這樣安排用餐和行程，省時又省錢

因為在布拉格的行程挺滿的，中午如果還要回家吃飯會浪費時間，有時一些景點偏僻，例如皇宮在山頭上，也不方便找餐廳吃午餐，我們就會自製便宜又好吃的熱狗堡帶在身上當午餐。就算每個人吃個兩三份都不會超支預算。

等到晚上回家後，開始煎牛排，煮蔬菜牛肉湯、蔥花蛋湯，飯後再來點冰淇淋和甜筒做為完美的 ending。室外溫度接近零下，室內暖氣開到最大後吃冰淇淋的滋味，還真是相當令人難忘。外出西餐，回家中餐，也算是一種中西合璧；經過果媽脆弱的腸胃測試，也完全沒有問題。

在超市裡面有什麼不懂的，就比手劃腳問店員，或是問來超市採購的婆婆媽媽，大家都會很熱心跟我們講解，看著比果媽年紀還大的老奶奶，帶著老花眼鏡，努力為我們看清楚盒子上寫些什麼，再加上雙方都不會說英文，比手劃腳加聲效本色出演，這些都成了我們和當地民眾深入交流的寶貴體驗。

我作夢也想像不到，拮据的旅行預算，克難的住宿廚房，竟然帶給我們在布拉格最難忘的體驗與回憶。

零下五度，每天來點冰淇淋

便宜的東西就是要大量購入！

自製三明治必備熱狗

超市自製

布拉格國民麵包
一根 1.7 克朗 =2.55 元台幣

熱狗一盒五根
一根 =4.17 元台幣

微波加熱

隱藏版美食

把麵包中間，
切開一個洞，
小心不要弄破底部

把熱狗放進麵包

擠上番茄醬
（買大罐的便宜）

再加上酸黃瓜，
還有黃芥末醬會更讚！

只要台幣**7**元的熱狗堡，大功告成！

tips

★ 長輩腸胃較弱，有時全部吃西餐或沙拉、生菜，容易出
現適應不了的問題，尤其是冬天的時候。建議一天至少
要有一餐有熱湯、鹹的、中式的食物較佳。

★ 想要有效控制預算，就要挑當地的「國民」食材下手。
例如歐洲就是義大利麵和麵包，而且不要吃餐廳的，到
超市自己買自己煮，絕對為荷包省下大筆金錢又吃得「油
洗洗」（台語）。

果媽燉了一天的牛肉煲湯，一下子就沒了！史上首次使用電磁爐煮飯的「成品」。

布拉格

必須學會的無電鍋「煮飯」技巧

到達布拉格時，我們已經旅行將近一個月。之前果媽就算跟團，最長也只有十九天；這也算是她人生中一個小小的突破吧。

十二月的布拉格，氣溫接近零下，到處都在下雪。

美則美矣，但又溼又冷的天氣，不僅走在路上寒風刺骨，腳底一陣陣尖銳的寒氣直入腳跟裡往上竄，別說人受不了，就連相機也跟著抗議罷工。

因為太冷，果媽漸漸變得不愛出門。考量果媽的膝蓋和腳不宜一直處在太冷太溼的環境中，且後面還有兩個月的旅行時間，也就不勉強她，就讓她待在溫暖又乾燥的家裡好好休息。

但是一個人在家，會不會無聊呢？不如出點任務給果媽吧！

我和果姊偷偷的想。

我活了六十幾歲從來沒用「電磁爐」煮過飯，都是用電鍋煮的，更別說沒有杯子量米，量水，還要用電磁爐控制火候。還有蔥蛋，不放油還要叫我煎，兩位格格真會折磨我，不過對我來講，這也是人生中的「第一次考驗」。

早上九點多，我先開始煮洋蔥、牛肉，小火慢慢燉到下午一點多才熄火。下午還有一個關卡，就是用電磁爐煮飯，不知道是否會成功，加油！

沒大同電鍋照樣能煮香噴噴白米飯

才剛煮飯沒多久，還不到五點兩位格格就回來了，打開門很納悶，為什麼今天這麼早回來，不是說六點嗎？他們說天氣雖晴，但是非常凍，大格格的手帕是溼的，口罩也全是鼻涕，雙手都是冰的，連電池、手機都是冰的。

哇，這麼可怕，要是下雨該怎麼辦才好，好險我今天沒有出門。

我說飯剛煮沒多久，不知道是否會成功，他們說沒關係慢慢煮。

我一開始先用大火，生米和水在鍋子裡滾了再轉中火，這時候要一邊攪拌，生米慢慢開始有飯的感覺之後，還要戳洞，最後再轉小火讓它燜。

哇！終於成功了，活到一大把年紀第一次用電磁爐煮飯，想不到還不會燒焦，真是太棒了。兩位格格都讚不絕口耶！

鍋底的飯隔天加一點水，用小火把它慢慢煮成粥，再加一個雞蛋，加點鹽，就變成好吃的鹹粥了！

沒有量杯、電鍋如何煮出 QQ 白米飯？

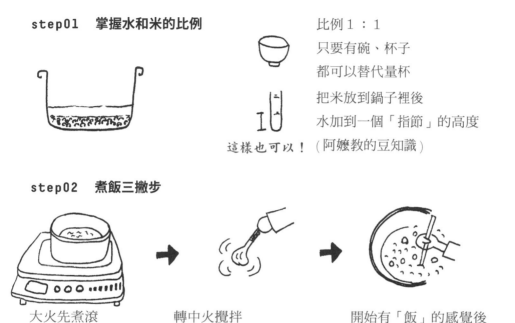

step01　掌握水和米的比例

比例 1：1
只要有碗、杯子
都可以替代量杯

把米放到鍋子裡後
水加到一個「指節」的高度

這樣也可以！　（阿嬤教的豆知識）

step02　煮飯三撇步

大火先煮滾

轉中火攪拌
要不停的「喇」

開始有「飯」的感覺後
戳洞，然後蓋蓋子燜

失敗了也沒關係，再加點水，就變成粥了！

從「不會」到「會」，學習打破慣性思考

女兒筆記

　　當初果媽堅持帶「米」出國，是想在吃不慣外國食物時，還可以煮點粥，卻沒想到會住到一間連瓦斯爐都沒有的「廚房」，而且兩個女兒還給她出一個難題：不用電鍋煮白飯。其實我和果姊根本沒有想到果媽會接受挑戰（總覺得她不會理我們），誰曉得，在沒有大同電鍋的情況下，白米飯居然就這樣給它「煮」出來了。看著果媽一邊興奮的說著自己如何細心呵護，如何慢

慢「發明」用電磁爐煮飯的過程，臉上閃耀著彷彿發現新大陸的快樂，女兒們看在眼裡，甚感欣慰。

真正的「老」不是年齡，而是「心」拒絕探索世界

旅行將近一個月，我負責規劃、領路，果姊常常在危機到來時，臨機應變，阻擋悲劇發生，相形之下，果媽好像成了一個只能依賴女兒的旅伴。她常常說自己「年紀大了，不中用了」，用年紀做藉口，不願嘗試新事物，也漸漸地把自己封閉起來。

但在這場布拉格的廚房遊戲中，看到果媽開始改變，願意學習、探索新的事物，不再只說「不可能」、「不要」、「只能這樣」。

以前常常被她的「不要」氣得半死，但現在我和果姊對於果媽這種晚至的「樂齡叛逆期」也漸漸看淡，只能盡其所能的「誘惑」她，鼓勵她，就是希望她不要有過了六十、七十就等於「老了」的刻板觀念和錯覺。

誰說煮飯一定要電鍋？誰說上了年紀就不能自助旅行？都二十一世紀了，人類都能上太空，「年紀」這回事，也該有新的定義了。

★ 打破「一定要怎樣」才可以的慣性思維。

★ 不要害怕嘗試，把自己當作一個孩子般好奇去學習。

★ 先不用想怎麼煮，反正到了國外自然就會有辦法煮出來。

維也納
被我們吃垮的
美味豬腳老店

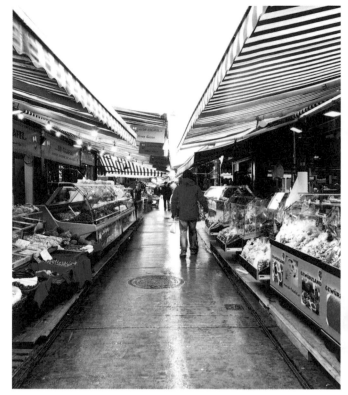

不知道是不是來錯時間，下雨，市場有點冷清。

前　一晚我們前腳剛到維也納，按照慣例先在住家附近探探路，鎖定幾家超市後，隔天馬上決定前往傳統市場。

　　因為前晚最後一個洗澡的果姊，洗到最後居然沒有熱水，在零下的歐洲冬天，這可是個大事。所以隔天我們決定由果姊留在公寓中，務必盯著房東把這事兒給解決了，由我和果媽兩人出馬到菜市場當偵查兵。

　　正當我覺得市場有些乏善可陳，今天可能要空手而歸時，聽到果媽突然大喊：「二小姐，這個好便宜，是不是我看錯了啊？」

　　我發現平時老說自己眼睛不好的果媽，怎麼一到了菜市場，眼睛就特別雪亮呢？

今天一大早，我跟二小姐去買菜，結果在車上，我們二小姐才發現，居然忘記帶錢包，怎麼買菜？本來二小姐想馬上坐車回去拿，我說先去逛一圈，看看如果有好買的，明天再帶錢包過來。

到了市場，還滿長的，我們從頭走到底，發現青菜、水果並不比超市便宜，東西也不怎麼好，但是我看到有一家德國豬腳好像不錯。

我站在店面外的櫥窗看了很久，一大盤烤豬腳就擺在那邊，看得我口水直流。烤豬腳看起來短短、胖胖的，中間有根圓滾滾的大骨頭，外層烤得酥酥脆脆，裡面瘦肉看起來很多。我問二小姐牌子寫多少錢，二小姐說一隻才台幣一百六十元。

真的假的？唉，結果我們只有流口水的份了，乖乖坐車回家吧！

隔天我們十一點多就到市場買烤豬腳，先買一隻，二小姐肚子餓了說要先吃，吃了一口，一直叫著好吃、好香，結果大小姐和我也忍不住都嘗了一口。

一隻比手掌還大的烤豬腳，居然才 3.99 歐，台幣 160 元，真的假的呀？

哇，真是太棒了，有台灣味，鹹鹹的，QQ 的，皮脆脆的，就像台灣

燒肉的皮，真是太好吃了，極品！我們馬上又衝進去買了兩隻。實在太美味太迷人了，上次到德國餐廳吃的豬腳跟這個完全不同，餐廳是用燉的，有點爛爛的，但這家是用烤的，更香更好吃！而餐廳吃一份要五、六百元，這個烤的一隻才一百六十元。

前兩天我們晚上逛市政廳前的聖誕市集，二小姐買了一個熱狗堡就要一百六十元，算起來烤豬腳便宜又好吃！這間有五十年歷史的老店，販賣的烤豬腳除了好吃以外，分量更多到一餐吃不完，必須分成兩餐來吃，等隔餐要吃的時候，只要微波一下，立刻能還原先前的美味。

活到六十幾歲，第一次吃到這麼好吃的烤豬腳。在這個市場裡，我挖掘到自己歐洲之行美食名單上的第一名——維也納烤豬腳！

我在台灣逛大賣場、菜市場的時候，也會看到一些賣豬腳的攤位，可是那些豬腳的形狀看起來和維也納烤豬腳不同。台灣的豬腳長長的，比較瘦，要用滷的比較香，皮Q、瘦肉的地方比較澀，口感沒那麼嫩。

在維也納的每一天，我都要來上一隻香脆油嫩、皮酥肉多汁的烤豬腳，享受舌尖上的旅行。還有，等到準備搬家時的前一天，我也還要來買，可以到車上吃，免得又餓肚子。

什麼？有沒有搞錯呀，一盒炒麵比一隻豬腳還貴？

注意！2大最容易挨餓時刻

　　說到飲食的大忌，就是千萬別讓長輩餓肚子。歐洲之旅一開始，有時為了趕行程，我和果姊在外面吃得較簡單，或者晚上忍回公寓再吃飯。

饒了我們吧，大王～～

拜託～～

　　有一次果媽實在是餓得受不了了，三人之中性格最溫良恭儉讓的她，在街頭上演了一齣「媽媽暴怒記」之後，我和果姊從此學乖，再也不敢讓皇太后餓肚子。每到一個新的城市首要任務就是：必須先搞定吃的。

　　一是趕行程的時候，例如去逛皇宮、博物館，這種常會耗費一天的時間，又無法「外出」找餐廳吃飯的行程，建議早上出發前要吃的「特飽」。所謂的特飽，最好就是像 buffet 那樣，應有盡有，多到吃不完，出門時再帶幾塊麵包、餅乾、水煮蛋在身上。總而言之，就是把長輩當小孩子一樣看待，餓了就鬧脾氣這樣的生物本能，原來並不是用年齡區分的。

　　二是移動日的時候。因為注意力常落在打包行李、交通時間、買車票、如何順利到達新目的地，就容易忽略吃飯。舉凡機場、火車站這類場所，買的食物基本上是和物美價廉搭不上親戚關係的，而在交通工具上的時間又長又無聊，年輕人還能準備攻略做功課，長輩此時沒事幹，準備一些吃的幫忙打發時間是很有必要的。

　　再加上新到一個地方，人生地不熟，哪裡有吃的肯定還摸不清，有時到達的時間晚了，有可能所有商店都關門了，這時身上沒有一點糧食庫存的話，

對身心俱疲的旅人來說，心裡很容易崩潰黯淡又充滿絕望。

　　建議大家，長輩的腸胃通常較敏感也比較容易拉肚子，像果媽在旅行時，就會盡量避免生菜沙拉、冷湯、冷麵這種「冷颼颼」的食物，除非是長輩本人熱愛，不然可以盡量以熱湯、熱茶，有台灣味的鹹食、中式料理為主。

市場的分店倒了沒關係，可以上網找這家連鎖店RADATZ，還有其他分店。

　　像在維也納難得遇到果媽讚不絕口的超級美食烤豬腳，我們不只在維也納時瘋狂購入，離開前一天全家再衝一次市場，帶了好幾隻豬腳到下一站。畢竟下一站是生是死什麼情況還未可知，多點準備總是好的。

　　後來聽說朋友，到維也納時要找這家烤豬腳時，不知是搬家還是倒閉，總之，在原地址上找不到了。我想，應該不會是被我們家吃倒了吧？

★ 買完熟食時現場馬上先試吃，好吃的話立馬再多買幾份，可以省下來回交通奔波時間。

★ 移動日前一天可以買些熟食帶著，火車上的食物一來比較貴，二來歐洲商店關門較早，傍晚五、六點可能大多都休息了，此時行李內如果還有現成的熟食，便能省下出門覓食的時間和體力。

★ 長輩吃不慣餐餐沙拉、麵包、三明治，如果難得遇到長輩喜愛的鹹食，多買一點帶在身上以防萬一。

★ 去市場一定要記得帶錢包。

生魚片初體驗
魚市場鮭魚
威尼斯

魚老闆每個都穿得很厚。這麼冷的冬天,還要碰冰冷的海鮮,其實很辛苦。

威尼斯是歐洲之旅的第十站。旅行時間剛滿兩個月。

到達威尼斯的時候已經是晚上了,所以儘管威尼斯公寓的廚房是兩個月以來的「旗艦款廚房」,器具、火爐應有盡有,連餐巾紙房東都體貼的準備好了,可惜沒法出門採買,超市也都關門了,巧婦難為無米之炊。

還好當時身上還有一些食物、省吃儉用存下來的泡麵,簡單解決一餐後,我們就像被關在牛棚裡,等待上場格鬥的戰牛一樣,滿心期待,蓄積所有能量,就等著隔天星期六一早,立即衝向有名的「威尼斯魚市場」進行瘋狂大採買。會如此瘋狂的原因有二:一是因為這個市場專賣美味海鮮,二是星期六上午是我們唯一有空且魚市場有開市的時候,其餘時間不是它關門,就是我們已經離開。

魚市場的海鮮是出了名的超級新鮮,再加上在義大利境內,想當然耳,不會太便宜。

預算、迷路閃一邊，吃貨體質大爆發

說好的九十天只能花十五萬元的預算挑戰呢？

在海鮮面前，我們家好像沒有預算控制這回事。

誰知，因為旅行了兩個月，實在太累，睡晚了。隔天出門已經十點多了，而魚市場只開到十二點呀！東催西趕，三人趕緊匆匆出門，可沒想到威尼斯本島根本是座大迷宮，而且晚上和白天還長得不一樣，所以就算昨天晚上房東細心的嘰哩呱啦說了一堆，到了白天，魚市場在哪裡？怎麼走？我們還是一頭霧水。

眼看關門時間愈來愈逼近，我們卻還沒找到魚市場，心裡著急的不得了，看不懂路標又不會講義大利語，威尼斯的巷弄和岔路又特別多，幾乎每到一個路口就得問一下路人，確認沒有走錯──因為我們已經沒有時間迷路了。

果姊超車趕路中。想去菜市場？跟著拉菜籃車的人走準沒錯！

費盡千辛萬苦，我們看到最有名的地標「高岸橋」，昨天似乎約略聽到房東提及得過一座很大很有名的橋，我在心中暗暗祈禱，就是這座橋吧。橋上有很多商店，東西看起來都好誘人呀，但為了抓緊時間，這些商店我們一間也不敢多看。

在橋上正想問路時，果媽突然發出小小尖叫：「快跟著他們。」

原來，有一對老夫妻，拉著菜籃車從我們身旁「超車」！果媽說他們一定是往市場的，所以我們立刻決定跟著這對老夫妻一路向前狂奔。才走沒多久就看到我們心心念念的魚市場了。

太好了，海鮮我們來了。

在市場買了我最愛的鮭魚，老闆問我要不要切，我也不懂什麼意思，就想說切切看，結果魚老闆幫我切成生魚片，旁邊的肉，皮都切掉了，很浪費，看了心裡很捨不得，明明能吃的東西都切掉，早知道叫他不要切，卻來不及了。

可是說真的，切成生魚片，吃起來口感就是不一樣，魚老闆很會切，不會太大片也不會太小片，厚度也剛好，一小片生魚片加一點檸檬，一點鹽，捲起來，一口咬下去～喔！太美味了，肉質很嫩，不黏牙，像電視上演的一樣，會彈牙，入口即化，有QQ的感覺～～喔！真是好吃得不得了。

我們還買了很多蝦子，很好吃很甜，但吃起來挺麻煩，他們這邊的蝦有點刺刺的，不小心小指頭刺到流血了，還是不吃為妙。筆管蛤最好，炒一炒之後殼會自然脫落，肉質鮮美又QQ的。黑孔雀蛤和野生蛤用烤的，跑出來的湯汁拿來炒義大利麵，再加一點鹽、辣椒，喔，好好吃喔，一點也不輸給外面的餐廳。

本來來歐洲之前，我還擔心會吃不習慣，但是在有菜市場的地方，就完全沒有這個問題。

終於到了，兩位小姐我要吃魚！
魚市場旁邊就是碼頭，上下貨超方便。

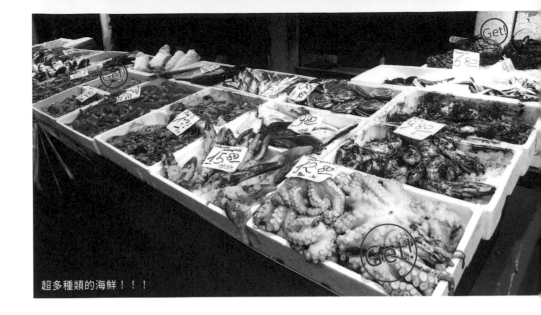

超多種類的海鮮！！！

打開心胸大膽嘗試異國的美味饗宴

哇！我終於知道為什麼這裡叫「魚市場」了。

除了前面幾攤是賣菜和水果之外，這裡有八成以上的攤位都是賣「海鮮」，而且是各式各樣的海鮮，每一攤都賣得不一樣。魚市場旁邊就有碼頭，據說如果在早上四、五點時親臨魚市場，還可以看到漁夫們從碼頭上直接把魚貨卸下到攤位上。難怪食材新鮮，少了運輸到都市裡的時間，產地到餐桌零距離。還真是羨慕威尼斯人呀！也因為這樣，我們買了許多海鮮：鮭魚、蝦、黑孔雀蛤、魚、筆管蛤以及野生蛤，買到大包小包的都快提不動才心滿意足回家。

回家後，我們立刻、馬上煮來吃。直接用平底鍋「乾煎烤蝦」，烤蝦的蝦肉鮮甜到爆表！吃下第一口後，我和果姊默契對看一眼：天哪，這也太好吃了吧！過了這個村，可就沒這個店啦。立馬決定把煎鍋丟給果媽，我們兩人馬上再次組隊又衝到市場進行第二波瘋狂大採購。

多虧老天保佑，這次沒迷路，享受美食的沸騰欲望催促雙腳如風火輪般火速前進，等我們衝到市場時已快下午一點，有一些攤販已經收攤，但還有

一些零星的攤子，像天使般對我們微笑招手，最棒的是有很多東西開始進入最緊張的搶購打折。

義大利的男人，會這樣對你

我們經過一個魚攤前，我只不過瞟了一眼冰塊上的一堆魚，想知道上面寫多少錢，魚老闆卻馬上以眼神示意我「等等，先別走」（對，全是透過「眼神」交流喔，這難道就是所謂的「美食，不需要翻譯」嗎？），接著他往這一堆魚裡面，再丟一條魚，我開始猶豫了（好像可以買耶），當我全自動切換進入「精打細算」模式，開始目測數魚有幾條，並且心算除法，平均一條單價多少錢？此時魚老闆看到我在考慮，於是「賣魚趁熱」再加碼，又往魚堆裡丟了兩條魚（媽祖大人，魚老闆怎麼會知道我在心算？是有吃讀心術惡魔果實嗎？）哇，這樣一來超級划算，魚老闆的利誘戰術完全捕獲我，立馬購入，威尼斯商人都這樣厲害？

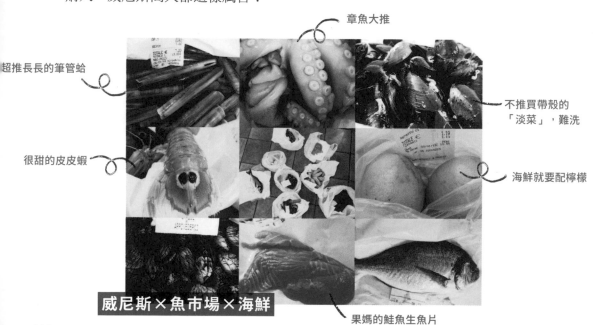

超推長長的筆管蛤

章魚大推

不推買帶殼的「淡菜」，難洗

很甜的皮皮蝦

海鮮就要配檸檬

威尼斯×魚市場×海鮮

果媽的鮭魚生魚片

看到魚老闆把鮭魚的皮都切掉
果媽很心疼～～

　　打包結帳時，我想要老闆幫我殺魚，雖然我們現在擁有頂極豪華設備旗艦廚房，但人在國外還要清理魚肚魚腮這些「穢物」，實在覺得很麻煩（但天曉得「殺魚」的義大利文怎麼說？）我看向魚老闆，很自然的把我的手掌以手刀模式，在脖子動脈旁揮兩下……魚老闆笑了，點點頭，他居然看懂了！（我就說他有吃讀心術惡魔果實吧。）

　　那眼神好像在說：唉唷，小姑娘不錯呦，好吧，就幫你殺魚吧。魚老闆一個瀟灑轉身，叫後面的小夥計幫忙清理魚肚內臟。

　　以上整個過程沒有講到一句話，只有最後我用義大利文跟他說謝謝，老闆還開心附贈一個免費飛吻。儘管語言不通，單單透過「眼神與肢體語言」，居然可以順利完成殺魚和殺價……我想，威尼斯男人應該也很會談戀愛。

tips

★ 想去菜市場又怕迷路？跟著帶「菜籃車」的人走準沒錯。

★ 在歐洲菜市場不一定要買多，為了新鮮，兩顆檸檬，三顆蒜頭的採買方式很常見，不用不好意思。當然如果你多買了，又怕行李太重不想帶著走，留給民宿主人給下一位房客使用也非常環保。

★ 選擇有廚房可以料理的民宿，調理成自己喜歡的口味就不怕吃不慣嘍。

★ 在歐洲傳統菜市場買菜也會給發票單據，語言不通也不成問題。

哈爾濱

果媽坐公車時，路上發現的奇蹟市集

「公車來了，咦，果媽咧？」拿著地圖認路的我，看到公車來時本來很興奮，連等都不用等車就來了，沒料到一回頭：兩個小跟班怎麼又少了一個？

「她還在後面，等她一下。」果姊站在離我稍遠的幾步，頻頻回頭看果媽有沒有跟上。

有時停在路邊找路認路時，好奇寶寶果媽常常會覺得無聊，於是就東看看西看看，因為她這樣的習慣，旅行時特別容易走丟，歐洲旅行時丟了幾次也沒看她學乖，倒是我和果姊因為「丟媽」經驗豐富，現在已養成時不時會回頭注意她有沒有跟上的習慣（唉，到底誰才是媽媽）。

好不容易跟上腳步的果媽，完全沒有自覺自己已「脫隊」的事實，並一臉興奮的向我們分享她發現的「新大陸」——這附近好像有菜市場喔。趕著去景點的我並沒有多留意，沒想到她居然「有了市場忘了女兒」，隔天早上，趁我和果姊還在睡覺時，一個人包袱款款，出發去探險了。

這次，換她把女兒給「丟掉」。

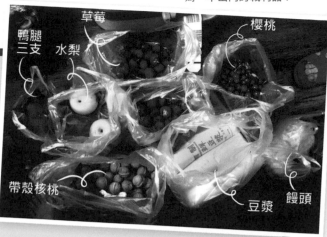

草莓
鴨腿三支
水梨
櫻桃
帶殼核桃
豆漿
饅頭

媽媽日記

　　有天早晨我們要出門坐公車，發現一路上男男女女婆婆媽媽們，手上提著大包小包，我很好奇，心想：這附近可能有人在賣東西，我就問一下路人，他說再過去兩個紅綠燈左轉就有個市集，哇，真是太好了！來到他鄉，人生地不熟，竟然在我們住宿附近還有市集可以逛。我心裡盤算著，明天一大早就要趕快起床，先去逛逛看有什麼好康。

　　隔天早上兩位大小姐還在睡覺，我就趕快起床準備出門，一路上，心裡還是有點擔心，怕要是迷路了怎麼辦，所以一路走著走著，還要一面看看，認清楚是哪條街。

　　讓我看到了，對面有間教堂，再往前走一小段路，就是市集了。哇，好熱鬧，有一堆人圍在那幹什麼？我好不容易才擠進去看，哇，原來是賣核桃，而且有帶殼的，用麻布袋裝著，後來老闆看到這麼多人買，又拿一大袋出來，我們家大小姐是很喜歡吃堅果類的東西，但是我不會挑，我問旁邊一位太太，看看要怎麼挑，她也不知道，所以我也不敢買太多，不知道好不好，心裡就想：隨便挑一些吧，明天再帶兩位格格來買。

　　再往下走有賣早餐，現炸的紅豆餅、油條，還有一種不知道叫什麼，好大一個鍋子，用煎的，排好長的隊。再往下走，有賣海產、辛香料，東西實在太多了，而且也不會太貴，我就順手買了些早餐、水果！回去路上要小心看路，要不然走錯方向就迷路了。

回到住宿的地方，叫兩位格格趕快起來吃早餐，要趁熱吃才好吃，兩位格格吃完早餐，我問他們如何，竟然回答說好吃好吃，又便宜，還說明早他們也要一起去逛逛。啊？我有聽錯嗎？真是奇蹟，

手上油條握緊緊，配上一碗東北第一鮮餛飩湯。

因兩位格格可都是賴床者，但是要去市集就必須提早出門，因為有的東西是要在那裡現吃，包回來口感就不一樣了。隔天一大早，就把兩位格格叫醒，趕快提早出門。

第一攤就有一對年輕夫婦在賣肉夾饃，我們就站在那裡看他們的製作過程，覺得還不錯。因為上一次兩位格格到西安也有吃肉夾饃，回來時三不五時常常跟我炫耀，說有多好吃就有多好吃，你沒吃到好可惜，下次要帶我去，讓我嘗嘗看什麼叫做肉夾饃，今天就讓我嘗到了，不用到西安囉。可是兩位格格說不太一樣，一份肉夾饃才人民幣七點五元。我們再去另外一家看看，賣餛飩的生意超好的，沒位子坐，都是他們當地人在吃比較多。

像我這種喜歡逛菜市場，而且還是這種傳統市場的人可能不多，許多外地來的遊客比較喜歡超市，嫌菜市場髒。但是我個人比較喜歡傳統市場，一聽到吃的就非常興奮，因為我常常在買菜，哪一攤的東西有沒有賣到完才收攤，我都非常清楚。在國外我會注意看哪一攤人比較多，那你就進去吧，準沒錯。

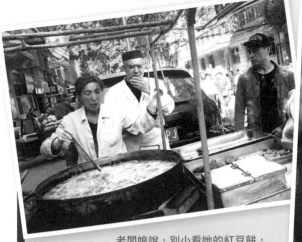

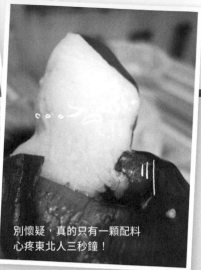

別懷疑，真的只有一顆配料
心疼東北人三秒鐘！

老闆娘說，別小看她的紅豆餅，
在當地可也是小有名氣呢！

　　話說回來，等了一下下，餛飩湯有位子了，我們就趕緊坐下，看見很多人點餛飩我們也就跟著點了，果然真的非常好吃，那個味道很獨特，與台灣相比實在差太多了，因為他加了很多料，還有蝦米，很香，一碗餛飩至少有十五到二十顆左右，料很實在，難怪那麼多人甘願在那裡排隊等候。餛飩一碗多少錢給你們猜猜看，人民幣才七元。還有豆腐腦，是鹹的，裡面料也是不錯的，好吃，很適合老年人，都不用咬，很便宜喔，一碗才二元。還有油條一根才一元，他們的油條跟台灣的不一樣，台灣是硬硬脆脆的，他們是軟軟的，也滿好吃的。再往前走有一攤賣紅豆餅，也是大排長龍，我很好奇跟著排隊，結果紅豆餅也是一元。哇！真是太便宜了，可是小小的一個沒有很大個，那只是讓你嘗嘗味道，老闆說，不要小看它一個紅豆餅，有將近十幾個人在那幹活，我那是很費工的。老闆問我們打哪兒來，我們說是台灣，她說我們這個紅豆餅在當地也是小有名氣，那我們真是有口福了，讓我們給品嘗到了。

　　還有豆漿小米粥，也都不錯，可是我一直在找那家賣核桃的，結果都找不到，可能今天沒來。還有他們的粽子是放在水裡，我也很好奇，買了

太驚人了，老闆娘的手速，居然快過相機快門了！
真是「東北無影手」！

一顆試試看，結果不怎麼樣，白白的沒味道，裡面放了一個棗子而已。再往前走，有兩攤賣辛香料，這種東西我就不懂了，兩位格格看了一下，他們在挑的時候，我就去旁邊買了櫻桃，一斤才十二元（人民幣），這是當地的櫻桃，不是美國的，所以很便宜，又新鮮又好吃。記得上次去四川，當地的水蜜桃也是非常好吃，非常多汁。

市場很長，再走過去，買了三支玉米，熱騰騰的好好吃喔。又買了三隻烤鴨腿，等一下出去玩的時候，可以帶在路上吃。早餐吃飽了，我以為要出發去玩時才知道，今天他們都放假，原來是端午節。

晚上回家路上，兩位格格看到什麼烤冷面，明明是燒滾滾的，很好奇，買份吃吃看，兩位格格說很好吃，結果兩位格格從此就愛上烤冷面，每天晚上他們都會去買來當消夜吃。我是不敢吃，怕太辣，那個烤冷面都要傍晚才有出來賣。

後來，最後一天時，我也禁不起誘惑，跑去買了一份，還不錯吃。

女兒筆記

你是否也有一樣的經驗，做了一堆功課，紙上密密麻麻滿是攻略、美食訊息，一心趕著去某間餐廳，卻發現不怎麼樣，還不如什麼功課都沒做的旅伴，藉由觀察路人，偶然發現的一家小攤販、一條小夜市來得好吃？

雖然非常不想承認，但很遺憾，這種事的確是會發生。剛開始會覺得挺沒面子的，但在經過幾次現實的打擊後，我在哈爾濱這趟旅行中已經完全蛻變，可以徹底超脫於此種紅塵世俗的價值觀之外，拋棄這種莫名其妙且無謂的「旅行自尊心」，美食當前，哪有時間浪費在這種無聊的對立和玻璃心身上，當然是趕緊喜孜孜靠上去站到同一邊，大力稱讚果媽「慧眼」識夜市，

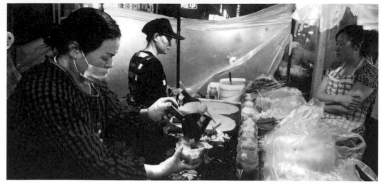

香噴噴的烤冷面完成！

火速開啟美食模式，用雷射眼掃描整條街，找出最具「好吃」相、CP值超高的鑽石級美食。

感謝果媽，在每次我們忙著認路、找路時，她總是好奇的「東看西看」（雖然也造成我們總是要隨時回頭看她有沒有跟上），但是也因此讓我們收割一攤「史上無敵超級好吃東北第一烤冷面」。

一間令我黯然銷魂的烤冷面

就像約好似的，隨著華燈初上，客人一個個聚攏過來，把一個小攤圍得水泄不通。只見老闆娘手腳俐落的拿起幾片冷面，一撕一拉，冷面已經乖乖在煎台躺好就位，依每個客人點的配料，加上基底配角，高麗菜、紫洋蔥、香菜、醬油、醋、香油；說時遲那時快，老闆娘一手持煎鏟，一手抄起一條熱狗腸，一劃、一割、一切，快到看不出啥時出的手、落的刀，只見熱狗腸已從塑膠緊身衣裡瞬間解放，不偏不倚、寸毫不差分成兩半，落到煎台上烤著的冷面片裡。快、狠、準，手中的煎鏟已經不是煎鏟，而是一把青冥劍，削肉如泥，有自己的意識，有自己的靈魂，我在人群中擠著，站在小攤旁，那不知已經做過幾千、幾萬次的熟練動作，讓我不由得看得入迷。古有庖丁解牛，今有哈爾濱烤冷面，舉重若輕，遊刃有餘，高手在民間。什麼是藝術？這就是藝術！哪怕只是一件小事，把它做到極致，就是藝術，是專業，是創新。

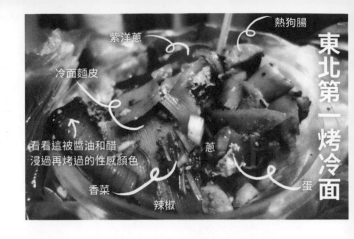

熱狗腸
紫洋蔥
冷面麵皮
看看這被醬油和醋
浸過再烤過的性感顏色
香菜
辣椒
蔥
蛋

東北第一烤冷面

好不容易捱到我們的烤冷面奉上，哪怕距離旅館只有五分鐘腳程，我們也等不及馬上站在路邊，就著熱呼呼的烤冷面搶食起來。

喔～～真是太好吃了。各式各樣的蔬菜的脆，冷面的軟，多種食材雖然看似都是「異」類，但綜合在一起竟然無一點違和感，歸功於老闆娘獨特的調醬與之融為一家。但在「同」之中，又會在不經意中被一片香菜、一絲紫洋蔥所驚豔。這難道就是東北的味道？

在哈爾濱的每天晚上，我們必找「冷面」攤報到。一半是為了貪食那碗酸、甜、辣豐富滋味、層次分明的烤冷面，一半是為了再見老闆娘那宛若武林高手般的身手，一份在煎台前的自在禪定。

攤子雖小，身手亦不凡；價格雖廉，冷面亦珍饈。
橫批：天下第一東北烤冷面。

唉，今後再也吃不到那麼好吃的烤冷面，該怎麼辦呢？

★ 行軍時的最佳隊型：認路者（我）領頭，容易迷路者（果媽）居中，路痴但可以幫忙看住迷路者的人（果姊）墊後。

★ 帶長輩旅行有時和教育小孩有些相似，與其阻止他們的好奇心，不如在一旁默默守護。有時說不定還會帶來意外的驚喜喔。

杭州美食×新周記

杭州 家常飯館吃出生活的味道

杭州之旅，我們入住在鼓樓附近的青旅，主要考量是附近挺多好吃的小吃。到達時間是下午一點，風塵僕僕的我們還未用午餐，房間又在打掃不能入住，櫃檯的小哥哥小姊姊建議我們先去附近用餐。

此時我的口袋裡有厚厚一疊的美食攻略，但正午時分，三個人餓得前胸貼後背，不宜此時大街小巷的去鑽陌巷珍饈（沒體力也沒心情），最好能在住家附近找個性價比高又能填飽肚子的正餐較佳。

於是我向櫃檯多問了一句：「這附近有沒有推薦的餐廳？」並且強調：「**是你們當地人也常會去吃的那種。**」小姊姊給建議了一間叫「新周記」的餐館。

結果，這一餐打破旅行金氏紀錄，有史以來，獲得全家三人一致好評。（淚）

偷看隔壁桌老奶奶點的「特色紅糖麻糍」
喔～一想起來還是流口水！

來到杭州的第一天，因為房間還沒打掃好，所以我們先去吃午餐，走到巷口有一家餐廳，好像還不錯，有人在排隊，我們點了烤魚、筍子、豆干切絲，還有小雞煨東坡肉、番茄蛋花湯，加上白飯兩碗，又叫了一個酒釀桂花粉子甜湯，三個人才吃了差不多台幣七百多元，還不錯吃，又吃得很飽。

離開杭州的那天，最後一餐也來這裡吃大餐，叫了半隻雞、海瓜子、豆腐煨魚頭，非常好吃，最後叫了一盤炸麻糬當作甜點，棒棒棒。這道甜點是**二小姐看到別桌的阿嬤沒吃飯**，就先吃那盤炸麻糬，一口氣連續吃掉好幾個，我們想，那肯定很好吃。所以我們也點了一盤，果然非常好吃，我們三個人一下子就把這盤麻糬幹掉了。

你家也有個挑嘴的媽媽？

不知道你有沒有過，自己做了三天三夜的美食攻略，明明各路人馬評價滿分、百裡挑一的餐廳，經過大街小巷的穿梭，千辛萬苦的尋找，好不容易終於找到，進了餐廳開始點餐，本以為會獲得家人讚賞的笑容、崇拜的眼神，到了最後，卻只換來一句：難吃又貴。

此時你心裡的感受是什麼？又氣又惱，開始為餐廳說話為食物辯駁，還

是企圖力挽狂瀾，催眠所有人其實也沒那麼差？或是在心中暗罵：真難伺候，下次你們自己做功課、找餐廳，我看你們可以找到多好吃的餐廳？

以前，每次果媽果姊批評餐廳的東西難吃時，我內心的小小宇宙都會立馬憤怒爆發，覺得他們嬌生慣養難伺候，但更氣人而且又不想承認的是：**有時候他們說得確實是對的。**

你也落入旅行的陷阱了嗎？

旅行久了，受騙上當的經驗多了，我們也開始有了一些默契和心得。

攻略寫的餐廳不一定每家都好吃
好吃的餐廳不一定是攻略上寫的

報導和評價可以參考，但不要被迷惑，也不必執著一定要到哪一家店去吃，有時候為了找一家餐廳，累得半死，結果又難吃又貴，心裡會更氣。以前我以為一定「要吃到」才能擁有快樂，現在懂得**不執著，斷捨離**，反而更加輕鬆自在。**美食是來增加我們旅行的愉悅感，而不是沉重的負擔。**

當你輕鬆愜意的來到餐廳門口，記得先理智的進行現場評估，價格和食物賣相看起來是否合理，即使是百年老店，也可能因為時間變遷，人事更迭而品質下降。如果好奇味道如何，先點一份嘗嘗看，不要一下子點一大桌。

善用「當地人」情報——青旅櫃檯掌櫃、當地青旅提供的攻略本（不一定有）、路人阿公阿嬤，都是很好的情報來源，保證沒有收廣告費。進入餐廳不知道什麼好吃時，偷看一下隔壁桌點什麼。盡量不吃「沒有價目表」的

餐廳，不在餐廳尖峰時間到達，提早或稍晚一點到，可以省去排隊時間。

自己的美食，自己定義

每個人心中應該都有一張專屬自己的美食地圖，可能是因為舌尖上的美味，也可能是因為身邊與你一同享用的人。我吃過最好吃的烤冷面，是哈爾濱小巷裡一家名不見經傳的夜市小攤。最好吃的德國豬腳不在德國名店榜單裡，而是維也納菜市場裡果媽發現的烤豬腳。經弗萊堡沙發主人介紹，吃到傳統 Homemake 黑森林蛋糕。杭州最令人懷念的不是樓外樓的東坡肉或西湖醋魚，而是青旅櫃檯小哥哥介紹街邊巷口新周記的炸麻糬。

有名氣不代表就是真的美食，真的美食不一定會有名氣。

只要用心烹調，哪怕只是路邊一碗默默無名的魯肉飯、魚丸湯，也能吃出城市的歷史，嘗到生活的況味。

[
★ 善用當地人情報，路人也可以問。

★ 盡信書不如無書，食物看起來好不好吃，CP 值高不高，
　 相信現場自己的直覺，不被假情報迷惑，勇敢 Say No！
]

市場裡好多家烤鴨店，都可以買來嘗嘗！

南京

糟糕！皇太后拉肚子了？

離開杭州的最後一餐，在「新周記」點了一道和臉盆一樣大的「豆腐煨魚頭」，愛吃魚的果媽，將那「盆」魚以一人的洪荒之力把它吃光光。接著到了車站，等火車時又吃了一顆水梨。興許是吃得太狂野了，一到南京，果媽的肚子開始出狀況。

在南京，我們就住在當地最有名的觀光景點——夫子廟旁邊。除了考量交通方便之外，這裡也是當年「科舉」考試，進京趕考的考生們聚集的地方，想當然耳，有學子就等於有美食呀，這是古今中外都通行的道理。所以隔天一大早，我迫不及待早早醒來，立馬就想出發去尋找美食。誰知，果姊竟然還在昏睡，果媽則是因為半夜拉肚子，已早早起床並穿戴整齊。我想，與其在房間乾等果姊，不如我和果媽就先出去附近冒險吧。

一出門，哇，天氣真好呢。雖然有點涼，但是出太陽，今天拍起照來一

定會很美，想到這點心情就很好。夫子廟果然不愧是最有名的景點，還不到
八點，路上就已經有觀光團來參觀了。我本來以為在熱鬧的夫子廟街區裡，
應該可以找到不少好吃的，但這裡雖然有不少小餐廳，看起來性價比卻不怎
麼樣。果然，在這種一級觀光景點戰區，要找到「物美價廉的道地美食」，
只是一種無法實現的都市傳說。

　　已經把夫子廟街區走到底了，我有點沮喪，眼看可能就要空手而回了，
此時果媽……咦，果媽又跑去哪裡了？

（左）老奶奶的腳程快，
果媽（右）走的汗流夾
背。兩個像風一般的女
子。

媽媽日記

　　前兩天肚子不爭氣，有一點拉肚子，可
能是因為我吃了水梨，肚子抗議了。今天半夜
三點半，四點半各醒來一次拉肚子，等到快八
點，老二找我出去買早點，我說好，我們家旁
邊就是夫子廟，許多觀光客都會到這一遊，因
為這裡是觀光景點之一。

　　在路上遇到一位老太太，問她菜市場往哪
裡走，她說她也要去，可以帶我去，我趕緊叫二小姐趕快跟著老太太一起
走。路上，我就問老太太為什麼不拉菜籃車，她說只有兩個人吃嘛，星期
五小孩才會回來吃飯，所以只有兩老，不用買太多菜。到市場要走一段

算滿長的路，老太太走得滿快的，我
跟著她走到滿身大汗，終於到了菜市
場。她介紹我哪一家鴨肉比較好吃，
結果買了一隻烤鴨，有半隻是白斬，
半隻烤的，還有鴨翅，很鹹，但很好
吃。又在菜市場買了水梨一斤二點五
元（人民幣），也很好吃。

　　在南京的這幾天，肚子不爭氣，
拉了好幾次，讓我感覺有點累，所以
後來我就跟兩位格格說我想放假一
天。在家裡，肚子痛、拉肚子或感冒
時，都會想先不用急著看醫生，再等

比臉盆還大的「豆腐煨魚頭」果媽吃得
很高興，一點都想不到接下來要承受拉
肚子之苦！

一兩天看看，如果情況嚴重才會去找醫生。出國的話就不一樣了，要準備
很多東西，例如：感冒藥、拉肚子藥是必備的，每次帶著都會用到。我的
腸胃比較不聽話，只要一緊張，或心裡太急，就會覺得肚子在作怪，開始
絞痛，我就知道大事不妙了。

　　有一次在匈牙利布達佩斯，早上出門還好好的，到了下午要回家的路
上，不知怎麼搞的，忽然肚子一陣絞痛，心想這下真的要出糗了，因為在
歐洲要找廁所真的太難找了，回家上的話還要搭車，下車後還要走一小段
路才到得了。好不容易挨到家，一打開門我馬上第一個衝進廁所，差一點
就拉在褲子上了。我才真正體會到一句俗語說得好：在家日日好，出外條
條難。

出國自助旅行，一定要先了解自己的身體狀況。像我的腸胃比較敏感，因此我比較注重米飯，如果在國外旅行一到兩天，用麵包、牛奶、義大利麵、蛋糕來代替是還OK的，可是到了第三天，我的腸胃就抗議了。所以我會帶一包真空包裝的白米，差不多一公斤裝的就可以了。

別小看南京三七八巷菜市場，
入口牌坊上的對聯：
大碗飄香惹得四時春駐足
小巷藏樂贏來八方客傾心
還挺有文藝範兒的！

之前去歐洲才知道米飯有多珍貴，兩位格格都捨不得吃，有多留一點給我，早上起床在異鄉吃到白米粥真是有說不出來的一種思鄉情愁。我還帶了一些類似菜脯、瓜仔之類的東西，因為鹹鹹的比較不容易壞。在亞洲國家旅行吃飯就比較方便，拉肚子的時候，我就趕緊去找有賣白飯的店，點兩個菜，早餐、午餐都乖乖吃飯，再吃點拉肚子藥，慢慢就會好一點。

一個人待在旅館很無聊，後來我就去三七八市場逛一逛，路上剛好有公園，上了一次，在逛市場時忽然又覺得肚子一陣絞痛，趕快問路人哪裡有衛生間，急急忙忙過去發現又要排隊，衛生紙又剩下一點點，真是怕穿幫，偏偏這時又下雨了，只好把東西買好了，趕快三步當兩步走回家。市場對面有個夫子廟大市場，全是賣百貨，從那裡走回家很快，幾分鐘就到家了，要是從二小姐帶我走的秦淮河路線走要三十到四十分鐘。

午餐吃飽了趕緊再吃一粒藥，還是有拉一點，不知道怎麼辦才好，求菩薩保佑，讓我早點好吧，阿彌陀佛。

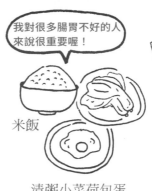

我對很多腸胃不好的人來說很重要喔！

米飯

清粥小菜荷包蛋
拉肚子了，還是乖一點

從國內自帶的止瀉藥
藥效強弱較知曉

2 個避免拉肚子口訣：
不亂吃、不貪吃

透過果媽的日記我發現，果媽其實還滿容易拉肚子的。在她的日記中，榮登排行榜前三名的關鍵字：廁所、拉肚子、牙齒痛。前兩名都和廁所有關。旅途中一旦腸胃有問題，真的會造成長輩心理很大的負擔，甚至不敢外出。如果是在到處都有廁所的亞洲國家還算方便，但要是到了較少廁所的風景區，或是歐洲國家，無形中都會帶給長輩心中不小的壓力。

果媽常說，旅行真的要趁年輕，年紀愈大，會有愈多的不方便。所以去廁所比較不方便的地方旅行時，除了多關心長輩的身體狀況外，在吃東西，也多一些體諒，盡量少誘惑她（可是我們家都很壞，還是會誘惑媽媽）。必要時，可能須要躲起來偷偷吃。

但這次在南京的拉肚子事件，也讓我對果媽刮目相看。我覺得愈來愈有經驗之後，果媽愈來愈獨立。她習慣早起，五、六點醒來時，通常我和果姊都還在睡，果媽會一個人拿著房卡下樓，啟動個人探險模式，在青旅旁邊有許多中式早餐店和飯館，她就去點清淡的白飯和一些中式小菜，連續吃個兩三天後，拉肚子的情況幸運得好多了。

tips

★ 旅途中遇到好吃的，可以由女兒先「代嘗」，媽媽小試
　一兩口，等媽媽確認自己的腸胃沒問題再吃。

★ 旅途中適時的制止媽媽吃得太油、太辣。

★ 簡易的止瀉藥、腸胃藥一定要隨身帶一些。

★ 入住青旅時，可以向櫃檯要求要兩張房卡，一張給媽媽，
　方便她獨自展開冒險行動時使用。

心法時間

飲食也要有「自助旅行」的
自由

我 生平最討厭的事情之一，就是吃飯時有人不斷拚命的嫌食物不好吃。不管是不是真的不好吃，一直講負面的話語，就算是好吃的菜也變得難吃了，更何況如果真的是吃到難吃的菜，心情已經很差了，還要聽一堆抱怨，簡直就是雪上加霜。

偏偏，果媽對「吃」挑剔得很，當然，有部分原因是因為牙齒不好，太硬的、太脆的、太韌的咬不動，但歸根究柢的原因還是因為：她有自己對飲食的堅持。

例如，在家煮個燙青菜，簡單？不，她的「燙青菜」不是一般的燙青菜。菜要燙多久，夠不夠軟爛，有沒有拌一點豬油，鹽要撒得恰到好處……她非常嫌棄我和果姊的燙青菜，在她眼裡，那只是過了水又撒了鹽的生菜而已。

可想而知，這樣嬌生慣養有自我追求的果媽，出門在外要找到能讓她滿意的食物，真是難上加難。日式料理沒興趣，拉麵太鹹也不愛，漢堡薯條是垃圾食物……

我是吃貨，還是個熱情的吃貨，果媽一直嫌食物難吃的舉動，的確造就我心裡不小的陰暗面積，現在的我除了中餐廳、中式料理，其他食物一律不

想再揪她品嘗免得又被嫌棄。這次為了寫這本書，我特別求助果姊，有沒有什麼解決之道，總不能以後每次旅行，吃飯叫果媽一人獨自解決吧？最後我們討論出來的方法就是**「吃飯也要ＡＡ制」**：各自負責，但負責的不是錢，而是最後的「結果」。

以下是我~~接受心理治療~~心靈復健的過程：

先認識「正確」情緒

心理學有一個「挫折攻擊假說」理論，意思是，當某人讓你主觀感受到挫折時，無論客觀條件是什麼，你都會想辦法攻擊對方，無論是以言語或暴力。憤怒就是其中一種攻擊對方的情緒。

也就是說，當家人嫌棄我找的餐廳不好吃時，我從原本的高期待：讚賞，到最終得到的低成果：嫌棄，如此大的落差，使我感覺受到極大挫折。此時餐廳是否真的難吃還是貴，其實都已經不是爭論的重點了，重點是有人（就是我）感覺被否定，而有人（就是果媽）還非常的堅持：我只是說實話而已，沒有傷害你的意思。

事實上，果媽的確可以說實話，但我也不必有多餘的情緒，感覺被否定或攻擊，只要認知到：**喔，原來果媽不喜歡吃這個，這樣就好了。**

但這只是「消極」面的解決個人情緒問題，還可以用「積極」的態度解決問題的方式，就是以下特地為大家歸納的「餐廳掃雷」步驟：

你應該知道的「餐廳掃雷」4 步驟：

▶ 事先做功課。　　▶ 現場做判斷。　　▶ 每人做決定。　　▶ 好壞都承擔。

STEP 01

事先做功課

　　儘管網路資訊不一定都是正確的，但基本功課還是要修練的，請努力爬文做功課吧。

STEP 02

現場做判斷

　　盡信書不如無書，即使站在一家電視台爭相報導的百年老店前，也要先觀察。「食物看起來誘人嗎？」和評估「價格和性價比合理嗎？」排隊的看起來都是觀光客還是當地人？通常後者是最權威的指標。還有最重要的一點，如果沒有「明價標示」價格的店，我會考慮不吃，因為覺得店家有「混水摸魚之嫌疑」，或是可以先問店員，確認價格，千萬不要怕丟臉或不好意思。

STEP 03

每人做決定

　　每個人都有權利決定要不要踏進這家餐廳吃飯，願意嘗試看看的人進去，覺得應該是地雷的人去附近覓食。自助旅行的「自由」不只是體現在選擇飛機、住宿、景點、時間控制，每一個「選擇」都應該是自由的。分開吃還有個好處，分散嘗試獲得的情報更多元，吃到好吃的食物還可以「呷好倒相報」。但別忘記，在分頭解散覓食之前，先約好集合時間、地點喔。

STEP 04

好壞都承擔

　　食物，有時不光只是好不好吃而已，有沒有特殊的情感在裡頭呢？例如某文學小說主角愛吃的點心，某愛情電影男女主角定情的食物。想吃的人有吃的理由，不吃的人有不吃的考量，沒有對錯，也不需要一致，只要為自己做的決定負責就好。

帶長輩闖關之「食」挑戰：

滿足體驗，

吃得開心，不拉肚子

挑戰級別	國家	原因	應對方法
難	歐洲	較難找到米飯和中式食物，避開生的、冷的，再加上優格、啤酒這類比較極端或容易跑廁所的食物，要便宜又好吃的所剩不多。	好在我們還有「連鎖超市」和「自己煮」的選項，另外用點心找，有些小商店也有賣米，或是中國人開的中式餐廳。另外，烤雞、牛排、烤豬腳大概還算習慣的「中式」鹹味食物，不然，到處都看得到的中東風味「沙威瑪」也是個好選擇。到了歐洲最令人高興的大概就是甜點吧！甜食控或喜歡各式新鮮點心的長輩，倒是能吃得很開心。除了米難取得之外，蔬菜的補充也要特別注意，如果長輩不吃生菜的話（怕拉肚子）那就要注意多攝取水果和水分，才不會……呃，你知道的。

挑戰級別	國家	原因	應對方法
中	內蒙	肉、肉、肉，到了內蒙就是要吃肉，還有鍋煮奶茶，只是選擇較少，容易吃膩，餐廳的飯菜又偏油和重口味，習慣口味清淡的長輩會較吃不慣。	好在內蒙最有名的手把肉屬於「水煮」類的，清淡的煮法更容易吃到肉的鮮甜。另外多吃些「當地盛產」的水果，也能達到調節身心靈的清爽程度。
易	中國	在中國完全可以輕鬆愉快的點菜，還能招來服務員講解一下菜品內容是什麼，但缺點是常常旅行書上有名的餐廳，味道並不一定符合名聲。	旅行上介紹的名店或美食或可一吃，但我最建議的，還是問問當地人，然後鑽到小巷弄裡尋找小攤小店或菜市場，性價比高的美食密集度通常都藏在小巷子裡。
	日本	日本看看漢字也能猜得出一二，如果真的看不懂，很多餐廳也有照片可以用「指指看」點菜方式。	在日本我最喜歡利用販售食券的餐廳，機器上通常圖文並茂，省去與店員溝通的麻煩，且容易控制好一人剛好食用的分量。

TIPS

▶**真正聰明的購買這樣做：**出外旅行會看到很多「特色美食」，例如內蒙有「馬奶酒」、「風乾生牛肉」，歐洲血腸，日本生馬肉，四川兔肉兔頭……，不嘗嘗看好像對不起自己，買多了又怕不敢吃。

總之，如果好奇，請先買一點嘗嘗看，真的吃得慣，有喜歡，再大量購買。

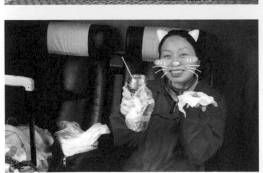

chapter

03

帶媽媽也能簡裝便行的
衣指南

老媽行李箱 嚴格審視

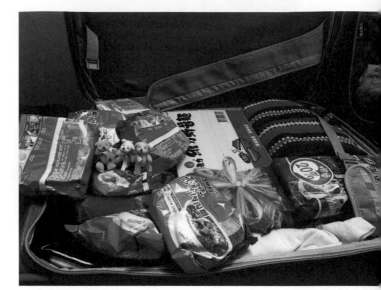

整箱泡麵給它放下去
是怎樣?

在我們家,打包行李是兩種完全不同的風景。

從出國前一個月開始,就把行李箱拿出來,打開放到家中空地,開始想到什麼就丟什麼進去的是果媽。我和果姊則習慣出國前一天晚上才進行打包,果斷、快速、明確,通常在兩個小時內結束一切,打包完畢。

出國前一個月看著果媽每天絞盡腦汁的搭配衣服,東拿西丟各種小東西到行李中,好像很期待旅行的樣子,身為女兒實在非常有「成就感」。直到出國前一天,我和果姊開始打包,才察覺事情不太對勁。

因為歐洲旅程歷時九十天,前途未卜,為了做好最萬全的準備,所以我們三人預計總共要帶一百包泡麵。但是,泡麵都還沒放進行李箱,怎麼果媽的行李箱就已經滿了!

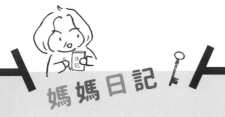
　　以前小孩還小時，都是跟旅行團，所以出國前就會先把衣服一套一套搭配好，然後用袋子一袋一袋裝起來，免得到時候又亂掉了。如果去七天，就會準備至少五套衣服，最後兩天，就會亂搭。

　　現在跟孩子出國，因為是自助旅行，我看他們資料都帶很多，衣服帶很少，每次一聽到他們說什麼都不用帶，兩個人都要帶小型的行李箱，我就會開始擔憂、害怕。想說多帶一點，冷的話還可以把我的衣服給他們穿。

　　但是每次出國回來，真的有一些衣服是沒穿到的，跟他們自助旅行久了，我看他們這樣也挺好的，現在開始我也慢慢學他們盡量減少負擔，但是還有一些不習慣。我從上次也開始學著少帶許多衣服，但還是有幾件沒穿到，下次還會再改進、再減少。

女兒筆記

　　因為果媽以前都跟團旅行習慣了，上下遊覽車、進出飯店，都有人服務，幫忙提行李，飯店也一定會有電梯，根本不覺得帶大行李有多麼不便。但是跟著女兒出國就不一樣了，從頭到尾行李都要自己拿，帶得愈多，負擔愈沉重。

　　如果是進行「一站式」或「二站式」旅行，頂多只移動一到兩次，搬運行李的次數不會太多，忍耐一下也就好了，但如果旅行時間愈長，去的城市愈多，又多以火車和巴士為主要交通工具時，問題就來了：**在國外，不是所有的車站、旅館，都有電梯或手扶梯**；很多老房子、老車站裡，只有最基本

一小時內把房間弄亂規劃出各區域功能，一小時內把行李打包完畢，都是旅行的基本功。

的樓梯。

　　當我和果姊，兩個女生要負擔三個人的大行李時，無論在力氣和精力上，都是沉重的負荷。

當媽媽的造型設計顧問

　　我和果姊的對策是，除了盡量精簡自己的行李之外，也開始給果媽打包行李出主意。避免她因為拿不定主意要穿哪套衣服，造成全部都帶上，但其實都一樣的類型，看似有很多選擇，卻沒有伸縮變化的彈性。

　　例如：果媽怕冷，搭配了五套冬裝，上衣全是毛衣，所以光是不同的毛

衣就帶了五件，毛衣又厚又膨非常占空間。另外氣溫「冷」的程度也有別，微冷和極寒都只能穿毛衣，造成沒有選擇性。女兒們的建議是，穿在外面的毛衣帶一到兩件就夠，反而是穿在裡面貼身的衛生衣可以多帶幾件，最好可以寬鬆有別，一來比較薄，二來貼身衣服本來就需要比較頻繁替換，三來依寒冷的程度不同可以調節，大寒流的話多套幾件，微微冷風穿一件即可，才有變化彈性。

又例如褲子，與其擔心的帶三、四條冬褲，不如改成帶冬褲一條，夏褲一條，天氣冷熱都能應對，要是真的碰到極寒天氣時，裡面穿夏褲，外面穿冬褲，兩條一起穿，保證馬上暖呼呼。

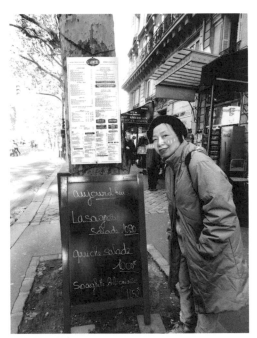

當老媽的造型顧問！有時候加頂帽子、戴個眼鏡，文青味滿分！

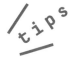

★ 盡量打包不同類型的衣服，搭配才能多樣化。

★ 典雅正式的服裝可以準備一套，拍美美照片也是很重要的。

★ 輕便舒服好活動的衣服才是重點，至少需要兩套做替換。

住宿處的裝備，請先報備老媽

冬天旅行的行李，比夏天旅行來得複雜。一是衣服較厚，二是冬天太冷，有些必備的物品沒帶到容易生病感冒，事情就大條了。尤其旅行的天數如果又長，住宿的情形每家都不一樣，實在很難統一。

10 個不確定，換來一個 30 公斤行李箱

例如，暢遊歐洲九十天時，巴黎、布拉格、威尼斯的房屋有洗衣機，果媽問我那需要帶洗衣粉嗎？嗯，真是個好問題，帶一點以防萬一吧，反正洗衣粉裝一小包也不占空間。又例如布拉格、佛羅倫斯、米蘭是簡易廚房，果媽又問：那有提供熱水壺嗎？嗯，又是個好問題，「應該」有吧，民宿照片沒有照得這麼詳細（我心裡的 os：沒熱水壺就用瓦斯爐煮水呀，這問題嚴重嗎？），果媽一臉不信任我的表情，然後就把一大支電熱水壺放進行李了。因為在溫度零下的冬天裡，她無法接受沒有熱水可以喝的事實。

才剛放進去電熱水壺，果媽又回頭問：「那每家都有吹風機嗎？」「這……應該也

威尼斯
豪華旗艦廚房

餐具刀叉　　桌巾餐墊　　鍋碗瓢盆

應有盡有

遇到什麼都有、準備齊全的房子就會非常開心。

有吧。」（沒吹風機不要洗頭不就得了，又不是一直住在同一家公寓）然後果媽又是一臉的不信任。她的想法是，在零下的冬天裡，洗完頭要是沒有吹風機，那多不方便呀，而且人肯定是要感冒的了（但是房子裡面會有暖氣呀！我的娘親……）。放完吹風機，接著她又聯想到了衛生紙，「房東有提供衛生紙嗎？」「應該有吧，我們是去歐洲，是文明進步的國家，不會沒有衛生紙吧。」「我看還是要帶一些，萬一沒有提供或是不夠用，那不就還要去買。」「不用吧。」「要啦，以防萬一。」然後我眼睜睜看著一大包平版衛生紙被整整齊齊放進行李箱。（這包衛生紙上輩子到底是燒了什麼香，這輩子居然有福氣可以去歐洲旅行？）

　　最後，行李箱就是這樣爆炸的。

打包行李方面，我的想法是說，寧願多帶一點，也不願少帶，因為我「只怕萬一，不怕一萬」，要是什麼東西少帶，臨時要用找不到，在國外又找不到買的地方，會覺得非常疲憊。

而且女兒們的行李箱都帶一些有關旅遊的資料，那我就會多帶一些吃的、衣服、乾糧。醫藥品我個人覺得非常重要，到國外要看醫生聽說很困難，也很貴，買藥也都是寫英文，我們又看不懂，而且體質也不一樣，外國人那麼強壯，藥品也不一定適合我們。所以像我出國前，會先看自己有沒有一些身體的小毛病，先去看醫生，像是牙醫、眼科、皮膚科，而且會告訴醫生我要出國，麻煩醫生多開點藥，我帶在身上比較安心。

乾糧的部分，白米帶一些，配粥的菜脯、瓜瓜、花生帶一些，要是有遇到吃素的初一十五也可以吃。另外多準備一些泡麵、咖啡、茶包，都是很常會用到的。

因為我都會多準備一點，所以我的小孩都會讓我帶比較大的行李箱。雖然我的行李箱最大、最重，也都是小孩扛，他們都叫我負責拉最小的、最輕的行李箱，因為他們怕我跌倒，要我把自己照顧好。

帶一點我們台灣的食物以備不時之需喔，我實在太聰明啦！

裡面是熱粥

菜脯

在寒冷的火車上吃著熱粥，配著菜脯，好幸福喔！

媽媽的焦慮，來自情報的不完整

因為是第一次去歐洲，又是民宿公寓，每個房子配備標準不一，所以連我都沒辦法明確告訴果媽什麼該帶，什麼不用帶，結果造成果媽「恐慌症」爆發，什麼都帶，電熱水壺、吹風機、衛生紙、刀子……只差沒搬大同電鍋了（我有成功阻止砧板了，而且最後事實證明，沒電鍋也是能煮飯的）。

多年旅行經驗，不管是飯店、民宿還是青旅，吹風機、熱水壺這兩樣都很基本，目前為止我還沒有遇到沒提供這兩樣電器的住宿，如果擔心的話，建議可以直接寫信給房東確認。比較需要注意的是，有沒有提供衛浴用品和毛巾（有的青旅不會提供），不過這個問題也不大，因為通常就算沒有提供，現場也會有小瓶裝販售，或去超市購買就能立馬解決，民生用品通常不會太貴。

比較特殊的需求，又很在意必須一定要有，可以寫信問房東或青旅，猜來猜去反而更累。列一個「必備物品」清單，一次性翻成英文，重複貼上詢問，快又有效率。

旅行就像人生，人人都需要安全感；
但人生也是一場未知的旅行，永遠沒有百分之百的答案。

儘管行李準備得再齊全，不如給心裡的行李準備一份「隨遇而安」。

相信自己是有無限的創造力的，一些無傷大雅的小問題，就留給自己的創意和臨機應變一個盡情發揮的機會。

好好享受旅程吧，而不是擔憂旅程喔。

tips

♠ 真心超推！行李 CP 值超強配備：

★ 盡量小包裝。用完即丟。

★ 舊衣服、舊襪子、舊用具，丟棄也不心疼。

★ 防水防風多功能口袋外套。

★ 超薄易乾材質的貼身衣物。

★ 好走又百搭的健走鞋。

★ 圍巾絲巾：造型有多種變化且又薄又可保暖。

★ 舒緩腿部按摩油一罐。

★ 超保溼凍膜一罐和面膜。

★ 口紅一支。

♠ 行李 CP 值低分之物：

★ 熱水壺：不管民宿公寓或青旅都會提供，至今尚未遇到
　　沒提供的情況。

★ 衛生紙：不夠可再向房東要，要不到的話國外大賣場也
　　容易買到。

★ 不耐走的鞋子，再美也不帶。

★ 太厚、搭配度又不高的衣服。

★ 吹風機：一般旅館和青旅大多會提供，專業民宿公寓也
　　會有。

春夏秋冬
不敗穿衣術：
一夏一冬變洋蔥

美美的照片看起來是這個樣子……

實際上背後是這個樣子～

次果媽出門，最煩惱的就是衣服要怎麼穿、怎麼帶？

別笑他們，這真的是很困擾她的問題，畢竟長輩的身體不比年輕人抵抗力強，對溫度和環境變化也特別敏感，冷一點怕感冒，熱一點怕中暑，而且在女兒的要求下，還不能隨便亂穿，得搭配得美美的。此時除了在前期規劃旅行時，先大概告知屆時溫度幾度之外，拜高科技所賜，現在我們在出發前一週上網查詢都能查到滿準的氣象預測。

但隨著地球暖化，天氣異常，其實氣象預測漸漸也只是一種參考，為了應對天氣的多變性，我認為**與其想著如何準備「對」的衣服，不如想著如何組織一個「百搭百變」，什麼天氣來都不怕的服裝搭配結構。**

4 種從擔心氣候，到「自在應對」的高手穿衣技巧：

春秋出遊：
防感冒的「高科技穿法」

　　春秋兩季是最適合出遊的季節，也是天氣最難以捉摸的季節，早晚溫差大。買一件膠囊型超薄型羽絨外套在背包裡備著，很輕，也不占什麼空間，防風防寒，在飛機和火車上還可以充當枕頭。

冷熱都安心出遊：
洋蔥式穿法

　　很難預估具體溫度時，最保險的穿法就是洋蔥式穿法。從最薄到最厚，一層一層往外穿，熱的時候，一層一層往裡脫。

冬天出遊：
拍美照的香蕉式穿法

　　美麗的衣服穿著搭配，通常不怎麼保暖，但旅行拍美美的照片也是非常重要的呀。儘管打扮美美的吧，最後別忘了在最外面罩上一件超厚超保暖的大衣，等到要拍照時只要脫掉外套，迅速拍完再迅速穿回來，讓外套就像香蕉皮一樣成為保護殼。

大寒流出遊：
聖誕樹穿法

　　所謂的聖誕樹穿法，就是「統統掛上去」就對了。都冷到皮皮挫了，誰還管夏衣冬衣呀，有衣服就趕緊穿上去呀。這招不僅可用在寒流來襲使用，衣服帶不夠時也很好用。什麼，你說統統掛上去「不美吾寧死」？別鬧了，外國人說不定還會覺得你非常波西米亞風，對你讚賞的點點頭呢。

依我個人習慣，夏天旅行最好，衣服薄，可以多帶幾件替換。最麻煩的就是秋天和冬天。去歐洲的時候剛好是他們的冬天，下大雪，非常的美，外國年輕人還站在戶外喝啤酒、抽菸、聊天，帽子也不戴，很厲害，難道他們都不冷嗎？

因為老人家雙腿最怕冷，帽子、圍巾、手套都要帶，冬天我就會帶一件大外套，外面要能防風，裡面鋪棉，褲子也是。外套可以穿兩件，裡面那件可以是薄的，因為你到餐廳裡面都開暖氣，會熱，這時候就可以脫掉外面那件防風大外套，溫度就剛剛好。

如何在冬天也能暖暖出遊？

我想給所有要去旅行的長輩們，真心推薦超好用的必備小物：**熱水袋**。

冬季天氣冷，長輩最怕感冒，嚴重可能還會上吐下瀉拉肚子，天氣冷也比較容易想上廁所、膝蓋關節疼痛。推薦大家可以帶一個熱水袋，傳統名字叫「水龜」（台語），去問一下爸媽或阿公阿嬤一定知道。

熱水袋的好處是加熱方便、重量輕。不管住飯店、青年旅館、民宿，大都有提供熱水壺煮熱水。感覺快感冒了，煮一壺熱水倒進熱水袋，放在背部、脖子後方的穴道可以預防感冒。想要加強全身血液循環，就熱敷肚子。走了一天的路，雙腳痠痛，就熱敷雙腿、腳底、膝關節，都可以讓長輩舒服一點。

晚上睡覺時，放一個熱水袋在棉被裡，也有助於提升棉被裡的溫度。有時候國外冬天下雪比較冷，如果碰到暖氣不足又半夜聯絡不到房東時，可以先應應急。

此外，熱水袋帶出門也很方便，有些比較貼心的博物館或遊客服務中心有飲水機，此時裝些熱水給坐著休息的長輩放腿上會非常暖和。如果要移動時或水冷了，直接把水倒掉就變輕了，不會給背包增加太多重量負擔，非常方便，連我都覺得需要帶一個，真心大推。

辛苦的丫鬟，一手拿大衣，一手拿相機～

只負責美就好～～

tips

★ 美照有三寶：太陽眼鏡、圍巾、口紅不可少。

★ 配件保暖四件套：帽子、手套、熱水袋和口罩。

果媽發明：襪子上樹？

洗衣指南 「懶人適用」

暢 遊歐洲九十天，打破果媽人生紀錄，是有史以來進行最長時間的旅行。儘管她的行李箱已經很大，但要在裡面塞三個月的換洗衣物是不可能的，再加上果媽又有潔癖，長達三個月的旅行，如何維持衣服的整潔乾淨，的確是個極為嚴峻的挑戰。

功夫練得深，不怕鐵杵磨成繡花針。這樣一個挑戰，對於一個養大兩個孩子的專業智慧小婦人，根本就是「一片小蛋糕」。在長途旅行中，衣服應該怎麼洗，何時洗，沒有洗衣機也想洗的母親大人「旅行洗衣哲學」，著實令女兒們大開了眼界。在整趟旅程中，無論是洗衣還是晾衣，日程全由果媽控管，一次也沒打包過沒乾的衣服，讓女兒們在衣服方面完全沒有後顧之憂。

出國時別忘了帶幾支衣架，把家裡舊一點的衣架挑出來，等要回國時，留在最後一站給下一位住戶用。因為出國最少兩個人一間房，裡面衣架沒幾支，兩個人光是掛外出服都不夠用，更不用說如果還要洗衣服、內衣褲、襪子，還有薄一點的上衣，有時流汗有點味兒，如果又放回行李箱裡面，覺得有一點不習慣，本人有一點小潔癖。

出國沒有帶洗衣粉沒關係，洗髮乳、沐浴乳來洗一些簡單的衣服是沒問題的，如果住兩晚以上就不用擔心不會乾，但如果只住一晚的話，就要注意了，有時候只靠空調乾不了，要是又沒有洗衣機可以脫水的話怎麼辦？

這時候洗完衣服後，先把衣服鋪在飯店或民宿的乾毛巾上面，一起捲起來，像扭抹布一樣用力扭，這樣溼衣服上的水就會跑到乾毛巾上面，基本上大約已經乾一半了。接著，如果床頭有檯燈、房間浴室有暖氣管，就披在檯燈、暖氣管上面，早上起床就乾了，馬上可以打包。如果還沒乾透，趕緊拿起吹風機，吹一吹，就OK了。

果媽力作，好狂野的「走廊晒衣場」……
說好的優雅巴黎呢？

從 90 套衣服成功減量
只帶 10 套的祕訣

礙於預算限制，三個月的旅行中，不可能每站都住在有洗衣機的房子，怎麼安排洗衣機「適時出現」，需要有科學根據的精密計算。

依照每人的行李，大約備有十天左右的乾淨衣物量，在平均一站待約五到七天來計算，設定了「洗一站休兩站」的策略。如果遇到較長的天數則例外。

例如：第一站巴黎我們待了兩個星期，時間非常長，如果沒有洗衣機的話，光在第一站就會消耗掉我們全部衣

在歐洲屋子裡，幾乎都有這種加熱器，把毛巾、衣服掛在上面烤乾，非常方便。

服的乾淨總量，所以必須有洗衣機。雖然接下來的第二站荷蘭阿姆斯特丹、第三站柏林都不能洗衣服，但是當我們出發前往第二站的時候，行李箱裡滿滿全是乾淨的衣服，在這兩站完全可以不用洗。等到我們前往了第四站布拉格，乾淨的衣服存量又告急了，此時又安排有洗衣機的住宿，這時再把髒衣服一次洗乾淨即可。

當然也會有一直遇不著洗衣機的狀況。這時候如果住處有浴缸的話也很棒。把浴缸當作在河邊一樣，用腳踩的古法洗衣，可以一次洗大量又大件的衣服，輕鬆不費力。當然聰明如你，一定會使用熱水來洗衣服吧。

還有，旅行時，換裡不換外，貼身衣服最好是選擇薄、吸汗、快乾材質，

通常外衣都較厚重，不好洗，貼身衣物薄，不占行李空間，多帶幾件也沒問題，洗起來也輕鬆。

學起來：4個「懶人輕鬆洗衣」的觀念：

▶ 洗內衣不洗外衣　　▶ 洗薄衣不洗厚衣

▶ 洗上衣不洗下衣　　▶ 臉盆洗小衣，浴缸洗大衣

你在洗襪子呀，可以順便幫我洗嗎？

我明天會報答你的。

好啦，快拿來。

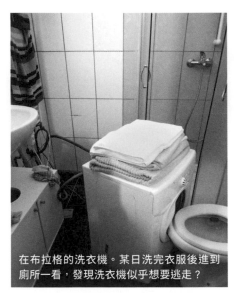

在布拉格的洗衣機。某日洗完衣服後進到廁所一看，發現洗衣機似乎想要逃走？

★ 帶舊衣架，不要帶新衣架。

★ 沒有洗衣粉可以善用住宿的洗髮乳、沐浴乳，減輕行李負擔。

★ 沒有洗衣機可以脫水的話，乾衣三步驟：乾毛巾、暖氣管、吹風機。

針對老媽設計：旅行箱的變形金剛術

歐洲之旅時，我們大多以火車移動，這讓我深刻體驗帶著大行李箱旅行有多不方便。

上下火車時，擁擠的旅客、月台和車廂的高低差、間隙，還有出入口的狹窄，都會增加抬行李的困難度。我就曾經在火車出入口為了抬行李跌倒過好幾次。

再來，火車是新款還是舊型的？是寬敞的還是狹窄的？每個國家火車的設計都不一樣，有一些比較老的火車，不像現在的高鐵，每節車廂前面會設計一個行李區，專門給旅客擺放大行李的位置。如果座位又不夠寬敞，那麼行李就要抬到座位上的置物架，這對女生來說根本是不可能的任務。

大移動的前一天，因為不知道明天會面臨些什麼突發狀況，擔憂的心情讓在移動前一日壓力特別大。

自助旅行時，最怕搬家。因為前一晚把所有的東西整理好，還要檢查看看有什麼漏掉沒拿到，整個行李箱都要重新整理。有時候還會買一些國外的東西，易碎品都要用厚衣服包緊緊，比較安全。等全部整理好也差不多將近十二點了。隔天早上有時候四到五點就要出發，趕去火車站。所以搬家前一天晚上我都會失眠，怕睡過頭。

年紀大了就是比較急性子，會擔心這個擔心那個，可以說整晚都沒什麼睡，累了就瞇一下，幾分鐘吧。

等到搬家搬好了，整個心情都放鬆下來就非常舒坦，坐在沙發上看電視就會睡著了。

女兒筆記

有了歐洲旅行的經驗，在之後的行程裡，如何減少行李的負擔，成了我和果姊的重要課題。有鑑於果媽還是需要比較大的行李箱空間，所以我和果姊決定從「自裁」行李箱的裝載額度下手。

除了果媽會帶一個中型的行李箱之外，我和果姊只能各帶一個登機箱。

只帶登機箱的好處

除了在上下火車、計程車等移動時刻方便拖拉之外，如果真的遇上要把行李抬到高處置物架置放，或是爬樓梯的時候，憑我和果姊兩個女生的力量，一個人或一起抬也沒太大問題。移動的時候，讓果媽拉小的登機箱，我和果姊負責果媽的中件行李，也可減少果媽因為拉行李跌倒的可能性。

攜帶登機箱可能會產生一個問題，萬一我們買得太開心，行李箱塞不下的話該怎麼辦？

在小登機箱裡面，我們還會帶一個大的塑膠行李袋，如果真的買太多放不下，就把所有衣服統統塞到袋子裡「託運」。因為行李袋沒有殼、沒有鎖，所以裝耐撞的「舊」衣服，沒有撞壞的問題，就算被偷也不會心疼，新買的東西則放進行李箱裡。有的航空公司對行李託運沒有「件數」限制，只有「重量」限制，這時候就可以一起託運。如果無法託運，因為尺寸不大，手提帶上飛機也沒問題。

經過幾次旅行實測，不僅沒有不方便，反而減少旅行中許多不便，心裡也覺得輕鬆許多。感謝果媽之前行李超量的擔心，反而讓我了解：**原來我並不需要這麼多的東西。**

這也是我的另一種收穫。

★ 把血拼行程安排在後面，減少前半段旅程打包的負擔。

★ 旅行中，盡可能讓長輩少拿或不拿行李，會感覺更輕鬆
　 愜意。

相機血拼法

Camera shopping

相機血拼法適用於所有「想買但最後沒買」的東西上！
一隻才 9.9 歐，好想買呀～～
但考慮到後面還有兩個月的旅程，只好忍痛放棄！

出國玩最怕志不同道不合，偶爾遇到意見分歧，還可以暫時分道揚鑣，但要分分秒秒都這樣，實在令人相當苦惱。

當整個歐洲籠罩在聖誕節、新年的過年氣氛中，所有商店統統都在大打折，櫥窗都布置得非常喜慶歡樂，就是不買，逛逛也能感染喜悅的心情。這麼輕鬆、歡樂、無負擔的行程，應該不會有什麼差錯了吧。就在我和果姊沉浸在美麗的衣服裡，充滿好奇和好玩的試穿過程中，果媽卻嚷嚷著不舒服，要去店門口外吹風、想回家……

博物館沒興趣，可以理解。

飲食不很習慣，也能體諒。

但，連最優閒、最娛樂、最無壓力的逛街也不愛……蒼天啊，誰來告訴我，果媽的腦中在想什麼，我還能怎麼辦？

　　小孩常笑我，每次都帶那麼多衣服。因為我怕冷，如果去外面逛街，天氣很冷，就會一直想要上化妝室，國外找化妝室不容易，如果去服飾店買衣服要試穿，我也不喜歡。小孩笑我為什麼不買，是不是捨不得花錢？

　　其實不是捨不得花，我總覺得那邊的衣服我穿起來不習慣，也不適合，年輕人比較好買。而且因為身上穿太多衣服，脫來脫去很麻煩，身上也帶了貴重的東西，萬一脫下來，忘記再戴回身上怎麼辦？所有家當都在那兒，所以我出國不喜歡買衣服，寧願自己多帶幾件。

　　而且，小孩行李箱比較小，衣服帶得比較少，給我多帶，萬一他們要是覺得冷，衣服不夠，我還可以拿毛衣或保暖的衣服給他們穿。

女兒筆記

　　歐洲的冬天會下雪，很冷，許多室內場所都會強力放送暖氣，經常是走在街上冷嗖嗖，進到店裡卻暖到有些喘不過氣，加上長輩的身體對環境舒適的要求和敏感度，都比年輕人來得高，又穿了一身厚實衣服，試穿衣服又要穿穿脫脫，背包和腰間又繫了重要的護照、現金等重要物品，也難怪果媽會覺得空氣悶和不方便，有時連我和果姊也覺得挺麻煩。

　　其實我和果姊也不是特別愛逛街血拼的人，只是覺得既然來到國外，可以比較一下歐洲和亞洲的衣飾、設計有什麼不同？就像上餐廳不只是為了填飽肚子，也能去體驗異國餐飲文化的不同，逛街買衣服有時也不單純只是為了血拼花錢，更重要的是在於去吸收不同的時尚與設計，是一種很好的實地學習和觀察。基於這樣的出發點，我和果姊希望果媽與其一個人悶在公寓裡，不如跟我們一塊行動。

只要媽開心，有什麼不可以。來場母女三人的服裝秀

　　歐洲人的喜好和亞洲人慣穿的風格，真的非常不一樣。歐洲的服飾講求個人風格，例如皮衣皮褲，強調簡潔俐落帥氣，或是披肩背心，用人工皮草營造華麗氛圍。但是亞洲人比較低調內斂，所以有些衣服對果媽來說實用性不高，回到台灣可能找不到適合的場合穿。不過沒有一個女人不愛美的，正因為平時很少這樣穿，所以搭配起來更有一種反差萌，非常好玩。其實逛街，衣服買不買根本不是重點，重點是能不能樂在其中，去嘗試在國內沒有過得體驗。我和果姊決定將注意力從自己的「實驗」，轉移到果媽身上，鼓勵她大膽嘗試和以往完全不同的穿衣風格。果媽一開始還會不好意思，有點抗拒，後來愈玩愈放得開，什麼都好奇嘗試一下。

注意！
前方高能！！！

嘿！

模特 pose
來一個！

很好、很好！

小姐
我累了⋯⋯

我啄～～但有時候店裡這樣的玩鬧，也會被店員「白眼」就是了！

YA，終於買到美美的衣服了！

衣服的終極追求，不是物質的擁有，而是精神的快樂；
旅行的終極成就，不是自己的享受，而是互相的陪伴。

　　以前人有 window shopping，現在自拍流行，大家可以變成「Camera shopping」。身為女兒的好處，就是可以跟媽媽擠在同一個更衣間，把媽媽改造成像電影明星一樣，然後幫媽媽拍照，成為日後一種「另類」的回憶方式。為了提高效率，我和果姊分工合作，一個人專門去挑衣服，另一個人在更衣間裡顧東西，這樣果媽就不用跑來跑去，只要待在更衣間就像大明星似的，有兩個換衣助理伺候著。遇到真的適合果媽的衣服，也會強力建議她買下來。

　　管它什麼場合，心情對了人就美了，好好享受作為一個多變女人的好玩樂趣吧。

　　美麗和快樂，永遠不分年齡。

★ 有些服飾店會禁止拍照，要注意一下店裡的標誌。
★ 請挑選試衣間較多或冷清的店實行本項活動，如果有許多人在排隊等試衣間的話就不適合。

帶長輩闖關之「衣」挑戰：帶得輕鬆，穿得美麗

挑戰級別	季節	原因	應對方法
難	冬	衣服厚重，行李易爆炸，長輩愈冷愈想上廁所，但上廁所穿脫衣服又很麻煩，遇上下雪容易讓衣服變得又溼又重。長輩雙腿和膝蓋易覺寒冷，痠痛，還容易感冒。	回到住宿處要趕緊用暖氣、吹風機把外套烤乾，出門前再烤一下。隨身攜帶熱水袋，保溫水壺裡面裝熱水熱茶。褲子要帶刷毛的，帽子帶毛帽再加外套帽子這樣才可以保暖，鞋子買好一點，一定要有止滑功能，裡面穿厚襪子。
中	春、秋	春秋天氣舒服，但也變化大，一不小心容易感冒。	漸進式準備，洋蔥式穿著。春夏秋冬衣服都要帶，除此之外，背包裡隨時帶一件輕量型羽絨外套，或一條保暖圍巾，以便不時之需。

挑戰級別	季節	原因	應對方法
易	夏	夏衣輕薄短小，唯一的缺點就是，如果不想帶太多件，就要每天洗衣服。	盡量帶些易洗、快乾布料的衣物，純棉衣服雖然舒服，但吸水力強不易乾，請斟酌攜帶。

►帶媽媽旅行迷思：出國一定要大買特買？◄

人生已經到了這個年紀，該吃的該玩的，也都差不多了。

旅行，要學會接受、感受、享受。

接受，時間和空間都有限制；感受，把心空下來才能感受；享受，是心不是物質的擁有。

沒有多餘負擔，心情好輕鬆。

或許下次，該學女兒，也帶登機箱出門。

——果媽心之俳句

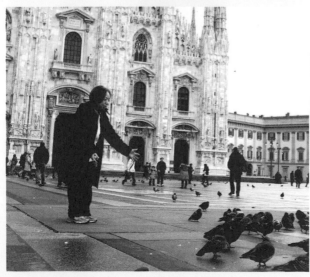

媽媽最在意！
決定旅行品質的
最關鍵指標
住指南

★

優雅老公寓

巴黎

第二道玻璃門，走進去才能到電梯。第一天到巴黎就是被困在信箱區這邊狂打電話！

清晨六點多的法國航空，順利平安抵達巴黎。歷經十多個小時的飛行，熱情直接的法國人不禁響起一片掌聲與歡呼。

巴黎，我們家歐洲之旅的第一站。順利通過海關後，心情緊張的，開始首次挑戰最複雜的巴黎地鐵。儘管做足了功課，但一句法語也不會說的我們，真的能順利到達預約的巴黎公寓嗎？

挑戰的第一關，必須先找到正確的販售處，辦一張巴黎悠遊卡。在偌大的機場交通流通處轉來轉去，一半靠問一半靠猜，才順利將三人的悠遊卡都辦好。接著第二關，先搭火車，再轉地鐵，而且每個人必須都拖著一只將近三十公斤的行李行走。三十公斤是什麼概念？如果以一個新生兒大約三公斤計算，我們每一個人分別拖著十個嬰兒，肩上再背兩個。三個弱女子抬著三大箱行李，在地鐵裡不斷換線，曲折蜿蜒像進入地鼠洞裡，可恨的是，巴黎地鼠的家非常懷舊，居然都只有樓梯沒蓋電梯，於是我們只能非常狼狽的，一階一階的抬著行李，在地鐵裡上上下下，簡直就是「樓梯阿鼻地獄」。瞬間覺得自己是來西方取經，要歷經九九八十一難而不是來旅行。

已經累得暈頭轉向的我們，此時迎面走來三位外國女生，說要幫我們抬行李，簡直就像天使一樣，會不會是果媽平日虔誠唸經發功了，菩薩派仙女來幫助我們了！沒想到在巴黎菩薩也能顯靈。就在我們覺得世界真是美好，人間真是處處有溫情時，等等等……等一下，他們在幹麼？

　　在我們毫無防備之際，對方一下子露出真面目了，其中一個女的居然在開果媽背包拉鍊。糟了，是扒手集團！素聞巴黎扒手猖獗，卻沒想到一陣混亂之中，不知不覺戰爭已經上線，殺了我們一個措手不及。果姊驚覺有異，當下立馬重重拍開對方的鹹豬手，一手拉著行李、一手拉著果媽趕緊跳上地鐵。千鈞一髮之際，地鐵車門像電影情節一樣，在關鍵時刻緊急闔上，順利脫離他們魔掌。

　　才剛下飛機，旅行才開始短短幾小時，已經搬行李搬到「鐵手」，背部拉傷，更恐怖的是還遇上扒手集團。

　　說好的優雅、浪漫的巴黎呢？

　　還好平安通過考驗，也沒有任何錢財損失，只有果媽損失一個可愛粉紅口罩，算是不幸中的大幸。抵達公寓門前，誰能想到，居然還奇蹟般的提早半個多小時抵達！我們家如此優異的體質和素質，是不是應該去參加什麼挑戰旅行的真人秀節目？本來提早到達是件好事，但是偏偏有人開始焦慮了。

一人生氣，全家遭殃

　　十月底的巴黎街頭，陣陣冷風。提早到達，站在公寓門口進不去，可不是什麼撫慰人心的好事。

　　急性子的果姊抓狂了。她先懷疑我為什麼沒有聯絡好房東，再來質疑為

什麼要約十一點（房東以我的班機時間，推估我大約十一點到），接著要我馬上用只能「漫遊」（當時還沒有 line 呢）的手機（漫遊很貴耶，吾姊是否已喪失理智？）聯絡房東，叫他馬上來開門（吾姊是否是武則天轉世？）

我是覺得不用緊張，約定的時間又還沒到，等十一點房東來了，一切問題迎刃而解，何必浪費這個電話錢（其實就是想省錢）。就在我們僵持不下時，剛好有位法國老先生從公寓裡頭出來，趁門還沒闔上，三人趕緊拉著行李進入公寓。沒想到進入大門後，還有一道玻璃門，我們三人瞬間就像三隻被困在管道中的小老鼠，動彈不得；但好處是，至少不用在街頭吹冷風了。

氣氛很糟，一邊被困住，一邊在果姊超級臭臉的逼迫下，我打了電話給房東，但是打了十幾通，而且每次都把鈴聲響到最後一聲，還是都沒有人接。無計可施的情況下，發怒後的果姊終於冷靜下來，卻換我開始擔心。身為行程的規劃者總是有些責任在，畢竟是第一次使用 airbnb 訂房，而且房費已全部刷卡付清，不會是遇上什麼詐騙集團，旅歐第一天就要流落街頭吧？

小小的門廳中，三人各自懷揣自個兒的心思，憂慮、擔心，卻只能一愁莫展，氣氛凝滯。明明提早到了，應該自豪一下，再順便優閒的喘口氣、優雅的整理一下自己不是嗎？我的內心真是充滿疑問。

時間一分一秒過去，此時，公寓的外門被打開，一位年輕的法國男人走了進來。太好了，就是房東。彼此相認後，他掏出手機一看：哇，十幾通未接來電，回撥電話，果姊的手機響起了浪漫的英文歌曲鈴聲，男房東居然能夠完全無視現場僵硬的氣氛，一秒入戲立馬跟著音樂放鬆的搖擺、哼唱，一切是那麼享受、自在，瞬間解除了這小小公寓門廳中原本緊張的氣氛，彷彿我和果姊的針鋒相對始終沒有發生過⋯⋯好強大的「法式優閒生活之心」啊。

歡迎來到法國，我的家人。

巴黎的住處是不錯，還可以煮東西，整個一間都是我們自己用，非常方便又舒適。雖然電梯是小了一點，進去一個人跟一個行李箱就滿了，雖然是古老式的建築，但是有電梯還是很棒啊。

我們第一站到巴黎，被車站折騰得半死，全部樓梯都沒有手扶梯、電梯，國外很多車站都是這樣，後來我們問了房東才了解，大車站才有電梯、手扶梯。

因為語言不通，所以我們要離開巴黎前幾天，決定請房東幫我們叫計程車，先幫我們跟司機約好時間，到樓下來接我們，還先跟司機說好我們要去哪個火車站，從我們住的地方到火車站大約三十分鐘就到了，這樣舒服多了都不用搬行李。

俗語說得好：錢死嘸通人死（台語）。

超級小的電梯
超適合情侶搭乘

終於到家嘍！

女兒筆記

旅行優閒的不是行程安排鬆緊，而是心

　　回想起到達歐洲第一天，被困在公寓門廳中，狼狽的坐在行李上，當時心情挺緊張的，但現在回想起來還滿想笑的。旅行雖然時常要面對突發危機，但有些時候卻是自己嚇自己。每個人心中的不安、焦慮、擔憂，原來像感冒一樣，是會傳染的。

　　旅行不是工作，也不是日常生活，不需要那麼緊張，更不需要事事完美精準。請允許旅行保有一點點的空白，一點點無所事事的「斷層」，趁這種時候發會兒呆，培養一點優閒在心裡繁殖，藉此殺死一些焦慮細胞。

　　當時間和行程都不趕了，心，是否有跟上這樣的節奏？

　　旅行要做的準備功課很多，買機票、訂房間、查交通、搜美食；還有，一顆優閒放鬆的心，你準備好了嗎？

tips

★ 情緒是會感染的，請保持優雅的姿態吧。

★ 語言不通，可以請民宿主人幫忙代為聯絡溝通，訂車、訂票。

★ 善用現代科技的翻譯、通訊軟體，不但可以省下手機漫遊費，語言不通之下，文字溝通會較準確清楚。

暗黑住宿 **匈牙利**

樓梯雖然很美，但如果要搬行李上去，那可不是開玩笑的了！

一個不靠譜的房東

在前面的旅程中因為有了教訓，所以事前請房東代訂車到火車站接送，所以我們一路順利到達公寓，當我們三人還沉浸在順利到達公寓的喜樂中時，拉著行李的我們，在公寓長廊盡頭一道超長的樓梯前止步，歡樂也因此戛然而止。

什麼話都還沒來得及說，眼前壯得像頭牛的房東先生，居然站在樓梯前上演「柔弱記」，大概意思就是他的背受過傷，不能幫我們搬行李。我們母女三人面面相覷，一方面是有些呆住，另一方面我正在評估「我搬得上去嗎」的時候，房東看我們動也不動，可能以為我們聽不懂他在說什麼（反正大家英文都不好），只好一臉心不甘情不願的把行李抬上二樓。

咦，說好的背受傷呢？

到達匈牙利火車站天色已晚，好險有請房東安排車子來接。但好運到此為止。

一間不靠譜的房子

　　枕頭套和被單充滿菸味，廁所熱水忽冷忽熱，室內暖氣明明已經調到最大，屋子裡卻還是冷到讓人發抖。

　　當我把這些問題一一發訊息給房東，請他盡速解決時，突然發現：這間房子根本就有電梯呀！在訂房前的「問與答」紀錄裡，我明明確確寫著「我有大行李」，而房東也回我「有電梯」。

　　所以入住時不給用電梯，還上演背痛戲碼叫我們搬行李是怎麼回事？

信任之橋是很脆弱的

　　一直到了隔天晚上，房東夫婦帶著小孩一起到達，床被單的菸味，說是因為床被單交給老煙槍媽媽洗，所以才會有菸味。電梯的鑰匙也在媽媽那裡，

所以昨天才沒開電梯。（現在千錯萬錯都是婆婆的錯？）浴室熱水兩手一攤告訴我說沒辦法解決，最扯的是暖氣，男房東用鐵扳手亂轉，反而還把暖氣給轉到關掉，整間房子變得更冷。至此，我們已完全無語，只有果媽仍保持良好的國民外交禮儀，陪房東帶來的小孩玩。

最後，我們都有一種「受夠了」的感覺，於是文雅的等房東演完戲，下台一鞠躬後，我們決定所有問題靠自己解決。

媽媽日記

玩了一個多月，每晚洗澡都是熱呼呼的，只有匈牙利，第一晚就讓我覺得好冷。洗了個溫水澡，房子暖氣也不熱，都溫溫的。後來大小姐去把熱水器溫度調高，結果暖氣溫度也變高了，奇怪，每一個國家的熱水器和暖氣都是分開調整的，為什麼只有匈牙利會與眾不同呢？還是只有我們這個房東的房子與眾不同，因為太老舊了。

我們的房子中間有個中庭，看起來像廢墟，房子裡面的東西也「二二六六」，熱水忽冷忽熱，電燈壞掉一半，第一晚我都沒什麼睡，因為太冷了，棉被枕頭也臭臭的，房子裡面的牆壁還會流汗。

我覺得房子既然要租人，就要弄得好一點。

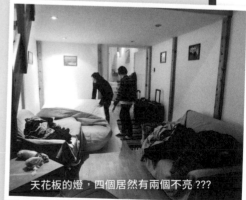

天花板的燈，四個居然有兩個不亮 ???

創意就是你的超能力

旅行不是只有美好的人事物，解決意料之外的各種大小麻煩事，也是旅行的一部分。

洗澡水忽冷忽熱，我們雖然不是水電工，但是有創意，就有解決問題的能力。還好這裡的廁所有浴缸，於是洗澡前，我們先儲存足夠的熱水放浴缸裡，遇到冷水時就把冷水放掉，等到儲存到足夠的熱水後，先在浴缸外面淋浴，再進浴缸泡澡。不但不用擔心水忽冷忽熱的問題，更棒的

老建築雖然很美，但外牆「斑駁」成這樣，難怪住在裡面感覺房子一直在「漏風」～

是，原本覺得泡澡還要刷浴缸非常麻煩的我們，卻因禍得福，每天都非常努力的泡澡，讓疲憊的身心都得到適度放鬆。在零度之下的大雪天，每天泡澡泡得熱呼呼的，真是人生一大享受啊。

沒有完美的世界，
只有自己能讓世界變得完美

在接近零下的歐洲冬天，室內暖氣不夠暖真的是令人非常「心寒」的事，不知道我們是不是住到老舊國宅之類的建物，門窗還會漏風。但這些都還不

是最糟的，最令人擔心的是，因為房子太冷，果媽好像開始有點小感冒、拉肚子，要是變嚴重，引發腸胃炎的話，我們會不會因此提早收工？雖然我們出國前就有想過──萬一旅程中有任何問題，最壞的情況就是提前回台灣。

　　就在我不知道該如何是好的時候，果姊在廚房不知搞弄了什麼，屋子居然慢慢的暖起來了！真是太神奇了，傑克。我和果媽用無比崇拜的眼神看著果姊，果姊氣呼呼的說：暖氣根本就沒有開到最大，房子才會這麼冷，房東還假裝在那邊修半天，我調一下溫度就好了。

　　與其相信別人，不如相信家人。

　　這就是所謂「家人的力量嗎」？
　　老姊萬歲！！！

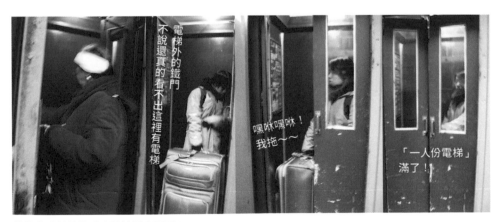

傳說中愛抽菸的房東嬤終於出現了！

遇到惡房東，太「乖」可不行

東方的文化，講求以和為貴，大部分人與人之間相處，還算良善溫和。但是到了國外，可就不一定了，看你是女生好欺負，或是亞洲面孔所以種族歧視，也都是會發生的。

人可以善良，但不能好欺負。

任何時候，最應該保護好你的人，就是你自己。

國外的女生常常讓我感覺非常「敢」，遇到任何不合理的事情，都很勇於站出來為自己發聲、爭取權益。旅行講求入境隨俗，在國外，不能太乖。

在退房前，我跟房東再次要求：我要電梯。第二，我需要叫車，因為房東找的不是正規計程車，所以事先跟房東談好車子接送的價格。

到了退房日當天，來收鑰匙的人換成房東的媽媽，她一進房子，第一件做的事就是趕緊把暖氣的開關關掉，接著馬上跟我要車子的錢。果姊果斷的拒絕了房東孃，堅持先讓我們把行李順利拉到一樓，並且親眼看到車，她才要付錢。

一下樓，人來人往的大街上，哪有車子的蹤影？

果姊真是太英明了。

因為還沒給車錢，所以房東孃跟著我們下樓，看到車沒來她才趕緊打電話給開車的司機，跟我們說，車子是女兒聯絡的，而對方似乎是睡過頭了……總而言之又是一堆的藉口，但千錯萬錯都不是自己的錯就對了。

不敢想像，要是先把錢給了她，她不下樓，我們又沒了鑰匙上不了樓，或是她拍拍屁股離開公寓了，我們還要獨自面對多少麻煩事？當時我們要是沒趕上火車的話，買的特價火車票就一律只能作廢，損失恐怕不只是一趟計

我們住這裡，最後一間，
從頭到尾要經過「五道門」才能回家～

家家戶戶都裝鐵門，
治安看起來挺令人擔憂～

謎樣的電梯，離開當天才知道在走廊的盡頭。

程車費，而且一連串的麻煩事恐怕會接踵而來。

也還好我們總會多預留一些時間，提早出門，為的就是像這樣發生突發
狀況時，還有一些時間做緩衝。

坐上火車離開匈牙利的那一刻，大概是我們在匈牙利所有的時間裡，最
開心的一刻。

★ 付錢動作，請永遠放在‧最‧後。
★ 遇到兩光不給力的房東，之後凡事要多加防範。

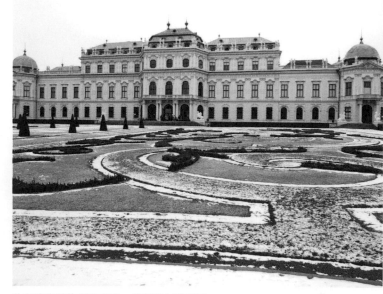

住在這麼美的宮殿旁邊，覺得真是賺到了！

維也納的現代公寓

有　誰能了解身為一個旅行規劃者，在訂房間時，心中的糾結和忐忑？

每次訂房，儘管做足所有功課，但在真正住進去之前，仍然像一場賭注和冒險。

在訂房的時候，我揉揉自己的眼睛，再次確認，不是自己眼花看錯。

這間維也納的住宿，不但價格便宜，而且老闆帥氣評價優良，房子內裝照片清一色白色基底的配色，超級現代簡潔、明亮、清爽，而且地點特殊：在貝德維雷宮旁邊，這等於直接住在宮殿旁邊，和皇室當鄰居嘛！

化身 FBI 訂房偵查員

本著柯南的偵探精神，大膽假設，小心求證，將懷疑係數開到最大：條件這麼好的民宿，一定有某種「缺陷」吧？是不是很偏僻？是不是交通不方

歡迎來散步！花園免費～

千秋王子
會來這裡跑步喔

便？是不是騙人的？看我小心的拿放大鏡拆穿你的假面具。

　　沒想到經過 google 地圖考查發現，這間住宿不僅便宜、美麗，而且對我們的移動交通還特別方便，都有輕軌和捷運可以到火車站。好吧，不入虎穴焉得虎子，只好抱著半信半疑的心，鼓足勇氣和篤信人性本善，給它十二萬分勇敢地訂下去了。

　　到達維也納已是下午兩點半，幸好走沒多遠對面就是地鐵，上下都有電梯，好佳哉，菩薩保佑，出地鐵後，老二說我們要坐十八號電車，候車站牌就在門口，可是站牌上卻沒寫我們要去的那個站名，問了旁邊的老外，他又說可以到達。不管了，先坐再說。

　　坐沒多久，二小姐就說到了。去過這麼多國家，就是這次最輕鬆，很方便又不難找，又省了計程車錢。到達門口，房東已站在那邊等候我們的到來。國外有些路上有小石子，拉行李箱很難走。

　　房東打開門要經過五個關卡，才到達房間的門口，好佳哉這次的鎖是跟飯店一樣，用感應的，所以很容易門就開，不像上一站匈牙利也是五道門，第一道是古老式鑰匙，很難開，我們家的大小姐就不太會開，有時開到生氣時，還會踢大門。

　　晚上我先洗澡，水很熱，可是大小姐洗的時候說是冷水，氣得半死，本來好高興，現在一遇到沒有熱水整個晚上氣呼呼，苦了我們家二小姐，要打電話給房東，打電腦，傳簡訊。已經是晚上十一點，人家也休息了，誰理你。只有二小姐，還在打電腦，我也已經累了，因前一晚沒什麼睡，三點多就醒，所以今晚特別好睡，隔天早上醒來，我跟二小姐去買菜，大小姐在家等房東帶工人來修理熱水。

第一道　　第二道

帶媽媽旅行時，應該住「好」一點？

從可怕的匈牙利公寓，再到完美的維也納公寓，僅僅只是房子的轉變，就讓我們有一種終於回到文明世界的感覺。感謝上蒼。

常聽如果帶長輩出門旅行，就住好一點，讓長輩好好享受一下，不要想省錢；在匈牙利的時候，我曾反省是不是因為我要控制預算，所以選了這個便宜的住宿，才會有這樣不好的經驗呢？但是到了維也納又馬上打破我這樣自怨自艾的想法。

因為維也納的住宿超級便宜，卻榮獲果媽心中「幾霸分」寶座。所以「貴」就等於「好」嗎？「好」的定義又是什麼呢？還真是令人困惑啊。

所以我訪問了一下周遭朋友，發現每個人對住宿的要求和期待還真是天差地遠。有的人覺得星級飯店只是基本，最好要有 villa、SPA、游泳池，如果還能把早餐送到房間，床上撒滿玫瑰花瓣就太完美了（你真正希望的應該是情人刷卡吧）；有的人覺得旅行要的是「體驗」，睡懸崖帳篷、樹屋、膠囊

一樣五道門，風情大不同，統統嗶嗶「一卡通」搞定！

131

旅館、城堡……愈特殊愈少有的才愈好；也有人認為住宿不過就是個晚上回去洗澡睡覺的地方，錢愈少，就是愈好。

所謂的「好」，還真是抽象又五花八門啊。

其實一開始和果媽旅行時，我還沒有所謂「好不好」的觀念，也不知道到底怎樣的房子果媽才會覺得好，所以在歐洲之旅十三次的住宿中，多方嘗試。我們住過獨立的老公寓、一樓庭院房、免費的沙發衝浪、便宜的青年旅館，也曾和外國房東同住、一起煮飯聊天。

有時候舒服得像皇宮，當然也有踩到地雷的時候，現在回頭看，覺得還好那時沒有設限太多，因為是一步一步摸索出來的，所以現在我就非常清楚，對果媽而言電梯、熱水是必需的，其他只是加分題。現在偶爾我們談起旅行中住到的「雷房」，都成了平日生活中談笑的故事。多少心酸事，都付笑談中。

就像很多事情不真的親身經歷過得話，不會知道真正想要的是什麼。一開始旅行，問果媽有沒有什麼特殊要求，她都說不出來，現在愈來愈「精」，會要求東要求西，老實說，與其旅行前「什麼都可以」，旅行後抱怨，我寧可媽媽旅行前要求愈多，說得愈清楚愈好，對規劃旅行的人來說反而是一種幫助，避開地雷，大家玩得更開心，這就是身為規劃旅行的我們的成就和驕傲啊（背後散發出萬丈光芒）。

品質好價格不一定貴，貴的也不一定代表品質好。價格當然有一定程度的影響，卻不是最關鍵性的原因。經過這麼多年和果媽一起旅行的經驗，我漸漸歸納出一套把「日租套房」住出「五星級飯店」質感的三大法則。

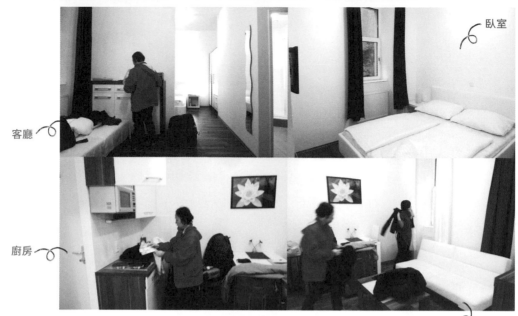

臥室

客廳

廚房

餐廳、廚房、客廳是一體的，小而溫馨。果媽力讚！

餐廳 + 客廳

POINT 01　喜歡交朋友還是注重放鬆休息？

很多人喜歡住青旅，是因為可以認識來自全世界各式各樣不同的人，雖然果媽也喜歡交朋友，但出門在外，經過疲累得一天行程後，她更喜歡有獨立的空間，可以好好放鬆休息，有外人在多少還是有些拘謹和不方便。所以雖然我會帶果媽住青旅，但皆是訂獨立三人房。有的青旅沒有三人房，我就訂一間雙人房，再加買一個多人女生房床位，在睡覺時間之外，還是可以和家人一起在雙人房中活動。

POINT 02　住宿必備的五大天王

出門在外，生活用品當然不能像在家一樣，樣樣齊全，但有幾樣設備是和長輩出門絕對需要在意的。這當中我歸納出前五名分別是：電梯、廁所、熱水壺、空調、電視。如果是長期旅行的話，廚房和洗衣機，也會在選擇住

宿時，被納入考量。

特別要強調的是，廁所的洗澡熱水一定要夠熱、夠多，尤其是冬天旅行時一定要特別留意前人的評價，有沒有提到廁所水壓、熱水不夠的問題。

另外就是獲得我們家上下一致覺得非常重要的「電視」！

對，沒錯，就是電視！

以前我覺得電視根本不重要，拜託，都出來旅行了，還看什麼電視，當然是快點出去玩呀，誰要關在飯店房間裡看電視呀。

但是，自從在慕尼黑，過了一個完全沒有電視的跨年……不僅一點跨年的氣氛都沒有，簡直就是與世隔絕、無聊到爆炸了。從此之後我覺得，電視真的是太重要了，電視絕對是了解當地風俗民情的一個重要窗口，沒有電視的住宿──實在太不專業了。

不過，對某些人來說，只要有網路，這一切應該都不是問題了吧。

POINT 03 現代化設施，絕對必勝！

維也納的住宿並不大，一房一廳，加上簡易的廚房和廁所，雖然乾淨有設計感，但也沒有什麼特別貼心的設計，卻獲得果媽心中「最理想住宿」第一名。所以我很好奇的問她為什麼？她說：入住順利，開門用感應卡，麻雀雖小五臟俱全，一切都很方便！

原來，對長輩來說，沒有什麼比得上「方便」兩個字；但「方便」背後代表的是「安心」和「信任」。

入住順利：我們人還沒到，房東就在門口旁等我們。

麻雀雖小五臟俱全：沒有多餘花稍的裝飾或家具，但需要的絕對都有。

雖然只是簡易廚房，但微波爐、冰箱、檯面爐一樣不少。

開門用電子鎖和感應卡：為了做好管控，從公寓大門到我們的房門，一共要經過五道鎖，用感應卡除了省去開門開鎖的不便，電子門鎖一關門就鎖上，完全不用擔心出門忘記鎖門。退房時也很簡單，關上門，把門卡從門下縫推進去，即可離開。完美。

最重要的是，我們反映的各種問題，房東隔天一早立馬解決。

這麼好的房東，住過以後當然立馬上網留下最佳正評！

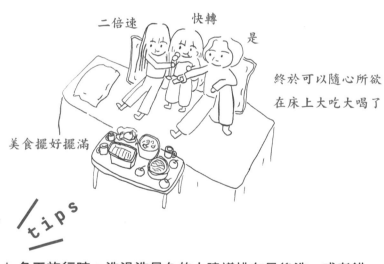

二倍速　快轉　是

終於可以隨心所欲
在床上大吃大喝了

美食擺好擺滿

tips

★ 冬天旅行時，洗澡洗最久的人建議排在最後洗，或者錯開時間，例如有人白天洗澡。

★ 民宿裡的設備有任何問題，第一時間告知房東處理。

★ 移動日前，先使用 google 地圖查詢路線，「預習」街道路線，移動當天會順暢許多。

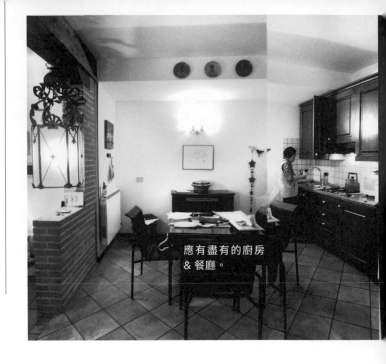

應有盡有的廚房 & 餐廳。

威尼斯

當一回皇太后

家庭公寓：果媽

威尼斯住宿，又是心中一番銘心刻骨的糾結掙扎過程。

事情是這樣的，威尼斯本身是位於義大利領土旁的一座島，它的周圍還有許多的小島，主要的景點大多位於威尼斯本島上。如果住威尼斯本島旁的小島民宿，比較便宜，但每天出門坐船的交通費、時間不知會浪費多少。住威尼斯本島的話，雖然可以省下交通時間，但是要有廚房，費用又便宜的民宿，有一家，但沒有任何住宿評價。老天爺，為何要讓我高唱「左右為難」？

糾結再糾結，最後還是忍痛訂了威尼斯本島的民宿。

在歐洲之旅前，我一直以為消費、住宿，最昂貴的地方應該會是巴黎這樣的繁華大都會，沒想到最後拔得頭籌的冠軍王——竟是威尼斯。

但是威尼斯的住宿雖然貴了一點，卻讓我們覺得特別值得。

首先就是訂完房後，房東很親切的詢問需不需要去火車站接我們，當時我想有房東領路，就減少迷路的可能，當然需要，而這個決定絕對可以排上

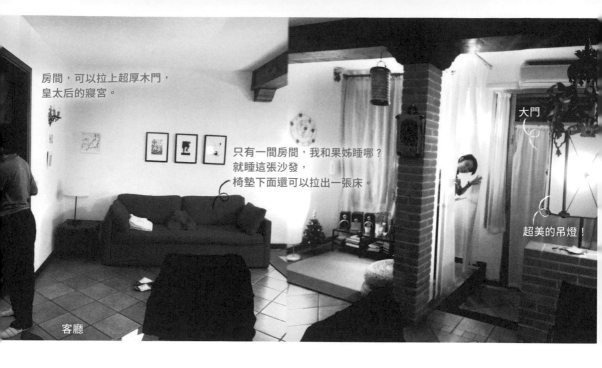

房間，可以拉上超厚木門，
皇太后的寢宮。

只有一間房間，我和果姊睡哪？
就睡這張沙發，
椅墊下面還可以拉出一張床。

大門

超美的吊燈！

客廳

歐洲之旅「最明智之決定」排行榜的前五名！

奉勸大家如果去威尼斯旅行，一定要請房東到車站來帶路，因為威尼斯本島就像一座大迷宮，到處都是小巷子、小路，連有 google 地圖也沒用，彎來拐去不打緊，最令人抓狂的是，有時目的地就近在眼前，但卻……隔著一條河，而目視所及之處，沒有任何一座橋，這時只好又再返身，走回有如迷宮般的巷弄中，繼續像隻小白鼠一樣，找出通往偉大航道的正確道路。

我們到達火車站時，火車誤點了一個小時，房東不但沒有丟包我們，還非常紳士的幫我們提行李袋（此時我們已經把大行李暫寄放在上一站沙發衝浪主人家中，這也有入圍「最明智之決定」排行榜的前五名）。行李袋不大，但非常重。在走路到民宿的路途中，偏偏我問了一道「房東送命題」：「哪裡有當地人喜歡的餐廳？」熱心的房東，居然，就這樣，提著超重的行李，開始在威尼斯島上七拐八彎的，一一帶我們到處去他推薦的餐廳。

當時是歐洲一
月，冬天，氣溫接
近零下，等到我們
終於到達民宿後，
房東居然滿頭大
汗。

我們在威尼斯
的家，房子古老溫
馨，擺設簡單，但
看得出許多家具都
像古董，非常有經

我們歐洲旅行的好朋友「ＡＬＢＥＲＴＯ」超市在威尼斯居然變得這麼美？還記得在布拉格時的現代藍色招牌嗎？

典年代之感。不只電器設備齊全，就連吃飯擦嘴用的餐巾紙、桌墊紙（是有很美麗的蕾絲花邊的那種喔）都準備周到，還特別提醒我們要記得使用，一整個太太太貼心啦！

住到這樣的房子，遇到這樣的房東，讓已經旅行了兩個多月，身心靈都累積了不少疲累得我們，頓時覺得被療癒了。在威尼斯，雖然臥室只有一間，但厚重的木門拉上後，可以完全隔絕客廳的所有聲音後，非常安靜，廁所在房間內，就算半夜起床廁所也很方便。最後，我和果姊決定把唯一一間，有如皇太后寢宮般舒適的大臥室留給果媽，讓她可以在這站好好充分的休息。而我和果姊就一起睡客廳的沙發床。

媽媽日記

　　我們住的地方離車站有點遠，而且威尼斯的街道很奇怪，一條街裡面旁邊有很多條巷子，大大小小，還有摸乳巷，不過走出巷子，一下子就到海邊，景色很美，有很多觀光客。從車站到民宿，房東幫我們提大行李，好像有流汗。終於到新家了。

果姊怕我們隔天認不得路，所以一路上都用相機拍下每一個轉角。果媽怕她脫隊，特地在每個轉角等她。旅行當中很多時刻，都是家人互相幫忙才能讓旅程一切順利。

　　哇！好漂亮，房東很細心，洗髮精很多罐，棉花棒，還有很多很多，準備非常齊全。雖然房子是古老式，離車站遠一點，但很溫馨，也很舒適。房間和客廳中間還有一道拉門，兩位小姐睡客廳，晚上睡覺時，我把門關上，燈全關掉，好好睡，沒人吵。

　　旅行兩個多月第一次自己一個人睡一個房間，真好。

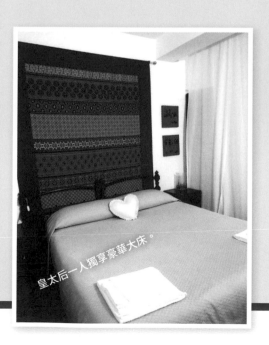

皇太后一人獨享豪華大床。

女兒筆記

雖然我不一定能給你世界上最好的，但我一定把我最好的給你

當初力邀果媽一起去歐洲旅行九十天，一方面非常興奮期待，但另一方面也「太過單純」，出發前，真沒好好想過帶著老媽旅行，和自己旅行有多大不同，在各個方面都沒想太多，欠缺完善的考慮和安排，所以旅程中，很多調整都是邊做邊學，邊經歷邊改善。旅行當下果媽已經年逾六十，要說吃苦受罪，必定多多少少是有的。

歐洲之旅時，我們幾乎天天吵架。

一天三小吵，五天一大吵。

大多時候，媽媽都讓著我們，包容著我們，配合著我們。但旅行的疲累，體力的負荷，讓媽媽也漸漸愈來愈疲累。累積兩個月的壓力，終於一次在慕尼黑爆發。會令我印象深刻是因為，在旅行前，我們滿心期待著：「哇，這是我們全家第一次一起在歐洲過聖誕節和跨年。」誰能想到，這大概是我目前過得最悲慘的聖誕節了。不但一點過節的氣氛都沒有，還爆發了最嚴重的一次吵架和冷戰。那一次果媽氣到在日記裡寫下：「我就是笨，才會被騙來一起旅行，以後再也不要這麼笨了。」然後獨自一人喝悶酒，把買來的牛肉全吃掉。

更好笑的是，現在的我們問：到底那次是為了什麼而吵呀？

居然沒有人記得原因。

幸好，在離開慕尼黑之前，吵架的母女三人終於和好。旅行就像人生一樣，不管你是快樂的，還是悲傷的，生氣的，時間不會為你停留，它會一直繼續往前下去。

每到一個住處，果媽一定是先把佛像選個好位置擺好。但……這還供上了餅乾，整個心意很足！

泡麵存糧只剩這些了，要省著點吃～

已累，想睡～

但或許這也是最有意義的一次聖誕節了。

因為經過這次冷戰後，我覺得自己像是突然被打通了任督二脈的練武奇才，漸漸開始懂得去關懷媽媽的喜好、需求，漸漸懂得怎樣去做一名更成熟的女兒，而不是扛著「帶媽媽旅行」的旗子，實際上處處都是讓媽媽配合我、包容我。

在冷戰過後來到威尼斯，睡沙發床時我心想，這大概是我睡過最舒服開心的一次沙發床。開心，是因為知道媽媽在房間裡睡得很舒服。

一到威尼斯，天已暗，不適合再出去走動，還好還有泡麵「擋著先」。感謝泡麵一路的情義相挺！

感謝媽媽一直包容我的任性，還有所有對我的擔心。

雖然我能力有限，不一定可以給你全世界最好的，但我一定會把我最好的給你。

★ 民宿中有獨立的房間時，可以讓給長輩睡，較安靜。

★ 睡眠品質等於旅行時的精神品質。

頂樓老公寓 多元種族區 可怕的米蘭

上一刻還在開心的餵鴿子～

　　如果說維也納和威尼斯是意外中的「美麗故事」，那麼匈牙利和米蘭就是意外中的「可怕事故」。

　　歐洲之旅的米蘭站，是整趟旅行的倒數第二站。已經旅行兩個半月的我們，身心靈各方面已經極度疲累。

　　當初在訂房間時，因為某些特殊的原因，我們未隨身攜帶大行李，考量行動較為輕便的我們，在住宿的選擇彈性較大，也終於擺脫大行李必須搭乘電梯的限制，可以選擇沒有電梯、價格較便宜的民宿。

　　於是選擇米蘭的住宿時，看到一家民宿，雖然評價不多，但大致上還不錯，提問房東問題時，也很快就得到回應，雖然從對方回答問題大多使用單字、數字來推測，應該英文不是很好。但反正自己也不是英文好的人，當時只覺得可以溝通就好了，沒有想太多。網站上的照片看起來也覺得空間明亮乾淨，甚至還有一個小陽台，價格又是最親民的，雖然距離市區遠了點，到

驚～～

下一刻馬上來了不速之客～會跟你說飼料免費，
千萬不要信，趕緊走開就好！

達火車站後，要先搭捷運，再轉公車，等於搭乘兩種交通工具，要是以前，拉著大行李時我絕不考慮，但因為在米蘭站時，我們每個人都只背一個背包，另外再一起提一個提包，抱著行動較方便的心理，我便訂了這家位於三樓的民宿。

到達米蘭，當我們從捷運轉搭上公車時，隱隱感覺不太對勁。車上大多不是義大利人，很多分辨不太出來是哪個種族的人。下了公車，一路依地圖尋找住處時，愈走心裡的壓力愈大。一路黑人和中東人，站在街上，斜靠著牆或門框，經過得時候，一直盯著你看。因為我們一家三個都是女生，所以壓力特別大。好不容易到達住宿的地址，發現是一個小社區，房東只有寫三樓，會把鑰匙放在門口腳踏墊下，卻沒有寫哪一棟、幾號？而且四棟樓的一樓大門還有玻璃門關著？

看著眼前四棟大樓，瞬間有種世界毀滅的感覺。

此時從樓裡走出一位看似像中東人的男士，我已經顧不上心裡的壓力，趕緊拿著列印的地址，擋住他的去路，硬著頭皮請他看看地址是不是這裡沒錯。雙方的語言不通，只能看他的表情猜測地址沒錯，但問他是哪一棟樓，對方也不清楚。

旅行當時智慧型手機還不像現在這般普及，隨時隨地有 line 和 wifi，只

能用國際漫遊打電話，但一來國際漫遊費用貴，二來就算打了電話，語言不通，恐怕雙方也只是鴨子聽雷。

想到剛剛一路走進來被黑人盯著看的壓力和恐怖感，眼看天就快黑了，看過得恐怖電影情節霎時浮現在我腦海：月圓之夜，市鎮頒布宵禁，過了午夜，在路上遊蕩的路人，在城市的黑暗角落巷弄中，不知不覺被狼人抓走，從此失蹤……

還好之前在薩爾斯堡站時，也有過一次這種「找鑰匙關卡」的經驗，心急如焚下，我決定直接一棟一棟衝上三樓找鑰匙，看似土法煉鋼，但應該是最快的方法。

我丟下一句讓果姊陪著果媽一起原地留守看行李後，急急忙忙趕緊衝向第一棟的三樓。沒想到一衝上三樓，更加傻眼。

天要亡我嗎？眼前一整排昏暗的長廊通道，頗有推理案件的氛圍，兩側全是門，加起來至少有十幾間住戶，這是要怎麼找？

此時我想起還有一個線索：腳踏墊。

我的視線向地板掃射——很好，第一棟的三樓住戶都沒放腳踏墊。

但這也代表，我還有三棟的機會。

此時果姊也衝到三樓，我很驚訝的問：你上來幹麼？

果姊說，兩個人一起找比較快。

我說這棟不對，我們兩人便趕緊下了三樓，再衝向第二棟的三樓。

此時我心想：我們不是來旅行的嗎？怎麼搞得像在參加綜藝節目？

冬天的歐洲溫度接近零下，穿著大衣跑上跑下的我們喘著氣，外套裡面大汗淋漓，心中充滿不安。

第二棟樓的三樓，一樣的長廊，一樣的昏暗，我眼尖的看到不遠的一家

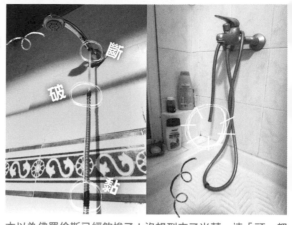

佛羅倫斯超毅力蓮蓬頭

戶門前地上有塊腳踏墊，我立馬衝過去蹲下摸看看有沒有鑰匙。

BINGO!

天哪，感謝老天爺呀！

瞬間我心中的畫面是跪地仰天流淚呀！

本以為佛羅倫斯已經夠慘了！沒想到來了米蘭，連「頭」都沒有了！這是義大利最新流行趨勢嗎？

我趕緊用鑰匙開門，確認是我們訂的房子沒錯後，趕緊三步併做兩步，把果媽和行李、背包統統弄進家門。

當我們一家三人都安全進到屋子內後，我們的第一個感覺是：照－片－修－很－大！

整間公寓昏暗、狹小（說好的明亮乾淨呢？），甚至連用具幾乎都是殘破不堪的：被子是破的，鍋是黑的，蓮蓬頭是不見的，記得資料上寫說這位主人是位攝影師，攝影師的生活都是這麼刻苦嗎？

更折磨人的是，當我們累了一天，到了凌晨，睡得正香甜的時候，屋頂開始傳來一陣陣「一群鴿子」的咕咕聲……

在身心靈都極度疲勞的情形下，住到這樣的公寓，老實說我的精神是崩潰的；連我都尚且如此，就更不敢想果媽和果姊的感覺……

我覺得，我又要被罵了……

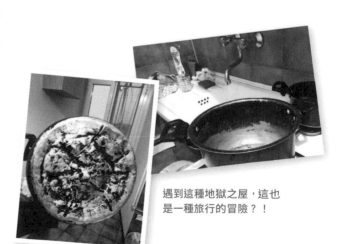

遇到這種地獄之屋，這也是一種旅行的冒險？！

　　回家這條街，暗暗的，都有一些怪怪的人，很可怕，還是早點回家休息吧。昨晚被頂樓的鴿子吵了一晚都沒睡好，今早有跟鴿子talk talk，要乖乖不要吵，讓我好好的睡一晚吧。結果鴿子真的聽得懂耶！早上四點半醒來，鴿子五十分開始叫，這次沒有叫很大聲，牠好像有聽到我在跟牠說話，我說你再忍耐一天，你的主人就回來了，乖乖不要吵我，讓我好好睡一覺吧。住進第一個晚上我都睡不著，一點半、二點半、三點半，都醒著，三點半鴿子就來吵我了。現在鴿子乖很多了，感謝佛祖加持，我感覺得到，這一路上佛祖都有在保佑我們。

女兒筆記

住對地方上天堂，住錯地方不下廚房

　　我的心中有些自責，為了控制預算，加上自己經驗不夠，導致判斷錯誤住到地雷公寓，壞了遊玩的興致不說，還住得心驚膽跳。原本該是疲累一天之後可以好好放鬆的地方，反而加深了精神的疲累感。在前面的旅程當中，廚房煮食除了是控制預算的主力大將，也是我們旅行中許多樂趣來源。但在環境和設備都如此艱難的條件下，不僅食物變得難吃了，我們三人更是一點做飯的意願都沒有。

　　已經搞不清楚是因為自己的失誤，還是因為必須面對這樣的公寓，讓我的情緒瞬間跌落到谷底。在我最低落的時候，沒想到果媽果姊不但一點責怪都沒有，一向最嚴格把關預算的果姊甚至說：那我們在這一站就不下廚、不洗碗了，每天吃外面，在米蘭當個（偽）貴婦吧，全部吃餐廳。

真的假的，我有沒有聽錯呀？真是不敢相信耶。

人品在逆境時揭露；智慧在困境時展現。

因為米蘭住所的外在客觀條件，不適合太晚回家，家裡的廚房用具也無法滿足煮飯的基本要求；外在的環境條件已經改變，因地制宜改變遊玩策略，或許也是用另一種方式體驗旅行。預算爆表就爆表吧，出來旅行，雖然**掌控預算是重要的，但也不能被預算掌控**。錢到該花之時就要花。

在米蘭過著日劇「大和拜金女」的生活

白天身處米蘭最繁華奢靡的艾曼紐二世拱廊，周圍名牌環繞；一到晚上，則回到連被子都是破的破舊公寓裡。就差沒有階梯和玻璃鞋，不然我會懷疑自己是現代版悲慘家庭的灰姑娘。

但整個事件最不可思議的是：我們家居然有辦法在最貴的一條街旁邊，找到一家最便宜實惠的餐廳，每人每餐控制在十歐元左右，而且餐廳裡的View 還「絕佳」，舉目所及是艾曼紐二世拱廊的玻璃穹頂，而且要不是在餐廳裡，我大概不會注意到頂著穹頂的希臘式神柱上，一個個雕著栩栩如生的女神、大力士雕像，當下有一種在博物館裡吃飯的感覺。往下俯視還能看到艾曼紐二世拱廊裡滿滿的逛街朝聖人潮，瞬間有種鬧中取靜的世外桃源感。

而我們也就真的每天找這家餐廳報到，不僅吃得超飽，不用煮飯洗碗，更神奇的是就連費用也輕鬆控制在預算內。如果不是因為住的地方太差，我們才捨不得外食，更別說發現這麼棒的餐廳。

　　雖然「危機就是轉機」是一句老話，但我重新體會到，「轉機」並不是平白無故的從天而降或是靠運氣才有，而是必須先轉動自己的心態、思考，才能開挖出一條新的路、新的機會。米蘭的住宿讓我們很崩潰，但反過來思考它同時也教會我逆境思考的哲學。

　　更讓我開心的是：也許家人就是這樣，苦也一起吃，甜也一起吃；無論是苦是甜，因為一起承擔面對，最後都會回甘喔。

米蘭✕偽貴婦美食記

★ 因地制宜，改變策略。

★ 方便煮飯時就體驗外國的廚房；不方便時就體驗外國的餐廳。

★ 不管有沒有大行李，住宿選擇盡量不超過一種交通工具。

★ 住宿地址最好可以先用 google 查一遍，檢視地址幾棟幾號有沒有寫齊全。

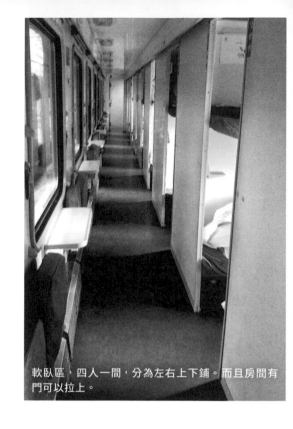
軟臥區，四人一間，分為左右上下鋪。而且房間有門可以拉上。

內蒙古

夜車初體驗：

在火車上

當一回蜘蛛人

果媽沒有搭過睡鋪火車的經驗，趁著去內蒙大草原的旅行，終於有了體驗的機會。

到了哈爾濱，放好行李後，果媽在青旅內休息兼整理，我和果姊趕緊衝去火車站，買五天後要搭的臥鋪車票。沒想到，到了火車站，天哪，什麼叫「萬頭攢動」，這就是萬頭攢動。

售票口至少開了三十個以上，但一眼望去，每個售票口前依然大排長龍。怎麼回事？原來是端午節在作祟。本以為避開了五一假期就等於避開了人潮，但在有著十三億人口的國家旅行，果然不能有絲毫鬆懈。

我和果姊趕緊挑一個較短的隊伍，投身搶票大作戰行列。

在這邊為大家介紹一下中國臥鋪火車。

這種火車有三種等級的座位：軟臥、硬臥、硬座。價格和舒適度絕對是成正比的。硬座顧名思義，就是座位，最便宜但也最不舒服，帶著長輩旅行的話，千萬絕對不要買，別說長輩，就連年輕人要坐著睡一晚，都是種折磨。

硬臥，六人一間，左右各有上、中、下鋪，沒有門可以關上，所以安全係數稍低，除了下鋪之外，中鋪和上鋪空間狹小，要爬上去有一定的危險性。但比起硬座，硬臥至少可以躺下來休息，但最上層幾乎快碰到車頂。

軟臥是四人一間，左右各有上下鋪，有門可以關上，最為安全舒適也最貴，但為了安全性和舒適性，我覺得這個錢必須花。我和果姊毫無懸念，首要目標就是要買軟臥。

不過，當我一看到排隊的隊伍，心中漸漸襲上一層不好的預感……好不容易排到我們了，果然，軟臥早就銷售一空，就連硬臥的下鋪、中鋪也都沒了，只剩硬臥的最上鋪了。

硬著頭皮，買了三張硬臥上鋪的火車票，還被分開在不同間（因為一間只有兩個上鋪呀）。上鋪對年輕人來說當然是小菜一碟，但對果媽來說，就是個巨大的挑戰，五天後果媽到底要怎麼爬上硬臥的最上鋪……「那畫面太美」，我不敢看……

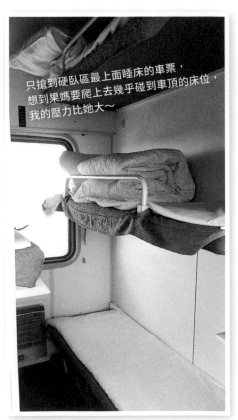

只搶到硬臥區最上面睡床的車票，
想到果媽要爬上去幾乎碰到車頂的床位，
我的壓力比她大～

　　人生活到快七十歲，第一次在火車上睡臥床，以前跟旅行團去西藏，導遊帶我們坐藏青鐵路，一大早就出門，下車已天黑看到月亮了，坐了一整天的火車很無聊，我就在車上到處走走，我這個人很好奇，喜歡東看西看，結果讓我發現了新大陸，火車上竟然有臥床，我就來回走了幾趟，非常羨慕，心想現在躺在臥床的人就是我，該有多幸福啊，真是太棒了。

　　這次女兒帶我去哈爾濱內蒙看大草原，我們從哈爾濱坐火車到滿洲里需要十幾個小時，看到臥床我非常高興，終於可以體驗一下人生第一次睡臥床。後來我女兒告訴我要爬上去，我愣了一下：啊，這怎麼爬？

　　本來很高興很興奮睡臥床，結果冷掉了一半，我們是睡最頂樓的不打緊，還來一個沒有樓梯的，看你怎麼爬上去，心想是不是在攀岩啊？還是在考驗我腳的耐力？

　　平常時我的腳是有在拉筋，應該是沒什麼問題，但如果上不去也是不行的，沒地方睡。誰知當我跨出第一步時還OK，第二步就難了。左右腳分開像是在劈腿，又要往上爬，先將手肘放床上，再用手掌心撐起來，兩隻腳開始變僵硬不聽使喚又像要抽筋，心裡非常緊張，心想完了完了摔下來，可就毀了，都不用玩了。

　　後來我女兒教我慢慢吸一口氣，放鬆心情，她在下面注意看我爬上去，萬一摔下她還可以抱住我。好不容易爬上第三層，哇我的媽呀，身體是跪著不能站起來，還要用狗爬式的鑽進去，簡直像蜘蛛人一樣，床上的空間只能躺平側睡，最上面是車頂有點像什麼東西壓在身上，就像要窒息一樣，而且空氣太差，還有聞到菸味，半夜又不敢起來上洗手間，怕吵到

樓下的人，因為他們都還在睡覺，燈也沒有很亮，怕摔下來，只好忍到天亮，有人起來我才敢下床上洗手間，就不敢再爬上去，簡直是在受罪。乖乖坐在床邊看風景，做一點小運動，因為空間很小，等我女兒醒了再把東西丟下來給我。

還好平常生活當中我最喜歡的就是運動，拉拉筋，我想要是平常沒動一動的話，這次的旅行可能就困難重重吧，搞不好還會閃到腰，因為剛爬到床邊身體又不能伸展，要用跪著的方式又緊張，腰很容易閃到。

本來女兒要買最下面的床位給我睡，結果都賣光了，這樣也好，讓我體驗一下什麼才叫做真正的臥床，若訂到下鋪就覺得很輕鬆，沒有什麼。

人說人生七十才開始，我將近七十才睡到真正的臥床，這是我這一生當中永遠永遠都不會忘記的，原來臥床還有這麼多讓人回味無窮，深刻的記憶，我看這輩子永遠忘不了那難忘的一夜吧。

我們從滿洲里要回哈爾濱時，也是坐晚上的火車，這次幸運許多，睡第二層，而且這台火車也有樓梯，又是在外間，很好爬，經過了一次困難重重

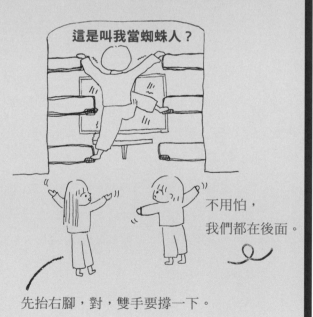

這是叫我當蜘蛛人？

不用怕，
我們都在後面。

先抬右腳，對，雙手要撐一下。

的經驗，這次非常輕鬆，什麼也不怕。

告訴你一些小撇步，要上階梯時，屁股朝外，兩手往上攀爬，很容易又安全，最後要感謝我這兩位女兒，讓我深深感覺到，原來「搭火車睡臥床」有著這樣大的區別，如果下次有機會再挑戰睡臥床火車的話，就不用怕了，等著瞧吧！

女兒筆記

跟女兒自助旅行，太嬌嫩可不行

一想到必須讓果媽爬上硬臥的最高層，老實說，身為女兒的我們壓力比她還大，心情比她還緊張。旅行就是永遠有源源不絕的突發狀況要面對，不僅考驗著媽媽，也考驗著女兒。

因為沒買到下鋪的臥床票，本來覺得對果媽挺抱歉的，造成她的不便，但回國後看到她的日記，突然覺得心裡有種「吾家有女初長成」的心情，感覺非常欣慰（淚）。和女兒旅行久了，果媽好像也漸漸培養出獨立的性格，獲得了成長（咦，角色是不是相反了？）

親愛的，請你不要埋怨這樣的我

雖然我沒有養過小孩，但帶媽媽旅行，讓我深刻體會教育一個孩子有多麼不容易。如果把她保護得太好，會剝奪她學習和改變的機會，又不能不保護她、看著她，怕她迷路、受傷，分寸的拿捏，真心讓我感受為母不易，為人兒女也不易。可是，這樣糾結的心情，我覺得非常美麗。

歐洲之旅時，果媽非常依賴我們（當然語言不通也有關係），但這樣的依賴，無形中加重孩子的負擔，更可惜的是她少了去探索學習成長的機會。好佳哉，經過幾次旅行，現在果媽愈來愈獨立，雖然一開始還是會有些小猶豫，但過不久就會聽到她跑來興奮的報告：小姐，我做到了！

我喜歡這樣的媽媽。

因為和媽媽一起旅行，才能夠發現這麼寶貴的事物。

能和媽媽一起旅行，真的是太好了。

內蒙住宿處巧遇蔡康永寫的紙條！
真的是他親手寫的嗎？

★ 到中國大陸旅行，需要盡量避開節日。

★ 遇到新的嘗試機會，女兒可以適度放手讓媽媽去玩耍，說不定會有新體驗喔。

心法時間

住宿的精準度

POINT 01 與其比「價格」，不如比「價值」

　　歐洲之旅，因為當時有控制成本的壓力，所以「價格」大概是影響我決策的首要考量；但現在的我，比起看得見的價格數字，更令我在意的是總體的平衡，也就是俗稱的「性價比」。

　　價格揭露的是顯性成本，地點代表的是隱性價值。

　　就像幾個恐怖的住宿經驗，雖然房費可能比較低，但是卻住得滿肚子火；威尼斯的住宿雖然最貴，卻給我們留下非常美好的回憶。雖然不是貴的就一定好，但也許有時候我們最在意的不是數字的高低，而更在意住得舒不舒服，花錢花得開不開心；錢花到該花的地方就值了，才不辜負那個平日在工作中很努力的自己。

　　性價比高的房子，雖然不一定是最便宜的，但多一點點的預算，品質卻和最低價住宿「落差巨大」時，我覺得就很值得。品質除了透過照片，體現在內裝之外，我覺得地點也是很重要的一環。住在一個交通方便，或是打開窗戶就看得到巴黎鐵塔的公寓，我相信都能為旅行帶來獨特的體驗和加分。

POINT 02 設備

列出一張住宿的需求設備清單，最好還可以列出排名順序。舉個例子，像我的設備排行第一名永遠是電梯，不然就得住在一樓。現在要我一邊擔著「可能要搬行李」的心情刷卡付房費和旅行，打死我也不想再幹這種事了，簡直花錢找罪受。有時候一些「看起來」不錯的住宿，只是因為沒有電梯就必須放棄，讓我覺得很可惜，但經過多年的旅行經驗告訴我，不要勉強將就，無法滿足條件的，就斷捨離，讓它「留在回憶中美好，也不要在現實中殘酷的相遇」。

POINT 03 評價

訂住宿前，我必看前人評價，不只看評分，也看留言文字。住過之後，我也必留評價。評價就像是旅人們留給同伴的密碼。我自己長久下來的經驗心得，大概可以歸納成一句話：

看評價但不能盡信評價，盡信評價不如沒有評價。

為何不能盡信評價？儘管照片再美，沒有評價很難信任房東訂房，而為自己增添「假」評價技術上難度係數也並非如同高牆不可跨越。我就住過好幾次，房東有兩三個「超好」評價，但一入住時，不管是設備還是房東的感覺都極為差勁，令人不禁懷疑那些評價是找朋友填的嗎？現在如果評價在三個以下的房東我多會抱著大膽懷疑，小心求證的態度，有十幾則以上評價的可信度較高，但即使如此，我還是會仔細看每個人的留言內容。

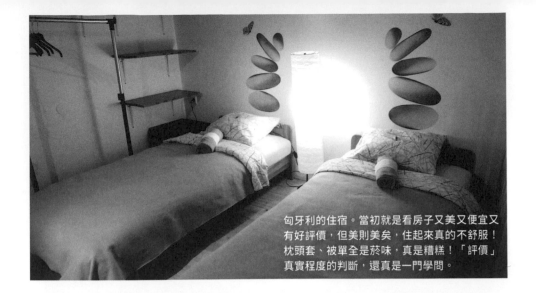

匈牙利的住宿。當初就是看房子又美又便宜又有好評價，但美則美矣，住起來真的不舒服！枕頭套、被單全是菸味，真是糟糕！「評價」真實程度的判斷，還真是一門學問。

冬天旅行時，會特別留意評價中是否有「熱水不夠」的字眼；夏天旅行時則是會在意有沒有人留言「空調是壞的」；如果有「隔音不佳，很吵鬧」的字眼是無論如何都不行的……以上這些，我都會自動把該房子自口袋名單剔除。大家可以列出自己在意的項目。

但又為什麼說「盡信評價不如沒有評價」呢？

因為畢竟「誰沒有第一次」？沒有評價雖然多少會帶來些許不確定感，但也有許多優秀的房東等待的就是一個機會。而且正因為評價很重要，所以新手房東在學習的同時，也特別認真待人友善，我覺得旅人們有時反而會獲得更好的接待。我自己的經驗，住過幾次沒有評價的房子，反而入住經驗是挺好的。

總而言之（丸尾推眼鏡），雖然不是絕對，但提供大家參考我的經驗如下：

▶ **評價為零：** 仔細比較，沒有其他更好的選擇時，或可一試。

▶ **評價為一到三人：** 小心求證，不要盡信評價，可能藏有陷阱。

▶ **評價十人以上：** 趨於真實和穩定，評價參考可信度較高。

▶ **下定決心訂房大絕招：** 真的找不到好房子時，把預算放寬一些，或者直接選飯店。

你的房東是哪種類型？

朋友型房東

通常比較會發生在和房東一起住的房型中。這類型的房東有的是走熱情派的，會對你的旅行、生活很有興趣，喜歡跟你聊天。但也有很隨興，純粹就像室友關係的。總而言之，都算是喜歡和來自世界四面八方各地的人交朋友的類型。

協助型房東

協助型房東又分兩種，一種是為了賺錢，一種是真的純粹協助，給旅人方便。在訂房前說可以提供協助的較偏向賺錢型，通常是因為有利可圖，或希望藉此你可以選擇他的住宿，提升競爭力，例如我在匈牙利的住宿。但如果你已經訂房，房東還會告訴你，有任何需要幫忙訂票、訂車、預約剪髮，都可以提供協助，這種就真的是揪感心的純粹幫忙，例如我在巴黎的住宿。他或許賺不到錢，卻賺得別人對他的回憶和尊重。

不見人型房東

　　有一種房東不知是害羞、有社交障礙，還是對福爾摩斯太過狂熱，也有可能是和我一樣英文不輪轉，所以無論入住還是退房，都以電話遙控指揮，或者留下信件線索，總而言之就是以一種「避不見面」的方式，將鑰匙藏在信箱、腳踏墊等各種地方，巧妙的讓你實際真人操作一回，什麼叫做「依線索破關玩鑰匙尋寶」的特殊體驗。

小氣型房東

　　什麼都要加錢，什麼都要收錢，房價跟你討價還價，我遇過一個德國男房東，三個月前我就訂好房子，到了入住前一個月卻跟我說要漲價，這種房東不管房子多美、多便宜、位置多好，我都不會考慮。還好我習慣存口袋名單，立馬另外找房子，然後把它退訂。這種房子入住之後，實在不知道還會找多少名義跟你斤斤計較、加費用。就算給別人賺也不給他賺，把精神和體力留給美好的旅行，而不是惡劣的房東吧。

喪失熱情型房東

　　網路上攻略資料詳盡，寫得天花亂墜，到了現場，雖然該做的事、諮詢都還是有服務，但態度卻是一副趕緊把你打發了事，沒什麼耐性。

　　這種房東雖然不會造成你旅行的不便，但也不會給人留下多美好的回憶。遇到這樣的房東時，挺同情對方的。

能把喜歡的事做成專業，需要投入；

能把專業的事做成喜歡，需要享受；

前者是一種付出，後者是一種收穫。

你想做哪種人呢？

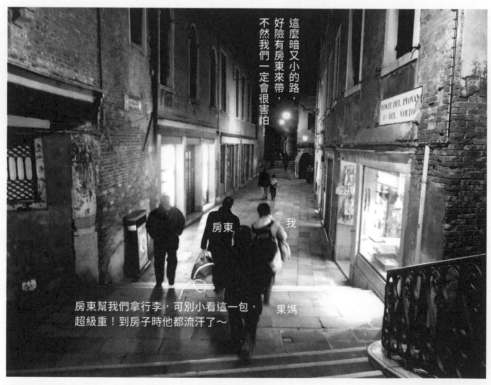

這麼暗又小的路，好險有房東來帶，不然我們一定會很害怕！

房東幫我們拿行李，可別小看這一包，超級重！到房子時他都流汗了～

房東

我

果媽

威尼斯房子沒有評價，訂得心慌慌～好險是遇到好房東！

必須學會的神操作

住宿ｖｓ.行程的
團體戰鬥值

如　　果說選擇住宿地點，必須要有偵探柯南的判斷力，那麼「住宿和行程」
之間的快慢默契配合，就要有作曲家般巧思安排節奏疏密有致。

這幾年帶著果媽旅行，嘗試了幾種不同的旅行方式，歸類以下三種模式，
以長輩的挑戰難易度做分類，和大家分享：

POINT 01 入門款

「居遊式」放射性玩法

所謂的「居遊式」就是「半居半遊」，難度係數低，非常適合首次帶長
輩旅行的新手們。簡單來說，就是下了飛機或火車，到達住宿處後，就如同
母雞孵蛋──不動。

因在旅行中，打包行李、拖著行李在人生地不熟的街道找到正確住處，

對長輩來說是非常勞心勞力的，很多長輩一想到必須自己拉著行李在街上到處亂走都會有點卻步，畢竟跟團旅行的話，遊覽車會載到飯店門口，還有服務生會幫忙抬行李，非常輕鬆。自助旅行不但要自己拉行李找路（此時兒女要顧著看地圖、找路，根本自顧不暇），如果再加上迷路、聯繫不上房東、語言不通，甚至下雨的話，一整個就是在街頭上演「不可能的任務」，只不過是淒風苦雨版的，不存在帥氣的攀岩或直升機之類的高科技場面。

要是真的不幸遇到這種情況該怎麼辦呢？

這時別再想要怎麼省錢，而是想該怎麼「花錢」；坐計程車，優雅的到達住宿處吧。為了優雅舒適，你和你爸媽都值得。

可是到了一個城市後，想去周圍的小城鎮玩玩，例如去維也納也常順道去薩爾斯堡之類的，怎麼辦呢？建議可採一日遊的方式，背個小背包當天來回，會比拉著行李辛苦移動輕鬆。

居遊方式不但可以減低移動對體力的消耗，也可以更深入當地的生活，不失作為一種深度旅行的好方式。

POINT 02 進階款

「順遊式」遊牧性玩法

如果兒女們已經是自助旅行的行家，長輩也有一兩次跟你旅行的經驗，慢慢的，可能會漸漸開始拉長旅行的時間。這時候長輩對於「自助旅行」也已經有了大概的了解，明白會有哪些情況要面對，有了心理準備後，就可以開始進階採用「順遊式」。這種方式適合旅行時間長的人。

例如歐洲旅行時間長達九十天，不但要做體力上平衡分配，不走回頭路的順遊方式，還可以節省車費、交通時間，也能減少打包行李的次數。但建議移動和移動日之間，間隔比較長的時間，例如五天到一個星期，讓移動的勞累恢復之後，再進行下一次的移動較佳。

黃山之旅是我們第一次嘗試把所有家當背在身上旅行，
也是不錯的體驗～

「順遊＋居遊」混合性玩法

當長輩和你一起旅行的經驗多了，有默契了，也被訓練習慣成為一名打包高手時，此時就可以讓兩種方式混合使用。

舉個例子，大約為期半個多月的黃山之旅，因為行程特殊，所以「前面五天每晚都住不同的飯店」。這是我們家第一次這麼瘋狂，我實在有些擔心果媽能不能適應「每天晚上打包行李」的旅行。不僅如此，每天早上還要拉著行李，準備前往下一家飯店。

因為前面非常密集的移動，所以後面的旅程，反過來，各自在兩個城市待了五天和一個星期，走回原本緩慢的步調。

老實說，在前五天的行程安排時，我一度滿猶豫的，因為我們家從來沒有經歷過「移動頻率」這麼高的旅行，一開始我怕果媽會不習慣，受不了，還好中間有兩天是把行李寄放在飯店，只背背包行動，沒想到果媽不但沒喊累，反而覺得滿輕鬆的。如此看來，古人說的「輕裝便行」真的是一點也沒錯。

我也刻意把每天都在移動，這種比較勞累得行程安排在前段，是考量剛出國，心情興奮，體力也比較好，等旅行到了第五天或一個星期左右，體力開始下降，此時進行慢一點的行程會比較優閒。

還有事前的心理建設也非常重要，前面五天為什麼會這樣安排，有什麼必要性，會面臨什麼狀況，一一為長輩說明，除了讓媽媽有些心理準備（其實就是害怕她搞不清楚狀況，一到飯店立刻馬上興奮的把所有衣服掛起來），也有助於減輕每天移動的心理壓力。

POINT 04 火爆款

休假日中的休假日

　　沒錯，不管你的旅行安排得多舒適，行程安排得多順暢，當你的旅行天數在十天或兩個星期以上時，建議最好詢問、尊重一下長輩心中的渴望：親愛的，你需要休假嗎？

　　當我看到果媽的旅行日記中，某天的第一句話就寫著：「哇，我今天放假，好高興喔！」簡直就快昏倒了。媽，你一直都在放假好嗎？

　　有句話說「玩比上班還累」，某層面來說還真是不能否認。舉個例子，旅行時，我起床的時間一定比上班日還要早；一日走路的總量，比我上班一個星期還多；旅行每天遇到的突發狀況，要做的陌生決策，大腦消化接收的訊息量，也是平日的好幾倍。所以如果單純以「數據」來說，在生理上我們感覺比平常生活累是很正常的。

　　平常都還有週休二日，所以旅行當然也要有放假日。

　　尤其是長輩們，有時可能因為時差，有時可能是前一天走太多路，身體還沒恢復過來，此時安排一日給媽媽們好好休息，是非常重要的喔。（至於年輕人的話，我還是會繼續去外面衝衝衝啦。）

　　反正不管怎麼樣，貼心安排休假日，媽媽最開心。

帶長輩闖關之「住」挑戰：
不管怎麼選就是選不到地雷，
入住順暢一百分

挑戰級別	國家	原因	應對方法
難	歐洲	語言不通，沒有電梯，設備不會使用，房東不見人影	多利用翻譯 app，並且事先向房東確認有沒有電梯、能不能洗衣服等細節，以及「如何 check in」和「check out」，並且要求對方提供詳細地址，以及建築外觀照片。
中	內蒙 南韓	內蒙的住宿選擇性較少，南韓的房子很多沒有電梯，或者從地鐵站到住宿處要爬坡。	盡量減少行李分量，或者向房東確認能否協助搬行李上樓，可以告知同行人之中有長輩，通常較能獲得幫忙。

挑戰級別	國家	原因	應對方法
易	中國 日本	選擇性多，日本住宿費頗高，有許多「奇葩」型住宿雖較便宜，但可能會犧牲睡眠品質。例如住在居酒屋樓上會較吵，住經濟型旅店，房間就像放大版的置物鐵櫃，但基本上都還算乾淨。中國各種等級住宿選擇多樣，評價多，較容易選出符合自己理想住宿，只是要小心不要被美美的「照騙」給騙了。	因為選擇性多，有時只是多提高一點預算，反而會帶來意想不到的品質落差，是考驗自己「決策能力」和「判斷能力」的好玩時刻。

TIPS

► 從機場、火車站要如何到達住宿處是一門大學問。人生地不熟又拖著行李，此時是長輩最易感到疲累和不安的時刻，請花一些錢，以最短的距離，最快的速度，最舒適的方式，到達民宿，取得房卡入住。在中國車費較低，計程車常常是我的首選選項；在地鐵方便的國家，就盡量選擇住在地鐵旁邊。

► 住宿處「必備」電器四大天王：電梯、熱水壺、空調、電視。確認不難，網頁資訊或直接發問民宿即可。

► 善用 Line 通訊軟體 APP，在入住前幾天再次發訊確認需求（ex：要接送、要電梯等），再次提醒一些「神經大條」的不細心房東。

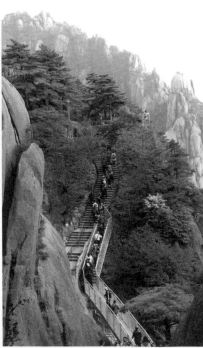

不用維骨力，
輕輕鬆鬆走跳世界的
行指南

巴黎地鐵，樓梯阿鼻地獄

女兒是博物館狂，果媽卻**完全興趣缺缺**？

體力懸殊時該怎麼安排行程？

果媽打死也不去的**「地雷景點」**

女兒是**廁所搜尋雷達**？

一天安排幾個景點才妥當：去內蒙大草原發呆？

媽媽都是**「講不聽」**體質？

天哪，**媽媽跌倒了**

帶長輩闖關之「行」挑戰：

買到票，坐有位，準時到，睡得好

巴黎地鐵，樓梯阿鼻地獄

我們住宿處旁的地鐵站，只有上樓，沒有下樓手扶梯。
到達巴黎第一天，「徒手」把行李從上面一階一階扛
下來，然後手臂就廢了～

九 十天歐洲之旅，為了迎戰「未知的挑戰」，所以行李準備「很齊全」。三個人，三只箱子，都準備得滿滿，逼近三十公斤滿載限制。

但是千算萬算，唯一沒算到的就是：搬行李的時候，沒有電梯怎麼辦？

經過了漫長的飛行，我們終於到了巴黎。

✓行李領到，沒有發生「人在曹營行李在漢」的悲劇。

✓一週通行車票也順利的和櫃姐比手劃腳買到了。

✓搭上機場火車，進入市區。

✓轉乘市區地鐵。

市區地鐵換線……換線……

巴黎地鐵簡直就是一個地下迷宮，走到了樓梯前卻遍尋不著手扶梯或電梯的蹤影時，瞬間有一種「不可置信」的絕望感覺。

世界很大，世界無奇不有，世界……不是都有電梯的。

2 個女生搬 90 公斤行李

生活在台北，捷運的代名詞就是：明亮！乾淨！方便！安全！最重要的是：隨處可見、每站都有手扶梯。所以我從來沒有想過，巴黎地鐵裡，會沒有手扶梯這回事。

那麼，美麗優雅的巴黎女人，難道都提著重物走樓梯？突然身邊走過一位外國女士，還真的就是直接手提行李箱上下樓梯，而且還兩個。她的步伐堅定不疑，毫無畏懼。

現實真的如此，但我的內心拒絕相信。

為我的雙臂心疼五秒鐘，認命，搬吧。但是為了防止果媽受傷，我和果姊兩個「弱女子」決定一起搬三個行李箱。

誰知，這不是唯一的一段樓梯！我的天，巴黎地鐵簡直媲美地下蟻穴宮殿，換個線，九彎十八拐，過了一道樓梯，還有一道樓梯，一道接一道，簡直就像上完沙拉上湯品，上完湯品上前菜，何時是個頭啊？

我們的神經瀕臨結界崩潰邊緣，好不容易捱到我們的目標終點站，正暗自慶幸時，從月台往地面的樓梯，成了壓垮我們的最後一根稻草。那可媲美「天梯」般的高度，簡直就是樓梯阿鼻地獄。

這麼重的行李，當然不能讓果媽搬。於是我們仍採取果媽顧行李，我和果姊搬行李的策略。好佳哉的是，我們是要下樓而不是上樓。

我只能在心裡這樣安慰自己。

樓梯！

樓梯，樓梯！
到處都是樓梯！

飛機從越南飛到法國差不多十五、十六個鐘頭，下飛機坐地鐵、捷運到住處已經早上十點多，法國的捷運規劃得不太好，沒電梯，又像迷宮，兩位可憐的格格，三個大皮箱用手搬了好幾個樓梯，結果隔天兩位手都受傷了。

他們外國人太厲害了，男的女的都像超人一樣，一個人拿兩個行李箱還大包小包，也是照常走樓梯，老人家拿拐杖還要一跛一跛往上往下走，真是好可憐，還是我們台灣的老的、小的，幸福多了。

在地鐵裡遇到三位好心小姐，地鐵來了，要幫我們把行李搬上火車，結果那三位就是扒手，他們要打開我的後背包時，被我們大小姐發現，把她推開，剛好火車要開了，她就跳下車，還豎起兩個大拇指笑笑按讚。

我們決定要移動去荷蘭時，讓房東幫我們叫計程車，坐到火車站要台幣一仟元，如果不坐的話，兩位格格到了捷運站、火車站沒有手扶梯和電梯，很累人的，花一點小錢免得手腳受傷，我也怕太累了，需要保持一些體力在後面慢慢的用！明天要搬家了，希望一切都很順利，我還是趕快去唸佛吧。

兩位格格好可憐，手都受傷了！

錢，要花在刀口上

旅行才第一天，我和果姊兩個人就成了傷兵。

搬行李搬到全身痠痛，雙臂受傷，痛了好幾天。

巴黎地鐵帶給我們震撼教育，實在太刻骨銘心了。現在想想，反而要感謝巴黎地鐵，第一天就讓我們「覺悟」：省錢，是為了在必要的時刻有錢可以花。

因此，當時我們身負「九十天十五萬」的旅行預算，才剛到第一站啊，還是立馬決定調整策略。挑戰是一回事，如果為了挑戰而讓旅行又累又辛苦，好像也沒什麼意義。

我曾有個異想天開的想法，就是在移動前一天，先在網路上查找該車站的地圖，看看有沒有電梯，規劃好移動路線。但後來發現，查找的時間和精神，也是一種成本，太瑣碎也太累，最後決定放棄。

所以最後我們家一致同意：每當搬行李時，除非確定走路十分鐘內可到，否則就搭計程車。而且因為有三個人，計程車費換算下來有時和搭捷運公車差不多，卻可以省下許多時間、體力，將寶貴的精神留給真正美麗的風景和遊玩的興致，又能非常優雅，性價比真的是太高啦！

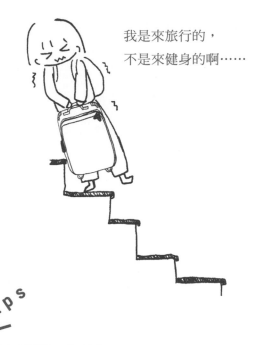

我是來旅行的，
不是來健身的啊……

tips

★ 行李還是簡裝便行的好。

★ 拖著行李走路、找飯店時，最耗體力，除非很方便很近，
否則建議搭乘計程車，或請民宿或飯店安排車子到機場
或車站接送。對整趟旅行的優雅指數提升有極大貢獻，
真心大推。

★ 搭計程車的小撇步：如果需要用車可以請房東或飯店安
排，無法安排時，到達當地後我會選擇多走幾步路到
街上攔計程車，用正常跳錶計價，較少搭在車站外等候
或用講價的計程車。另外我會準備好要去的地方的地址
（用旅行當地的語言）、地圖，還有住宿處的電話，以
防司機不知道路時，可以直接請他打電話給房東詢問，
避免語言溝通上的問題。

唷喝～終於看完了，回家吧！
開心到飛起來了！
謎之聲：是有這麼痛苦嗎？

女兒是博物館狂，
果媽卻完全
興趣缺缺？

如果想安排「廢腿」行程，羅浮宮絕對是你的首選考量。

羅浮宮非常「大」，第一天逛完羅浮宮之後，我和果姊的腿就已經廢得差不多了。只是靠著愛博物館的強大意志力在硬撐，更別說果媽早早就已經投降，坐在羅浮宮博物館椅子上，一張無聊哀怨，又非常疲累得臉，當她知道我們打算再去第二次時，真心感受到她打從心底向外滿滿溢出的抗拒和撲面而來的怨念。

一邊是喜歡悠哉旅行的長輩，一邊是喜歡充實旅行的年輕人；這樣兩種極端的物種綁在一起旅行，對家庭和諧是很大的危機。更糟的是，這只是第一站，後面長達兩個多月的旅行，她不知道後面還有更多、更多的博物館行程在等著她……

　　這時，果姊給我使了個眼色：咱們先回家再說。

　　回到家，三人吃飽喝足，體力稍微恢復後，氣氛有些微妙。

　　「來到巴黎，怎麼可以不去羅浮宮呢。」

　　「可是我今天去過了呀。」

　　「但是重要的展品今天都還沒看到。」

兩位小姐不知道還要看多久？好無聊……

　　「反正我不要再去了，我又看不懂，很無聊。」

　　耍任性的果媽，說著說著，就拿著衣服進廁所洗澡去了。

　　洗完澡出來後，果媽馬上再撂狠話：「之後要去博物館的話你們去我不要去。」看來，果媽經過了一番慎重的思考（在廁所嗎？），用一種壯士斷腕的決心，向兩個女兒宣布這個最新的戲劇轉折。這時果姊也斬釘截鐵的發出驚人之語：「不行，你一定要去。」

　　我在一旁聽得心驚驚，難道家庭大戰在旅行的第一站就要開打了嗎？

　　大小姐說來到巴黎一定要去羅浮宮，要去看蒙娜麗莎。到了羅浮宮外面，哇，又是一大堆人，好像都不用上班上學似的，他們這裡的人實在太優閒了。超大廣場上，轟立透明的金字塔，廣場上有許多鴿子，當人餵食時牠們會全部一起飛過來，好可愛。為什麼牠們會全部一起飛過來呢？我猜想，鴿子可能和人一樣，碰到什麼「好康」，牠們也會一傳十、十傳百，要不然怎麼會全部都圍繞在餵食人身邊？

　　不要看那些鴿子，每隻都肥嘟嘟、嘴巴尖尖小小的，可是卻很會吃。和鴿子們拍照，簡直就像一幅畫，當我跳起來時，牠們也跟著一起振翅高飛，那是我第一次和鴿子一起拍照，好像我和牠們是同類。

　　一進去就看勝利女神，沒有頭，只有身體跟翅膀。維納斯雕像，蒙娜麗莎畫像，我以為很大一幅畫，結果很小幅，大小姐說注意看她的眼睛，無論你從哪個角度看她，都會發現她好像在盯著你看。我心裡打個問號，真有這麼神奇嗎？

　　蒙娜麗莎的微笑前面，總是擠滿了一堆人，我故意跑到她的左邊看，發現她的眼睛真的在看著我，接著我努力擠到中間，發現她依然在看著我，後來我走到最右邊，結果還是一樣，她始終笑笑地看著我。啊，原來大小姐說的是真的！還有耶穌很痛苦的畫，被人釘在十字架上，手腳、肚子、大腿，他媽媽還抱著他哭，實在是太可憐了。

　　羅浮宮裡面實在太大了，像迷宮一樣，看著看著很容易就走散了。我跟大小姐在出口處等二小姐，還好被我們等到了。在羅浮宮裡面逛了足足一整天，讓我感到有些累。

　　果媽對博物館沒興趣，每次她都會說「我又看不懂，不要浪費錢了」，或是說「你們去，我放假」。每次都要跟她說「這間博物館不用門票」，她才會說「好吧，免錢的加減看」這種好氣又好笑的話。

　　趁著果媽去洗澡，我和果姊密謀商量。羅浮宮對果媽體力消耗真的太大，而且她又興趣缺缺。去，還是不去？是果媽配合，還是女兒犧牲？心裡的天使和惡魔在交戰。

　　小惡魔說：去，是羅浮宮耶，都到巴黎怎麼可以錯過機會？

　　小天使說：不去，帶媽媽旅行要讓她開心呀。只顧自己太自私了。

　　選前者，犧牲果媽，背負「不孝」罪名；選後者，犧牲女兒兩人，獲得果媽一個人的快樂……聽起來都不是很優。

　　此時果姊散發出一個神祕的微笑：「我有辦法。」

你贏，不代表有人要輸

　　入寶山怎可空手而回？

　　果姊的辦法就是：先陪果媽把「精華」展品走一遍，並且幫她拍美美的照片，以茲留念，到此一遊。所謂的精華，就是羅浮宮的三大鎮館之寶「三個女人」：沒有手的，沒有頭的，要笑不笑的；維納斯、勝利女神，還有蒙娜麗莎。

　　逛到下午，果媽體力也差不多了，先把果媽送回家，三人一起在家吃晚餐（年輕人也是需要休息的），接著我和果姊再回到羅浮宮（每週四夜間加長開放），晚上果媽就在家休息，儲備好隔天體力（順便幫我們準備消夜）。

　　聽到這個提案，果媽一臉猶豫，我趕緊打鐵趁熱。

兩位格格說，斷手的、斷頭的、要笑不笑的……
集滿這三個女人的照片才能回家～

「蒙娜麗莎你知道吧？要是來到巴黎沒看蒙娜麗莎回去一定會被別人笑。」

「都來到這麼遠了，至少也要跟蒙娜麗莎拍一張照呀。」

「你那天只要穿得美美的，背包我們來背，你負責扮貴婦，我們當丫鬟。」

「博物館裡面有廁所喔，你愛喝多少水就喝多少水，都不用擔心找不到廁所的問題，而且門票有買博物館卡，多去幾次才划算。」

一番的威脅加利誘後，最後終於獲得皇太后的芳心，點頭同意。

第二次的羅浮宮進攻，因為有兩個女兒的精心伺候，果媽難得在「宮」裡留下美好的回憶。

/tips

★「討論」比單項的「選擇」更好。

★ 先執行「陪媽媽行程」，等媽媽累了後把她送回旅館休
　息，接著再外出執行「年輕人行程」。

★ 不要在又餓又累的情況下進行「討論」，坐下來，或是
　晚上回到家，吃飽喝足後再一起動動腦，討論行程該怎
　麼調整比較好。

★ 行程不一定所有人都要「一起」參與。

★ 帶媽媽做「精華篇」作品巡禮，以後才不會遺憾。

★ 與其講一堆落落長的枯燥歷史，不如選一個充滿娛樂性
　的觀賞切入點，讓媽媽也能感受博物館有趣的一面。

★ 逛博物館的前一天，安排輕鬆一點的行程或讓媽媽休息
　一天，儲備好體力。

★ 先約好如果走失了要在哪個時間、哪個地點等待，就能
　自由的各自行動。

MUSEUM

人生七十上黃山，而且全程都自己走，沒有坐轎子喔！

「五嶽歸來不看山，黃山歸來不看嶽」，黃山的美，一直是我們家嚮往的。隨著一年一年過去，果媽已經「瀕臨」七十古來稀，且膝蓋退化得愈來愈快，所以我們全家決定趕緊完成「上黃山」這個心願。

黃山很大，因為它不是一座山，而是好幾座山，人就在山峰與山峰之間，上上下下的走，來來回回的遊。黃山風景區內的飯店是管制的，資源稀少，所以住房昂貴，一般人大多選擇一日遊、二日遊，但我們家一個是年逾七十的皇太后，另兩位是從來不運動的格格，黃山之旅又是我們期待很久的，為了慢慢享受黃山的美景，最後我們決定選擇最優閒的三天兩夜黃山之旅。

但儘管時間已經非常充裕，依照路線安排，在飯店到飯店之間，每天仍然要連續走五、六個小時左右，一路上完全沒有廁所、休息站、補給站；山上氣候變化無常，早晚溫差大，雨衣、登山拐杖、防寒羽絨服也需要全部準備；為了不走回頭路，這兩天住山上的換洗衣物、用品、水壺、乾糧、泡麵，全都要背在身上。

　　有了在巴黎搬行李的經驗，我們都非常清楚輕裝便行的重要性。食物、飲水，盡量算得精準，不多帶、不少帶。儘管如此，我仍然有些忐忑，五、六個小時都不能上廁所，果媽能受得了嗎？山上三餐，除了早餐有吃到飽的飯店自助餐，其他兩餐全是餅乾、麵包、即溶湯包解決，果媽能吃得慣嗎？

　　不知道她會不會又說我們虐待她？

媽媽日記

　　早上五點半起床燒開水，還有最重要的是昨晚買了一包麵包，趕快拿來拜觀世音菩薩，祈求菩薩保佑，讓我們快快樂樂去爬山，平平安安下山。（果：這是上黃山前一晚的山下祝禱儀式？）

　　星期一，又是下雨天，還是很多人去爬黃山，可見人生一定要去爬一次黃山，才真正有意義。我已經快七十歲了，如果再不趕快來黃山，就來不及了。年紀大了，腳總難免會有大大小小的疼痛。

　　我們一路上慢慢走，走走停停，到飯店是十二點多，到了房間趕快燒水、泡泡麵、泡茶，下午兩位格格看到天上有亮光，趕快衝出去，結果走沒多久雲霧又來了，我就一個人折回飯店，保留一些體力吧，後面還有兩天。兩位格格衝到晚上六點才回來。

　　隔天早上六點起床，下樓吃早餐，因為是吃到飽可以吃很多東西，今天下午都在外面走，沒時間吃飯，所以連下午的份一起把它吃下肚子。

熱豆漿
玉米
水煮蛋
花生
豆皮芹菜
黑木耳
炒麵炒飯

飯店早餐非常豐盛，粥、炒飯、雞蛋，高麗菜非常好吃，黑木耳也不錯。他們大部分的東西都要從山下用人力挑到山上，不只吃的，還有人挑瓦斯桶，實在太辛苦了，心裡會有一些心疼，從內心也會非常感激他們。雖然早餐

雖然都只是一些家常菜，但能在高山上吃到熱騰騰的食物，且全是用人力辛辛苦苦挑上來的，就覺得特別感恩～

不是什麼山珍海味，沒魚沒肉，但吃起來特別香，水果特別甜，打從心裡說一句「足感心」。說不定他們自己都捨不得吃呢。

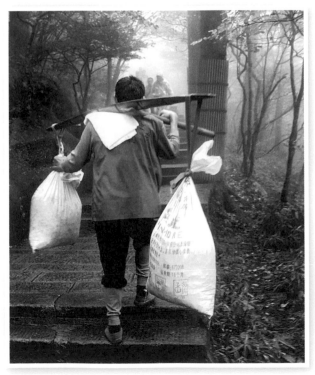

辛苦的挑夫！
不只要把食物用品挑上山，也負責把垃圾廚餘挑下山。
請大家惜福，把食物吃完。把自己的垃圾帶下山。

女兒筆記

黃山三天兩夜之旅，從頭到尾，果媽居然沒喊一聲累，也沒吵著要上廁所。三個人在爬山時，除了身上的兩壺水，一兩包餅乾、麵包充飢，其他什麼也沒吃。要是換成在羅浮宮裡，走一、兩個小時果媽就投降了，而且中午只吃乾糧，皇太后還會說你虐待她。可是為什麼在黃山上完全沒有這些問題？不僅腿也不痠、腳也不痛，廁所不用上，飯也不用吃，不僅如此，心情還非常愉快。難道，吸收黃山靈氣的我們已飛昇上仙，超脫紅塵俗世、不食人間煙火？

破解「走不累」密碼

每天連續走五、六個小時，乍聽之下好像非常嚇人，但其實依平常人腳程，大約只要兩個小時路程就到了。一來我們沒什麼體力，二來我們希望用自己的步調，好好享受黃山美景，所以當別人在趕路，我們則是每走五分鐘，就會停下來休息一下，有時是因為風景太美，停下來拍照；有時是有些喘，坐下來休息。

沒想到，這樣時不時的休息，不只拉長行走時間，重點是走了一天下來，腿和膝蓋都不痠痛，原先預期中的「鐵腿」完全沒發生。不只果媽，連我們年輕人也覺得這樣的節奏非常舒服。

第一天七點搭纜車上山，走了五個小時，到達飯店約中午十二點。此時卸下行囊，泡泡麵、喝咖啡，下午我和果姊又出去衝衝衝，果媽為了保留實力，就在飯店休息，等於只走半天，身體獲得充分休息。

黃山，此景只應天上有，只能用仙境來形容。

破解「不會餓」密碼

　　飯店的自助式早餐從六點半吃到八點半，回到房間，我們會再睡個回籠覺。大約十點左右離開飯店，開始爬山。因為早餐吃得很飽，而且睡覺時消耗不大，從十點開始走到下午兩點，肚子都不會餓，可以省略午餐，路上喝點水和吃點乾糧即可。等到了下午四點，雖然走了六個小時，但也到達飯店了，泡泡麵、泡濃湯、泡茶，吃吃喝喝兼休息。雖然一天只吃兩餐，但感覺吃得挺豐盛。

險峻的黃山！感謝當年不畏辛苦，把路開墾出來的人。

秋天美麗的黃山景色，人變得很小。在群山之間上上下下、來來回回「遊山」。

★ 破解老媽作息密碼，行程安排事半功倍。

★ 早餐吃得很飽很飽，省掉午餐時間。

★ 讓主行程落在十點到四點，有完整的六小時，一邊消化
胃中食物。

★ 攜帶一點水和小食，暫時充飢，別餓過頭了。

★ 晚上安排吃一頓好的，慰勞辛苦的身心靈。

★ 超推！帶登山枴杖超減輕雙腳負擔。

生命的出口在哪裡？犯的錯，要如何獲得原諒？

果媽 打死也不去的「地雷景點」

德國首都柏林的布蘭登堡門，就像巴黎的凱旋門，是首都重要的精神象徵。在這個「國門」旁邊不遠，有個著名的猶太人屠殺紀念碑。

二次世界大戰時期大量的猶太人就在目前紀念碑設立處被屠殺。在「國門」旁設立這樣一個紀念碑，特別有意義，是勇氣，更是反省。當我第一次在書上看到這個紀念碑的介紹時，就非常希望有一天能親自到現場看看。終於，這個機會來了。

這天是待在柏林的最後一天，天空灰灰的，下著冷冷小雨，空氣冷冽，不怎麼適合出遊，但很適合去參觀紀念碑和柏林圍牆剩餘牆段。到了現場，因為又溼又冷，才走不到五分鐘，果媽和果姊，居然就想走了？

好不容易，終於到了一個我超想看的景點，居然這樣就要走了？當下不但千百個不願意，一種被束縛的感覺又來了。

星期日早上要去看猶太人大屠殺紀念碑，剛到時看到很多人在拍照，但是走在一個又一個高大的水泥柱中間後就看不到人，奇怪，我還以為是迷宮，因為水泥柱有大有小，有高有低，上面又沒有刻字，我還傻傻的，後來覺得有一點毛毛的，想起來這裡是「大屠殺紀念碑」，趕快唸佛吧。

今天的天氣陰陰冷冷的，還飄著一點小雨，我又穿得不夠暖，總覺得背部涼涼的，可能是我太神經質吧，但是我很想趕緊離開。走了一會，在廣場的一角還

早上去的地方怪怪的，進來教堂「轉換」一下心情～不知道二小姐怎麼樣了？跟大小姐走好像沒什麼保障……

有一個往地下走的樓梯，好像是參觀的地方，二小姐說要去下面看，可能是假日的關係沒有開。好佳哉，最好不要下去。

拍了幾張照片後，我和大小姐都想離開，但是二小姐還想在這邊待一會兒慢慢的逛，於是兩位格格決定分道揚鑣。我和老大一國，跟老大走沒

什麼保障，因為她是路痴，坐車，走路，方向感好像不怎麼行。我們只能坐一〇〇、二〇〇號公車，因為這個路線我們常坐，經常從頭坐到尾。

　　後來我們去一間教堂，裡面很漂亮，天使的羽毛刻得很像，而且都是用綁的在半空中垂吊下去，連耶穌也是，一般的教堂都是在牆壁上的，這種的真的沒看過，之後服務人員還跟我們說可以到樓上看，樓上看更漂亮。而且樓上還有音樂，可以自己選耳機，裡面播放著一首首的交響樂，很好聽，我聽了好幾首，都不錯。看著看著，因為天氣太冷了，我又想上廁所了，他們的教堂很奇怪，要門票，廁所卻鎖起來只給自己用不讓外人用，後來跑去跟服務人員說，對方才拿鑰匙去開門。

　　因為二小姐沒家中鑰匙，所以我倆要早一點回家，先煮菜等二小姐回來吃飯，二小姐差不多七點才回來，晚上不要再出去了，因為今晚要早睡，整理東西，明天早上四點半就要起床，出發到下一站了。

觀點不同，也能擁有舒服的旅行關係

女兒筆記

　　有了巴黎羅浮宮的經驗，我們很快便決定分成兩隊，果媽果姊一隊先行離開，我則留在現場慢慢看。少了家人，四周變得更安靜；我的心也在不知不覺中，從一個肩負責任的導遊角色，切換成單獨旅行者模式，靜下心來，好好感受。

　　旅行回國許久後，我看到果媽日記裡說自己後知後覺「發現不對勁」，然後在心中開始拚命唸佛時，我的心中真是笑翻了，但是也覺得非常溫暖。

無形的天空十字架。

　　旅行好像一部電影，從我自己的視角只能看到全貌的三分之一，果媽的日記讓我鑽進她的內心，看到她的世界，經歷她的時光。

　　我記得那天一開始，其實我也有點不知道要看什麼，只是不願意就這樣離開，當下其實我有些不是很開心，沒想到其實果媽心裡有另外的顧忌（對我來說是個神聖的地方，對她來說卻只是一個陰氣森重的案發現場），所以用天氣作為藉口趕緊離開（好吧，其實天氣應該也有一點關係）。

　　但這也是旅行有趣的地方，對於很多事情的看法，我們三人的觀點不一樣，甚至有時會因此造成一些衝突。果媽不了解一堆水泥柱有什麼好看的，但她知道女兒想多待一會兒，所以也不勉強我，希望我不要留下遺憾。感謝果媽的包容和理解，也感謝果媽果姊沒有硬陪著我，而是去找自己的樂子，讓我有獨處的空間。否則我一定會有罪惡感，也可能靜不下心來。謝謝他們的體諒，覺得心很溫暖。

其實讓果媽和果妹單獨行動我心中也是有些擔心，好怕他們迷路回不了家，畢竟果妹是職業路痴，果媽看不懂英文，一直是我在帶路。但經過這次事件，我也學了一課，適時放手，其實沒有真的非要誰不可。好佳哉最後皆大歡喜，沒有人迷路回不了家，並各自享受了這天的時光。

「柏林大屠殺紀念碑」的正確打開方式

首先，必須先讓自己安靜下來。建議這個景點，最好一個人前往慢慢體會，有人在身邊，講話、嬉笑、分心，就完全無法感受到其中設計的奧妙。

我慢慢安靜下來後，漸漸往裡面走。大廣場像一個方型棋盤，一個個方型水泥柱，在棋盤四周的，高度只到膝蓋，愈往中心走，不知是地層愈來愈下陷，還是水泥柱愈長愈高，漸漸的，人被淹沒在水泥柱的方型矩陣中，天空被切割，變得狹小，四周變得陰暗、安靜、潮溼，因為看不到遠方和明亮的天空，我的心中漸漸襲上一層不安和恐懼。我想像當初躲藏或是被送往集中營的猶太人，是不是也是這樣

下雨的紀念碑
好像在哭……

的心情？水泥柱淋著雨，好似無聲的哭泣，腳下凹凸不平整的泥土裡，沉睡的靈魂是否已經安息？如果無數的水泥柱是受害猶太人的墓碑，設計者希望銘刻什麼？提醒什麼？害怕、仇恨、安慰，還是懺悔、包容？

　　人所犯的錯誤與戰爭的沉重，讓所有人，所有文字都無能為力。我們所能做的，只能永留一片無字碑，提醒生命的珍貴。

　　當我走到廣場的中央，身處在一個周圍全是高大粗狀的水泥柱叢林中，一種幽暗空間裡，我感到非常不安，一心想要趕緊往外走，突然一陣孩子銀鈴般的笑聲迅速跑過。在水泥迷宮中，很難看到人影，那串孩子歡樂的笑聲像天使，也如鬼魅，我不確定帶給我安慰多一些還是害怕多一些？

　　在矩陣中我覺得自己被困住了；如果歷史如此沉重，生命該如何找到出口？

　　我疾步向外，因為我的確開始感到害怕，就在我快走到出口時，天空愈來愈寬廣、愈來愈亮，一棵瘦弱的樹突然出現在眼前，我的心瞬間豁然開朗。那麼冷的歐洲冬天，一棵瘦瘦的樹，上面長出滿滿充滿生命力的綠葉，好像在說儘管

這會是答案嗎？

果媽日記之維也納：「星期六兩位小姐要去墳場照相，貝多芬、莫札特，很多有名的音樂家，我不想去，因為上次在德國也是去一個墳場，去到那兒也不知道那是什麼東西，還以為是迷宮，後來才知道是墳場，就有一點怪怪的，所以這次我就直接跟兩位格格說我不想去了，在家休息。」

再沉痛、悲傷，總有迎來天亮的時候，光明總會到來。只要有一點點的土，一點點的陽光，生命就有延續下去的希望。

猶太人大屠殺紀念碑的設計，不只是空白的水泥柱排列而已，靜下心來好好感受，這裡可以成為生命的博物館，生命的反省與思考殿堂。

看到這裡，我真的很想說：媽，那不是墳場啦，是紀念碑和墓園啦。

tips

★ 家人的互相包容和體諒，永遠是旅行中最暖心的配備。

★ 適時的獨立和放手，讓每個人保有一些個人空間與自由，反而能為旅行加分。

★ 遇到「特殊景點」時如果媽媽不想去就不要勉強。

女兒是廁所搜尋雷達？

歐洲冬天冷，讓上廁所次數已經很頻繁的果媽，次數更加密集。而且特別會挑時間，總是在最緊急時刻：火車快來了，或火車快到站了，這種一個不小心，就會讓「特惠票變廢票」，從「有房子住變成直達沒訂房的陌生城市」呀。這讓身為負責掌控規劃行程的我，瞬間焦慮指數爆表。

雖然已經盡力尋找和提醒果媽記得上廁所，無奈能碰上廁所的機會真的太少，所以每次果媽都很緊急，常常都要中斷行程，長久下來，每天光是為了找廁所，身心俱疲，耐心血格告急，焦慮急速上升。不知不覺，我和果姊無形中成了廁所搜尋雷達，只要一發現廁所情報，就趕緊上報果媽。

歐洲免費的廁所有多難找？連已經進麥當勞消費的人要上廁所，還得另外買票才行，想找免費的廁所：免談。奇怪，歐洲不是最講求人道主義、人權，為什麼偏偏在「人人有三急」的問題上如此不予人方便？

有一次，又發生緊急狀況，趕緊幫果媽找了一家麥當勞，我等在門口，只讓她一個人進去找廁所，就在我以為危機順利解除時，五分鐘後，她居然走出來告訴我：找不到廁所。**在一家麥當勞裡找不到廁所（語音升高八度）？**

我脆弱的神經當場瞬間斷裂，怒火熊熊燃起：怎麼可能找不到？不就在裡面嗎？

中午有吃稀飯,所以特別容易想上廁所,找了好幾家速食店都找不到廁所,兩位格格真壞,也不幫忙找,只好又出來了,因為英文又不會看不會講,只好又忍著,終於找到一家麥當勞,門又打不開,又要放棄了,結果看到另一扇門有人出來,我就趕緊進去……終於解脫了,好舒服喔!年紀大了出國真是很麻煩,吃喝拉都不方便,還是在家好……

她不麻煩,她是我媽媽

旅行結束後,一次不經意中,我看到媽媽寫的這篇日記。

瞬間我的心裡充滿自責和內疚。

當時的我知道長輩出外需要比較頻繁的上廁所,所以一開始也會幫忙找廁所,但到了後來,找廁所的頻率簡直高到不可思議,旅行已經非常疲累,時不時都有突發狀況要解決,還要頻頻幫果媽找廁所,心裡很容易生出不耐煩的心情,覺得果媽太過依賴我們而生氣。但冷靜後的反省是,我不應該以果媽在台灣的靈活程度要求她,因為面對陌生的環境,語言不通,以及不若亞洲到處都有的公共廁所文化,媽媽的靈活度和應變能力幾乎是零。

在果媽的旅歐日記中,最常出現的幾個關鍵字:廁所、拉肚子、睡不著、牙齒痛……當你沉浸在美麗的哥德式教堂,浪漫的塞納河,優雅的咖啡店和美食,你身邊的媽媽人卻是擔心著:怎麼辦好想上廁所,糟糕好像要拉肚子,昨晚失眠現在好想睡,走好久腳好痛……相信沒有一個做子女的,在知道長

輩這樣的生理狀況下，還會選擇生氣。

生氣和不耐煩，不是不孝，而是因為不理解。

因為年紀所帶來的心理和生理上的不便，媽媽承受著比我更多的煎熬，而生理健康的我，那個不斷遊說，開心的提議帶媽媽旅行的我，遇到問題卻只是想著「好麻煩」，真為這樣的自己感覺羞愧。在後來的旅行中，這段文字總時不時會浮現在我腦海中，提醒我，多關心照顧媽媽的需求一點。

專款專用，上廁所基金

為了不讓果媽因為心疼上廁所的錢而憋尿，所以我和果姊決定設置一個「上廁所基金」。由我和果姊出資，每天保持基金裡有十歐元（約台幣四百元），只有果媽可以使用，希望讓她可以想上就上，不要為了省錢而感到不方便，終於解決了上廁所的問題。

但另一方面也產生了「新弊端」：果媽居然每天開始偷偷把十歐元默默的存下來……還真是「上有政策，下有對策」。女兒們無言了。

★「耐心」是建立在理解之上。

★ 學習成為一個更成熟，一個懂得「體貼」的女兒。

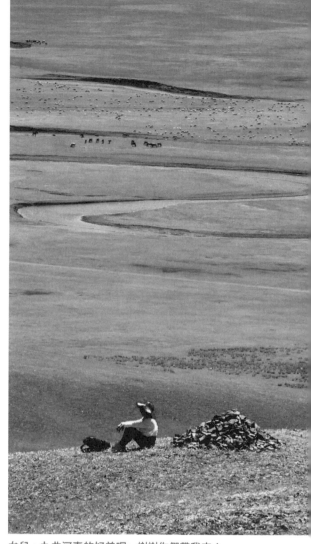

女兒，九曲河真的好美喔～謝謝你們帶我來！

一天安排幾個景點才妥當：去內蒙大草原發呆？

如果上帝把藍色都給了希臘，那麼一定把綠色給了內蒙大草原吧。

去呼倫貝爾大草原上，看著成群的牛羊馬就在身邊；去九曲河，看大自然在草原上，留下一條由水做成的仙女彩帶，成了我們內蒙之旅的重頭戲之一。

但要前往九曲河，有兩個困難點。第一，必須先找一個可以信任的司機。

在內蒙，想真正看到大草原美景要遠離市區，那是一個連「路」都沒有的原始世界，更別說路標或是 google 地圖了。在東西南北方向都搞不清楚的大草原上，偶有留下車輪壓過草地的淺白色痕跡，是唯一可以當作「路」來辨認的線索。想當然耳，在草原上、地圖上也找不到什麼觀光園區，或最佳

拍照景點地標，所以，司機不但要對路況經驗豐富，還要對打卡地點熟門熟路，才能真正順利找到可以看到美景的地方。

第二，要能配合我們的行程安排。

內蒙很大，一般遊客通常會包車三到七天不等，一路順遊所有景點，不走回頭路。但是如此一來，一路上的所有吃喝住宿都必須和這個司機綁在一起，由他來安排，並且還要負擔他的住宿和伙食費。

經過家庭會議討論後，覺得這種旅行方式不適合我們，因為我們不想走馬看花，也不想和一位陌生男司機綁在一起旅行好幾天。我們最後決定，只去九曲河，好好在河邊「發呆一天」。

人生地不熟的三母女，上哪兒去找這樣一個人物，能配合三個瘋狂的女人，在九曲河旁邊發呆一天的司機？

像個無頭蒼蠅亂竄，身心倍感疲累

問了青年旅館的包車服務：不符合我們的需求。

問了在市場裡賣肉的熱心大姐介紹的司機：太貴，也有點不放心。

在內蒙的「觀光業」，司機和私人導遊競爭其實相當激烈，在每個熱門旅行景點，一看見外來客，瞬間就像蜜蜂見到花蜜，蜂擁而上，有包車的，有賣黃牛票的，有幫你導覽內蒙故事的……但也正是這種沒有一個政府機構的管理和透明公開的價格，所以不熟悉當地情況的外來遊客，根本無從判斷應該信任誰。誰都不喜歡在旅行中發生糾紛，何況我們三個都是女生，更要特別注意安全。

眼看一天天過去，能去的景點都先去了，卻還沒到最想去的九曲河，我

心中非常焦慮。每天晚上回到旅館已經累得半死，還要不斷在微信裡詢價找人。果媽看我這樣，安慰我說：「這樣每天找也不是辦法，貴一點就給人家，都大老遠跑到內蒙了，難道只為一點錢就放棄嗎？」但果姊卻持相反意見：「大不了就不要去，我才不要被當肥羊宰，有什麼了不起，不過就是草原和河而已。」兩個人說得都很有理，我在內心百般掙扎：到底該選哪一個呢？誰可以來拯救我？心好累。

　　或許，真的是菩薩顯靈了吧。

　　某天早晨，一個路邊神祕的相遇，我們居然用了一種我想都沒想過、最不可思議的方式，瞬間決定了我們的~~生死~~司機人選。

媽媽日記

　　今天要去內蒙大草原的九曲河，我們一大早就起來了，因為已經跟計程車司機約好了，聽說那裡的大草原非常的空曠，景色非常的優美，我們包了一台計程車一天行程，把他買下來，因為這種地方客運到不了，除非自己開車，我們算鐘點，滿幸運請到這位司機先生，很老實，只要求下午三、四點要回去交班，兩位格格算一算，一早出發，扣掉來回車程時間，還可以在河邊發呆四小時，就決定是他啦。因為我們一大早就出門，他還帶我們去買早餐，然後再出發。司機先生愛吃的早餐店很好吃。

　　沿途草原實在太大了，一路上看見有人趕了一大群馬、牛、羊，而且

太陽也大，風也大，他們那裡的人從頭到腳都包得緊緊的，可是臉還是黑黑的，那裡的太陽是會咬人的，我們本來也不知道，都沒有感覺，等回來時過了一兩天才發現皮膚慢慢變紅，回來台灣時轉黑，這時才知道被這個天氣給騙了。

　　一路上如果有比較特殊的景物，司機先生都會停下來讓我們慢慢的欣賞，因為我們有告知台灣來的，專門來看大草原的，司機先生很用心，看到當地人也會停下來問路況，沿途欣賞美麗風景，真是不知道該怎麼形容，還是要自己本尊到當地才能慢慢的體會風到底從哪兒來的。

　　計程車司機乘車開到最上面，就放你下來自己去玩吧，很多遊客他們也會到那裡，因那裡是看呼倫貝爾九曲河風景最優美的地方，從上往下看那九曲河到底是人工還是天然的，怎麼會那麼剛好整條河都彎來彎去？我看不只九曲，很長很長一條河，沒看到頭也沒看到尾。

　　有一群男士，我很好奇就過去和他們打招呼，原來他們是從香港來的，從香港包車到內蒙沒玩幾天就要回去了，價錢也不便宜。有很多人去

那裡，把你放下車拍幾張照片，就上車往回走了，我不知道坐了那麼久的車，從市內開到那裡至少也要三四個小時吧，只是為了拍幾張照片？這時我才想起，跟旅行團的都是這樣，以前小孩還小，我也都是跟旅行團，也都是這樣到了目的，把你放下來走一走，照幾張照片，又趕下一個景點，又叫你上車，都是匆匆忙忙的，不能好好的體會，我們來到這裡，算是真正可以依照我們要的方式旅行了。

　　我們母女在大草原上待了三、四個小時，從上面的山坡走到下面的九曲河旁去看小綿羊、馬群。在上面看下面的時候，好像要走很遠，可是當你走下去的時候，不用半小時就到了，小綿羊很乖，中午正熱，每隻都躺下來睡午覺。怎麼都沒有看到主人？原來主人就是狗狗，如果你太接近小綿羊，狗狗就會叫，遠遠的地方有看到蒙古包，可能主人就躲在那休息吧，這是我自己亂猜的，一般遊客他們是不會走到九曲河旁邊，只是在上面望一望，照照相就走了，所以小綿羊主人也不用擔心，只有我們三個母女才會這麼瘋狂吧。

　　剛開始要下去九曲河時，我有點怕怕，想到時候整群綿羊生氣來攻擊我們怎麼辦，逃也逃不掉，後來我走到那附近拍照時，有看到兩位男士，騎著馬，正趕著一群馬，那群馬看起來每隻都很健壯，因為他們身上的毛看起來都很光滑，還會發亮，身材又是高高壯壯，也不會胖胖的，看起來就知道很有精神，是一群好馬。

　　我們跟小綿羊拍照時有隔一條河，在對面，但是不會很遠，算是近的，拍了很多照片，還好沒有把小綿羊吵醒，後來原路再往上走，還有看

到小綿羊掉的毛毛，我那個小女兒就撿了一些些，雖然是毛黑黑的有點髒髒的，她說沒關係拿回去洗一洗，這才叫做真正的羊毛，沒有加工過，我們又得到了一個寶。

　　走回上面我就走過去看看，司機先生正在休息，我們母女也躺在大草原上看著天空上的雲變化萬千，以前常常說變化萬千，沒有真正體會到什麼叫做變化萬千這句話，也沒有真正躺下來好好的看看天上的雲，原來是這麼美不勝收，這又是人生第一次慢慢的體會到看雲的心情，整個人完全放空，當太陽出來時，整片烏雲把他們給蓋住了，整個山坡就變成黑色，當烏雲過去了整個山坡又變成一片綠油油的，喔~好美喔，以前上班每天匆匆忙忙，早出晚歸，也沒那個心情體驗什麼叫做放空，這個時候才真正體會到放空兩個字。

　　我們在那兒躺了一兩個小時，都沒什麼感覺，看天空太陽都一直在變化，忘了自我，後來有一點起風，我們就起來拍照，用圍巾來做道具，圍巾很大條，風一吹來把整條圍巾吹起來，加上人又跳起來，整個畫面真是美呆了，人這一生當中只有去這一次，真正太值得了。

獲得果媽賞識的一群「好馬」。

拍照的好道具：圍巾！九曲河在我腳下～

沒有他，
可能我們就不會去九曲河了

　　某天清晨，我們搭計程車前往海拉爾國家森林公園，到達後果媽率先下車，我猶豫了一下，不知哪來的直覺，堵著車門不下車，鼓起勇氣問司機：「請問你有包車服務嗎？」司機大哥愣了一下，有點愣愣的說：「可以。」在時間、價格上大致確認雙方都能接受後，因時間有限，所以我們先互相留了微信，晚上回到旅館，再做最後確認。

　　事後回想，為什麼當下我會做這麼冒險的舉動？難道只是因為時間緊迫，狗急跳牆，所以抓到籃子就是菜？其實最關鍵的原因，這位司機大哥是我們到內蒙這麼多天中，唯一一位「沒有主動跟我們招攬生意的人」，從上車到下車，除非必要，否則沒有主動跟我們說過一句多餘的話。我感覺這個人非

常「淡泊名利」。

接下來對談的過程中，也讓我們覺得很舒服。一般司機聽到我們的發呆行程安排，不是覺得奇怪，就是一臉嘲笑，說沒有人這樣玩的，直說不可能。但是所謂的包車，不就是依個人需求載客移動，哪有什麼「標準」？而且停留的時間，他愛幹麼就幹麼，睡覺也可以，要是有人付錢讓我睡覺，這麼好康的事，我一定馬上搶著做。可是這位司機大哥完全沒有嘲笑我們，雖然不太懂，一般人拍照二十分鐘就綽綽有餘的景點，為什麼我們要停留四小時？但是他也被我們勾起了好奇心：沒跑過這麼特殊的行程，時間和油錢的成本，依他報價的費用合理嗎？所以最後他也決定，或可一試，踏上旅程，和我們一起尋找答案。

晚上，回到旅館後，我看到他微信裡放了很多女兒的照片，也確認他知道我們想去的觀景點在哪裡後，就決定是他了。其實這時的我已經不管司機對景點熟不熟，在多日的煩惱下，信得過得人品，相處起來舒服的，比什麼都重要。相信自己的感覺與判斷，剩下的，就只能賭了。

發呆四小時很無聊？

心中放下決定司機人選這塊大石後，其實我心裡還有一塊小石頭沒放下：我們真的能在河邊發呆四小時嗎？會不會很無聊？

我不擔心自己和果姊，但我擔心果媽。

依照過往果媽在博物館喊無聊，逛街喊累，名店餐廳喊難吃的「難伺候」經驗，在一望無際（也可以說是一無所有）的草原上，能玩得開心嗎？

但回國後看到她的日記，我萬萬沒想到，她對那一天的回憶是如此的美

靜下心感受，內蒙大草原不只有草，還有小花。

好，評價如此之高。要說內蒙之旅最難忘的回憶，九曲河絕對是我們三人心中一致的選擇。我的擔心完全是多餘的。一個景點好不好玩，不一定得要有多少豐功偉業或傳奇故事；無不無聊，也不絕對取決於停留多長時間。只要三個人可以一起好好靜下心來感受，一起玩一起嬉鬧，就有「一起做一件事的快樂」，這才是決定旅行好不好玩的關鍵。

大草原的風、大草原的太陽、大草原的雲朵；原來攝進相機裡的，不是風景而是時光，裝進心裡的，不是景點而是回憶。

我很喜歡的一位台灣建築師黃聲遠，曾經這樣介紹他的建築設計理念：路窄一點，人才會相遇；燈暗一點，鳥可以歇息。

我想旅行也有同樣的道理。

停久一點，心可以感受；走慢一點，人才能沉澱。

★ 去大草原記得防晒很重要。

★ 當地有許多體驗行程，例如：住蒙古包、騎馬、看星星，
　但只選擇自己真正想去的行程，才最重要。

一條鐵軌，逼哭一個女兒的心！
搬完行李，吃個東西壓壓驚～

媽媽都是「講不聽」體質？

歐洲之旅的第九站，我們來到德國弗萊堡。

會來這裡是因為我在沙發衝浪網站上認識了一位沙發主人，因緣際會之下她邀請我到弗萊堡，雖然行程路線有點不順，但覺得是個難得的機會，可以帶果媽體驗一下什麼叫「沙發衝浪」。

關於「搬行李」的挑戰，我從來沒想過，在巴黎地鐵通過了「樓梯版」關卡後，接下來還會在弗萊堡遇上升級版的「鐵軌版」。

德國弗萊堡並非主要大城，火車站不是大站，卻沒想到竟如此「鄉村」：月台和月台中間橫著一大段鐵軌，走過去的唯一方式，就是下樓，穿過地下道，再上樓。當然，沒有任何手扶梯和電梯。

三個傻瓜呆愣在月台上，拒絕相信眼前的事實。明明月台離車站出口就在眼前，距離不到十公尺的同一個水平面，卻要人拖著行李上上下下那麼多

樓梯，可以直接走過去嗎？德國不是設計大國嗎？說好的少就是多？說好的無障礙空間呢？

　　就在這時，我們看到一向號稱最守規矩的德國人，直接跨過鐵軌往車站出口走去。喔，太好了，可以這樣呀，我們馬上決定仿效之，直接搬行李越過鐵軌，直達出口。

　　說實在這個舉動是有風險性的，要是走到一半，行李輪子卡在鐵軌上，火車又來了怎麼辦呢？但為了避開可怕的樓梯，雖不安全，也只好勉強為之。但為了安全起見，我們「勒令」果媽在月台上待著，由我和果姊負責搬行李。

　　問題是，果媽會乖乖聽話嗎？

　　正當我和果姊一人搬一個行李過鐵軌，兩個人已經自顧不暇，沒想到這時果媽居然也拖著她的行李箱，下到鐵軌來，看著果媽笨拙的想搬行李箱過鐵軌，果不其然，這時候她的行李輪子，卡在鐵軌上了。一瞬間我真的很想怒吼，在這麼緊急的時刻，為什麼果媽還要來添亂？

最遙遠的距離是月台就在面前，
卻沒有路可以過去。

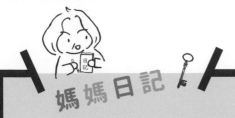

　　昨晚是跨年，整晚的炮聲不斷，所以沒睡好，四點就起床準備早餐，五點三十分出發到了大車站，慕尼黑火車站很大，裡面有一間候車室，擠滿了男男女女老老少少，有的睡地上、坐地上，椅子全佔滿了，害我們都沒有椅子坐，大概昨晚跨年太晚沒回家睡吧，我們提早坐六點五十分的地鐵，今早還算不錯，沒碰到扒手，希望等一下轉車子也一樣順利，佛祖加持，一切平安順利。

　　到了弗萊堡，預計兩點到達，結果十一點四十分就到了，因轉車時剛好都有銜接上，所以就提早到了。一下車到處找電梯手扶梯啊，天啊，全部都沒有，因這次到歐洲三個月所以都帶大型的行李箱，如果要走樓梯的話，光是搬這三個大行李就真的要命，結果看到有位老外走在前面，有個比較低的鐵軌，想學學老外，可是這是一件非常冒險的事，萬一走到一半，火車來了，看怎麼辦，來不及跑，搞不好就會被撞死了。

　　我們商量一下，結果還是要去冒險，因樓梯上上下下實在太多階梯，沒辦法搬，我們就趁著火車剛過去，趕快各自搬自己的行李箱，要搬到對面，又走在鐵軌上，心裡非常緊張害怕，雙腳都快要變軟蝦了，當我們各自都把行李搬到對面時，才大大鬆了一口氣。

　　結果我的皮箱手環拉斷了，可能是太緊張，又拖拖又拉拉、硬扯，把它給扯壞了，活到將近七十歲從來沒有不守交通規則，這是第一次，也實在是逼不得已的，阿彌陀佛喔。

不受控制的媽媽，讓女兒感覺很無力

在鐵軌上，看到果媽努力搬運行李的樣子，除了憤怒，不知道為什麼，我有一種很想哭的衝動。我覺得自己很無力，覺得自己是個無能的女兒，覺得自己很不孝，突然不知道為什麼要帶媽媽來歐洲做「這樣的」旅行，讓媽媽淪落到要在鐵軌上搬行李。

過了很久很久以後，即使是現在寫作的當下，對於果媽搬著行李過鐵軌那一幕，仍然令我無法理解，也無法釋懷。

搬重物，不只是體力活兒，也是一門技術活兒

我和果姊試過好言相勸，也試著凶過、威脅過，奈何每次一碰上搬行李時刻，果媽身體像是裝上「自動搬運 app」一樣，就是不聽勸，不聽警告，就是要幫忙。

其實只要看過專業搬家公司搬家就會知道，搬重物時，並不是人多好辦事，掌握訣竅和技巧才能省力又輕鬆。我和果姊試過，兩個人掌握技巧，又有默契配合得好的話，搬行李雖重雖累，但其實不難。不希望果媽幫忙的原因，最主要還是怕果媽在一拉一抬之間受傷。年輕人受傷休息個三、五天就恢復了，長輩一旦受傷，可能整趟旅行就泡湯了。

所以各位親愛的長輩，儘管心疼孩子們搬運行李辛苦，也千萬別上前幫忙，在旁邊幫著看頭看尾，看看附近有沒有來車，或是事後多買點好吃的給孩子補補身體，孩子們就會非常開心的。

控制旅行預算，
簡單；
要控制媽媽……
很難。

——林果心之俳句

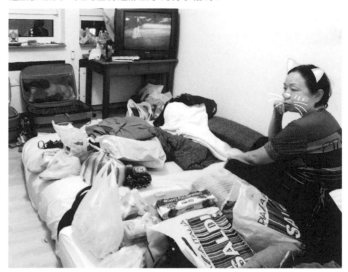

這麼多東西～真的塞得進那麼小的行李箱嗎？

怕果媽跌倒，所以不敢加大！

果姊加大到極限的行李

天哪！媽媽跌倒了

⑨ 十天的歐洲之旅，終於到了最後一站：科隆。旅行的最後一天，眼看果媽可以保持完美紀錄，完封回家，但意外就這樣發生了。

旅行中，最怕長輩發生的事

長輩最怕摔，所以旅行中，我們最防範的一件事，就是時時提醒果媽不能跌倒。一路上每天耳提面命：要是跌倒受傷了，只好把你「遣送回國」。

果媽也很爭氣，旅行到最後一天，終於要回家了，大家的心情都很興奮！

九十天以來跟著我們東奔西跑的行李箱，也打包好，裝著滿滿三個月中

買來的所有戰利品。體積已經被撐到最大，重量也接近託運臨界點，我和果姊兩人一邊用人類的體重壓制行李箱，一邊四手並用，驚險的拉上拉鍊完成打包後，心中不禁開始讚嘆宇宙萬物的奇蹟。

　　此行最後一次的交通工具：科隆地鐵，當我們抵達地鐵站，發現沒有垂直上下的廂形電梯可搭，但和地獄般的巴黎相比，至少這裡還有電動手扶梯，簡直可以算是天堂了。但拉著行李搭手扶梯其實有一定的危險性，特別是長輩，一來反應比較不靈敏，二來怕跌倒，「電動的樓梯」是一直滾動的，相當危險，所以我和果姊百般叮嚀，叫果媽乖乖站在旁邊等，我和果姊多搭一

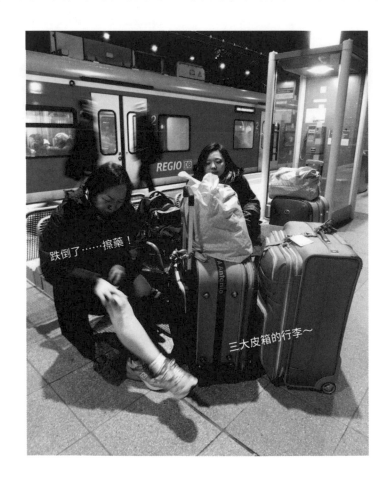

趟手扶梯，就可以完美又優雅的完成這項最後的「手扶梯考驗」。

偏偏，對，就是偏偏，果媽的「講不聽」體質再次現形。完美而強大的發揮她**「因為你叫我不要做所以我偏要做的青少年叛逆期」**心理，硬是拉著行李自己直接上，我看著她動作有些遲緩的樣子，腦中一個念頭才剛閃過：「該不會就在最後一天出事吧？」下一秒，就像電影的慢動作，我眼睜睜看著果媽拉的行李沒放好，開始從手扶梯上向下滾落⋯⋯

不，不要去拉，你拉不住，而且會跟著跌倒的。

下一秒，果媽果然馬上伸手去拉行李，當然是拉不住，最後當場連人帶行李，一起從手扶梯上面－滾－下－來！

媽媽日記

今天要回家了，一路上拖著行李，雖然住的地方有電梯，但也有樓梯要稍稍搬一下，雖然只有短短的幾格，也是很累得。拉著大行李坐地鐵時，沒有電梯要搭手扶梯，又搬運行李，結果跌倒了，還好二小姐在我後面，趕快衝上來幫忙扶我，不然真的不堪設想。

後來到了月台，找到椅子坐下來後，趕緊檢查，看有沒有摔傷，我的右腳膝蓋上方有點受傷，走起路來有點痛痛的，好佳哉要回台灣了⋯⋯

長輩必須乖乖聽話的一件事

話說當時，眼睜睜看著悲劇在我眼前發生，我的心臟緊張的都快跳出來了，還好菩薩有保佑，果媽沒有摔得太嚴重。當時我就像是有預言能力的神仙一樣，腦中所想全都應驗，才能及時反應上前，一邊以玉嬌龍般的矯健身手，丟開我手上拖的那件行李（此時已經管不了有沒有扒手小偷了，行李重成那樣就算偷得走也拉不走），一邊飛奔上手扶梯，趕緊扶住果媽。

事後兩個女兒都很想臭罵果媽一頓，但又看到她一副「我受傷了」可憐兮兮的模樣，只好把怒氣忍下來了。唉，這就是女兒「甜蜜的負擔」吧。

「媽，為什麼每次叫你不要搬行李你都不聽呀？」

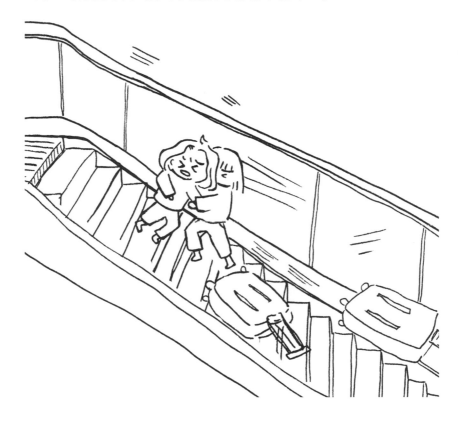

「想說看你們搬得那麼辛苦，幫忙一下呀。」

或許不管我們幾歲，在媽媽的心裡我們永遠都是孩子，都是媽媽保護清單上的主要對象。時間久了，保護我們是媽媽的習慣，卻忘記女兒已經長大了。

長大的意思是：女兒也想保護媽媽。

各位長輩大人，請大家乖乖聽話，在這種緊張的「移動」時刻，以後禁止你們上演「溫情戲碼」喔。

★ 搬行李最忌諱突然有人出手幫忙，反而會讓人受傷跌倒。

★ 拉行李時，盡量搭廂形電梯會比搭手扶梯安全。

★ 拉行李搭手扶梯時，盡量保持行李在人的身後，對行動會較順暢。

★ 不幸在手扶梯發生行李滾落事件，請高唱 let it go ～不要去強拉行李。

★ 如果媽媽的「講不聽體質」實在太強大，建議孩子可以站在後面，以防萬一有意外發生，至少可以趕緊上前救援。

帶長輩闖關之「行」挑戰：
買到票，坐有位，
準時到，睡得好

挑戰級別	國家	原因	應對方法
難	中國	國家官方火車網站採實名買票制，沒有中國手機號買不了，到了當地買票有時又搶不到票。一樣是睡鋪夜車，大都市和小城市發車，車掌人員和車上乘客水準落差大。	避開五一、十一，和所有國定假日時搭火車。人在台灣，沒有中國手機號和支付寶，又想買中國火車票時，可利用「攜程網」買票，但需額外付出不便宜的手續費。（到當地火車站買票手續費一張 RMB5 元，攜程網一張 RMB20 元起跳，車票愈貴手續費愈高）但為了避免無票，有時付點手續費也是可行的。
中	歐洲	語言不通，購票網頁介面、交通規則不熟悉，容易弄錯、買錯票。	只要有信用卡，然後買一本林果寫的《歐洲不難》吧！然後一步一步跟著做（笑），就能搶到超值便宜車票喔。
易	日本	網路上分享訊息、購票教學多，也不常有搶票、無票的情況產生，可以安心搭乘。	語言雖然不通，但只要努力爬文做功課，把圖片列印出來，指給對方看，便能輕鬆愉快買到想要的優惠票。

06

不知道這些事，
小心媽媽／女兒
不想和你出去玩

★

「都可以」是真的都可以嗎？

媽媽的冒險，和你想的不一樣……

行程有備案，臨危不慌亂

女兒是導遊？

是孝親旅行，也是我的旅行

迷路很正常，不用太焦慮

你這麼獨裁，你媽知道嗎？

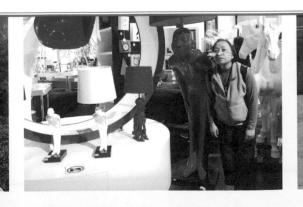

「都可以」
是真的都可以嗎？

每次規劃行程，問果媽的意見時，我最怕聽到她跟我說「都可以」。因為到後來絕對不是「都可以」的結局。

出門前總說「都可以」，到了現場卻一直說「我不要」。做了好久的攻略，一瞬間被全盤否定，不但措手不及，更令人傻眼。更何況旅途中要應付五花八門的突發狀況已經夠多了，如果還要應付長輩臨時丟出的考題，簡直就是雪上加霜。

嚴重的話，可能還會造成再也不想跟長輩出去玩的後遺症。

長輩千萬不要覺得怕麻煩孩子，就不好意思說出自己真實的需求。旅行不是考試，沒有標準答案，事前多溝通討論，才能做最好的選擇和安排。

出門前多說「我想要」，出門後多說「都可以」

其實要長輩清楚明白的知道自己「想要什麼」也不是件簡單的事，我們家也是經過多次旅行的累積後，才慢慢理解了女兒和媽媽的喜好和習慣之間

存在很大的落差。

　　以最簡單的住宿來說，自己一個人出遊，隨便一個背包客棧床鋪就能簡單解決。但是果媽喜歡擁有自己的獨立空間，也不喜歡和房東住，她容易緊張，有人住一起的話無法真正放鬆。我也發現到住宿對果媽的精神和遊玩品質影響頗大，因此後來和她旅行，我特別留意住宿的選擇，雖不用到五星級飯店等級，但至少安全、方便、乾淨，尤其要有獨立空間，這點非常重要。

　　旅行有時就像兩人三腳遊戲，無法順利前進，不是你不好，也不是我不好，只是默契不夠，也可能是溝通不夠。

　　但是沒關係，是家人啊。

「下次還要一起自助旅行嗎？」
「恩……」
「這還要考慮？（怒）」
「要啦要啦！」

　　就算是苦的，因為和家人一起面對，一起承擔，笑一笑，今日有多苦，回憶時就能有多甜。

　　下次，一定能調整到彼此都舒服的旅行節奏。

果媽：「哇，好多香料！回家趕快叫兩位格格來買！」

那不然今天晚餐
就給你包辦了。

不——要——。

哇，
請客請客啦！

「家」，
應該是一個，
可以讓人幼稚的地方。

——袁瓊瓊

媽媽的冒險，

和你想的不一樣……

某 朋友Y和我真是完全不同的兩種旅行者。

我是要訂好機票、住宿，做好八成以上規劃才出發旅行的人，而他則完全相反，完全不做功課，明天去哪、住哪，把旅行全部交給「未知」，我問他，不會覺得不安嗎？他說：「充滿未知的旅行讓我有一種冒險的感覺，我想看命運最後會帶我去哪裡。」「那如果真的完全找不到睡的地方怎麼辦？」「機場、火車站、公園，我都可以睡。」我覺得他的旅行方式也很酷，特別瀟灑，但我也知道，這樣的旅行一點都不適合我。對了，他是男生。

某天，接到他傳來的訊息：「我想帶我媽去歐洲，訂房方面有沒有什麼建議？」謝天謝地，還好他老兄尚存一絲理智，真心為阿姨感到開心和慶幸，沒打算讓阿姨體驗「流浪的生活」。就算是跟著環遊過世界的 S 級旅行能力者，讓媽媽背著背包，拖著行李，一頭霧水跟在身後，像隻無頭蒼蠅一樣在陌生街頭亂轉找飯店，**只有受罪，沒有冒險**。更別說在治安稍差的國家，拉著行李不但容易遇到扒手或搶劫，在車站裡到處拉人的私營民宿品質不一，很有可能遇上黑心業者，被帶到荒郊野外遭受勒索也是時有耳聞。

趁著女兒還在睡，果媽一人獨自出門！

出門在外，最昂貴的是安全

再怎麼樣，總不能讓媽媽睡路邊吧。保護媽媽，不讓媽媽遭受危險，擔心受怕，是身為孩子基本的責任擔當。

真正的「冒險」，是探索，是發現，是不因未知的恐懼而拒絕體驗新奇的事物，而不是把生命危險係數提高稱作冒險。

媽媽的冒險，絕對和年輕人不一樣。

十八歲，是出發去冒險；
六十八歲，出發本身就是一種冒險

　　對果媽而言，她最喜歡的「冒險」，就是在哈爾濱時，趁女兒還在睡覺，一個人偷偷出門，晃到住宿附近的菜市場進行「個人菜市場探險」，一邊小心不要迷路，一邊在陌生菜市場裡玩得不亦樂乎，少了女兒的嘮叨陪伴，一個人悠悠哉哉的慢慢逛，享受只屬於自己的時光，發現便宜又好吃的美食，帶回去和女兒一起分享，幫忙買了早餐，又受到女兒大力讚揚好吃好吃，就是一場快樂又充滿意義的冒險。

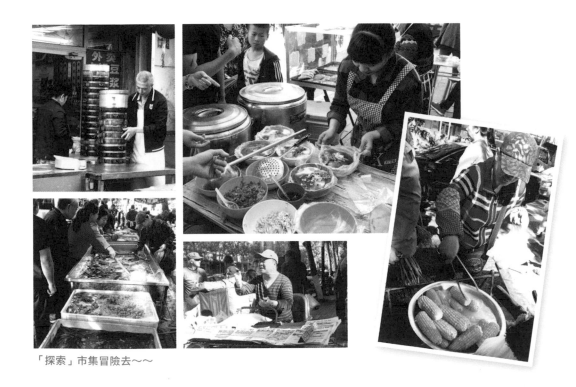

「探索」市集冒險去～～

►媽媽的冒險◄

對媽媽來說，就是冒險。
逛新奇好玩的菜市場，
吃從來沒吃過得美食，
去從來沒去過得地方，

維也納 烤豬腳

荷蘭 生鯡魚

巴黎 馬卡龍

布拉格 肉桂捲麵包

內蒙 水煮羊腿 奶茶

手把肉

杭州 東坡肉

一起變胖吧！

洛陽 鍋貼

南京北京 烤鴨

行程有備案，
臨危不慌亂

逛博物館對我而言真的有點無聊～
兩位格格，不要門票的再約我吧！

難得好天氣，二小姐臨時改行程，到杜樂麗花園來
散步和野餐。有人在畫畫，好厲害喔！

旅 行中的每一天，絕對能令人深刻體驗什麼叫「計畫趕不上變化」。

天氣、火車誤點、景點沒開，甚至抗議遊行，都有可能是改變行程的原因。有規劃，面對突發狀況，才能有更具彈性的選擇。

以下是不用多花一毛錢，就能提升遊玩順暢度的 4 種觀念：

POINT 01　晴天雨天的行程備案

在國外旅行時當然不可能天天都是好天氣，尤其是秋冬季節，雖然可以避開暑假和過年人潮，但同時晴天的日子也比較少，拍起照來難免灰濛濛的，所以只要當天是風光明媚的好天氣，我都盡量安排走戶外和美景行程，遇到下雨天也別沮喪，這時候去逛博物館最好了，不但溫暖不潮溼，不用在戶外淒風苦雨，減少體力消耗，也提升了遊玩舒適度。

無論晴天雨天，都是好天。

POINT 02　媽媽有興趣和沒興趣的行程備案

　　玩也是會累得，超過一個星期以上的旅行時，我們會設有「媽媽放假日」，這天果媽可以選擇在住宿處內當「宅女」，或她想幹麼就幹麼。這時候我和果姊單獨去參觀果媽沒興趣的行程。媽媽可以藉此休息一天，孩子也能擁有適度的自由。一舉兩得。

POINT 03　「高強度」和「低強度」行程交錯

　　衡量需要的體力、腿力，將這兩種日程穿插安排，才不會一下子累得東倒西歪，一下子又太過鬆散無聊。

POINT 04　終極無敵「行程備案」

　　與其規劃「萬無一失的行程準備」，不如給自己「樂觀正向的心理準備」。旅行中很少有完全依照計畫進行的時候，隨時充滿「變化」才是旅行的本質。好的變化是快樂，是意外的驚喜，壞的改變來臨也先別急著生氣，那可能正是成長，是學習的機會。無論是驚喜還是挫折，一起享受、一起學習、一起面對，哪怕是七十二變，也打不倒充滿快樂的一顆心。

旅行走路，雙腳是很辛苦的～

大小姐，我也有破洞喔～～

女兒是導遊？

許多人一聽到要帶長輩一起旅行，寧可花錢讓長輩跟旅行團，也不願親自帶團，理由很簡單：花點錢就不用受氣，不用服侍，反正千錯萬錯都是旅行社的錯，旅行社既然收了錢就要負責擋禍。

什麼時候開始，旅行成了一種花錢消災的行動藝術？

其實我也了解這種「服侍」家人又吃力不討好的感覺，每次旅行中家人發出抱怨、指責，也常常讓我覺得憤怒、灰心、沮喪，時不時冒出：下次再也不跟你們出門的想法。我也曾經在「帶家人去旅行」這條路上，一度感到極度困惑：旅行時，到底應該為自己還是為家人而活？（有這麼嚴重嗎？）

直到我看到一則訪問超馬選手陳彥博的新聞報導：

十年前參與「磁北極大挑戰」的超馬好手陳彥博，當初是團隊中最菜的隊員，如今已經蛻變為擁有全球四大極地大滿貫總冠軍成績的老手，因此肩負這次長征隊的極地教練。

陳彥博表示這次「前進南極點」自己在體力、經驗上沒大問題，只是過去都是獨自參賽，這次是一個團隊一起挑戰，**如何凝聚大家、有效溝通，甚至是面對危險時如何做出正確判斷，對他都是全新的考驗。**

目前陳彥博積極參與前置作業及設計訓練課程，希望用自身經驗幫助隊

員安全抵達目的地，並激勵更多人用正向態度跟勇氣面對人生、追逐夢想，只要跨出步伐、出發，就對了。

一個人旅行當然輕鬆簡單，但帶家人旅行也不代表一定要自己累得半死。

每個人的身體狀況不同，需求不同，喜好不同，本來就不可能事事完美、人人滿意。陳彥博帶領一群人挑戰南極，考量的不是如何讓大家都覺得舒適快樂，而是**如何讓團隊耗能最少，風險最小，圓滿完成任務**，還要激勵團隊以正念面對環境的艱困，勇於追逐夢想⋯⋯

我瞬間豁然開朗。

這和「旅行規劃者」不是很像嗎？

與其認為自己是導遊，不如將自己定位為「風險管理師」。

旅行的快樂，是每個人的責任；旅行的順暢，才是規劃者帥氣揮灑的主場。

規劃者做的，是控制預算，降低風險，平安回家，在遇到突發狀況時激勵家人用幽默愉快的心情看待一切。

相同的旅程，最終會在每個人的心裡留下不同的心路歷程。

當有人滿心歡喜、心甘情願，為你熬夜爬文、查找資料、上網比價、蹲點搶票；儘管哪裡做得不好需要改進，也請給他們一點掌聲來代替抱怨，用包容溝通來換取下一次旅行的進步改善。

就讓二小姐睡會兒吧！

在維也納火車站累到睡著的我，換媽媽一邊寫日記一邊守護我。話說此時，我們又被扒手盯上了。

　　導遊是一份工作，是收費的；家人是夥伴，是無償的。請不要把孩子的付出當成理所當然的工作，因為沒有人付他半毛薪水，也不要做一個事事要人服侍的旅伴，抱怨東西難吃，景點無聊，花費太貴，

　　因為你每一句的否定，都不是否定那些外在的食物和景點，而是否定孩子對你的愛。

　　而如果你的家人還願意相信你、追隨你，和你一起旅行，也請為你的家人鼓鼓掌，謝謝他們願意給你一個學習成長的機會，謝謝他們包容你在學習領導的過程中，所有因為不成熟、沒經驗所犯的錯誤，謝謝他們因為擔心你一個人在國外吃不好睡不飽，而亦步亦趨的跟著你想要保護的那份心意。

是孝親旅行，
也是我的旅行

說 到帶家人旅行，應該「為自己而活還是為家人而活」？

自古忠孝難兩全：是忠於自己，還是孝順家人？一時間愁煞多少英雄
豪傑。

可是，我們是不是太習慣只有二分法的世界，忠於自己和孝順家人之間，
怎麼就百分百站到對立面了呢？

帶著長輩旅行，考量他們的身體狀況，行程不能太滿，路不能走太多，
住得不能太差，吃得不能太糟……聽起來年輕人為了配合長輩好像有些委屈，
不能隨心所欲的吃喝玩樂、安排行程，但是這些旅行的調整，對年輕人而言，
不也是另一種「福音」嗎？

幾年前我和果姊兩人單獨去爬天下第一險──華山，當年因為經驗不足，
加上覺得還年輕，某些事情雖然刻苦，但忍一忍也就過去了。為了省一趟纜
車錢，我們選擇搭纜車上山，步行下山，住的地方也選擇最便宜的「道觀」
通鋪，一晚五十元人民幣，但是房間在地下室，簡陋得像工地不說，又冷又
潮溼的棉被，還有隱約能聞到廁所味的極差環境，雖然只睡一晚，但我們幾

乎都快生病了。更別說隔天為了趕上火車，全程極速競走下山後，全身痠痛到只能勉強行走平路，上下台階完全是以老奶奶的姿勢與速度前行，也讓後面幾天的行程幾近癱瘓。

有了華山這樣的恐怖經驗，二〇一八年我們帶著果媽一起去爬黃山，舒適、安全、方便成了我們考量的第一順位。所以儘管纜車價格高，但我們毫不猶豫決定「錢死不用人死」（台語），上下山都花大錢搭纜車，大不了就是回國後，努力工作再賺回來就是了。

日程天數的安排，因為山上住宿房間珍稀，房價頗高，以年輕人「窮遊」預算，大多會安排當天來回或兩天一夜。雖然省了金錢，但也少了遊覽時間，犧牲優閒的心情。

為了有更多餘裕可以好好欣賞黃山之美，我們再度花大錢安排三天兩夜

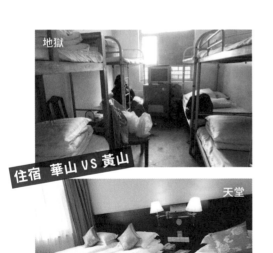

地獄

住宿 華山 VS 黃山

天堂

的行程，並且在上山前一天和下山當天都在山腳住一晚，以避免為了趕火車而匆匆忙忙精神緊張。有鑑於果媽需要較好的睡眠條件，黃山上的住宿也毫不猶豫直接預訂三人房，儘管和單人床位的價差一晚高達兩到三倍之多，但在水資源珍貴的山頂上，不但洗澡、煮水都沒問題，還附有吃到飽的早餐，並提供乾淨的羽絨外套，讓我們在山上的時光非常舒適享受。

克難

吃飯 華山 VS 黃山

豪華

好險上次華山我沒去受罪～
這次黃山我覺得一切都很舒服 OK ！

後來我們在等日出時，遇到一位男士，他是訂八人通鋪房，因為當地尚未有「公共空間禁菸」的進步意識，居然有人在房間內抽菸，那位可憐的男士原本就感冒，加上室友抽菸，他難過得整晚都無法入眠，更別說美味的吃到飽早餐和羽絨外套這些額外的附加服務。當下我覺得很慶幸，託了果媽的福，我們在山上吃好睡好，才能以最好的精神狀態好好欣賞黃山的美景。

和家人旅行，
或許會喪失一些自由，
但不是沒有自由；
或許會需要一些妥協，
但也可能更和諧。

迷路很正常，
不用太焦慮

二小姐，
是哪一邊呀？

好像是那邊吧……
每條路看起來都好像！

回家的路好遙遠……

不知道身為規劃旅行者的你，有沒有遇到和我一樣的經驗。

在異國街頭迷路時，拿出地圖開始查看，努力辨認方向，這時身旁的家人卻漸漸開始不耐煩、不安，於是開始不停焦慮的拋出各種問題：我們現在在哪裡？還要走多久？現在要找什麼？為什麼不問人？你到底知不知道路？

其實何止旅行，就算在自己的家鄉都常有機會迷路。對於已經習慣旅行的人而言，迷路並不是什麼太值得大驚小怪的事，但如果帶著家人，那又是另外一回事。最備受質疑的一點就是：你為什麼不試著向當地人求救？

不想求救，是因為覺得還不到求救的地步，有把握能找得到路，不需要慌張。

可是求救不是比較快嗎？

對，但雖然「自救」需要花多一點時間，但有時候認路也是認識一座城市的方式。還有，我無法否認，或許還有一點點身為**「旅行規劃者」的小小虛榮心吧**。想要在家人面前展現自己的能力：你看，我把行程規劃得很好，很值得信賴吧。

不管到了幾歲，有時候我們仍是那個希望得到家人肯定的小小孩。

而且，我覺得迷路也是旅行的一部分。

如果在旅行中，**些許迷路都不能接受的人，我想靈魂一定也很焦慮吧。**

有哪個孩子，第一次學寫字就完美，第一次學走路就健步如飛，第一次談戀愛就結婚，第一次生孩子就生龍鳳胎（好吧真的有人第一次就生龍鳳胎）……

如果我們人生旅途上所有的事情都是一步一步摸索，藉由一次一次的失敗中學習，讓下一次更好，如此推論，**在一個完全陌生的異國街道，迷路才是正常的，完全正確到達才是不正常的事。**

但是和家人旅行的次數多了，我也漸漸能體會家人的心情，對於媽媽來說，眼睜睜看著孩子在異國的街道上迷路，無助的在街上翻找地圖，當然會很想幫忙。

因為所謂的家人，就是不會讓你一個人煩惱。

好在藉由一次次的旅行經驗累積，我的家人漸漸能在迷路的情況中放鬆，和我一起享受「精準的迷路」；但是拜 google 地圖所賜，我卻愈來愈常處在「精準但不正常的旅行」中。

身為擁有「享受迷路專業戶」稱號的我，或許哪天應該來規劃一場專門「為了迷路而旅行」的主題之旅。

你這麼獨裁，
你媽知道嗎？

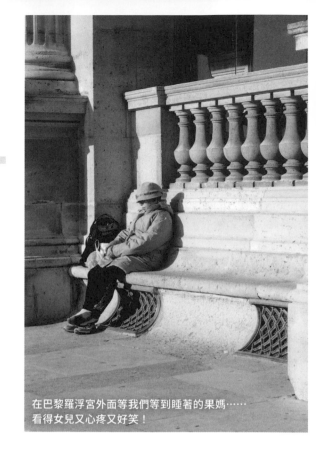

在巴黎羅浮宮外面等我們等到睡著的果媽……
看得女兒又心疼又好笑！

在 規劃行程時，你會同步徵詢媽媽的想法，還是從頭到尾都由自己的主觀需求和認定來規劃呢？

一個只想著自己的旅行規劃者，就像在 KTV 裡一直霸占麥克風的傢伙一樣，真是自戀又惹人討厭呀。也難怪，有些長輩到後來會不喜歡和年輕人旅行。

會有這樣的體悟，是因為我和果姊超級喜歡博物館，尤其在歐洲，博物館特別多，每到一個城市，便充斥滿滿的博物館行程。可是果媽對博物館一點興趣也沒有，為了配合女兒只好勉強自己，儘管覺得無聊，還是和我們一起行動。到了博物館，為了等我們，坐在椅子上等著等著，等我們找到她時，早已經打起瞌睡睡著了，看得女兒們真是又好笑又心疼。

讓長輩的意見成為助力，而不是阻力

一開始我覺得因為「我要帶媽媽去旅行」，所以應該負起全責，況且媽媽什麼都不懂，什麼都說好，所以當然由我來做所有的決定。

現在想想，當時的我還真是自大啊。

在科隆家具展玩得不亦樂乎的果媽。

如果抱著「我帶媽媽」去旅行的想法，不知不覺中會漸漸認為「都是我的責任」，不如以**「我和媽媽」一起旅行**來考量，肩膀上的重擔就會輕鬆多了。心態的改變真的很重要，就像以前我以為旅行一定都要去自己想去的景點才快樂，但後來我發現，與其擠破頭去博物館看蒙娜麗莎的微笑，不如把媽媽直接變成蒙娜麗莎「微笑」會更快樂。

旅行規劃者最有成就感的事，不是記錄本上省了多少錢的數字，或者地圖上標記去過多少國家的圖釘；而是記憶裡家人臉上的笑容和快樂，才是真正讓人覺得驕傲和感動的瞬間。

現在我會徵詢家人的意見。例如，去科隆參觀家具展時，我有些猶豫，覺得果媽可能會覺得很無聊，但是沒想到她卻覺得沒看過可以去看看，最後居然還在裡面很開心的玩了一天。還在某義大利廚具請來的名廚秀上黏住，完全就像是小孩子逛廟會，一被吸引就定住不動很難拉走。

3 個從「旅行卡卡」到「順暢出遊」的景點分類技巧

▶**大家都有興趣，所以一定得去。**

　　例如：市集、菜市場。

▶**一定得去，只有媽媽沒興趣。**

　　例如：巴黎羅浮宮。

▶**一定得去，但只有我有興趣。**

　　例如：柏林猶太人屠殺紀念碑。

　　盡可能讓前兩種多一些，最後一種少一些，或者分開行動，就能在「我喜歡」和「媽媽喜歡」之間找到較佳的平衡安排。

▶轉心轉念◀

【Before】
以前的我，以省錢的行程安排為優先，最想去的景點，也努力忍耐著。

【After】
現在的我，以大家「心中最想去的地方」為安排的順序，才不會錯過精采的景點。

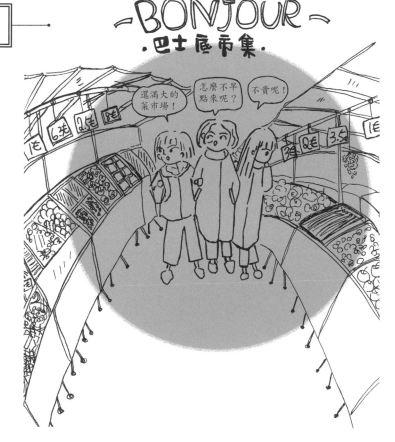

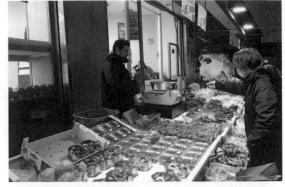

我在巴黎得了重感冒，果媽一心一意要去水果攤幫我買草莓。其實很多時候，媽媽都默默照顧著我們！

分配任務給長輩

　　參觀景點的時候，不妨分配一點小任務給長輩。例如我喜歡建築和室內設計，在行程中安排去參觀大師建築設計，雖然對我而言很有意義，但對果媽可能有點無聊。這時候如果告訴她：「有看到不錯的設計要記得拍照，以後可以用在我們家裡。」如此一來，果媽就不會只是走馬看花，這個景點對她也比較有記憶點。

長輩體質：默默做、默默幫

　　帶著長輩旅行，雖然需要多體貼他們，幫忙提重物、配合他們的體力和喜好安排行程等等，但可不是只有我們在照顧長輩，很多時候長輩也會默默給自己分配任務。

　　在國外常常結束一整天辛苦的行程回到家，吃完飯，因為我和果姊還要繼續規劃隔天的行程，這時候果媽就會自動自發幫忙洗碗、整理廚房。怕我們太累直接昏倒在沙發上，所以每次洗澡搶浴室，都會讓我們先洗。早上她習慣早起，也會先把早餐、咖啡泡好，等我們醒來。每次到超市採買，買的都不是自己愛吃的，而是惦記著孩子。因為我旅行時，身體一勞累就特別容易上火，嘴破，她就會多買點降火的水果，或是早上泡杯菊花甘草茶給我帶在路上喝。

有時候我們可能只看到自己很累很辛苦的一面，容易忽略了家人在背後默默的付出。很多小細節看似不是什麼大功勞，但正因為有人幫忙照顧著這些小細節，旅行才能更加順利、舒適、愉快。

再厲害的旅行隊長，也絕對需要媽媽這個最佳旅行助攻手。

►只有我最辛苦？◄

在巴黎，隨時隨地面帶微笑的說 Bonjour 很重要，尤其在菜市場想買東西時，更重要！

旅伴旅伴，旅行的伴，
顧名思義，大家是旅行的夥伴，
不是只有規劃、帶隊、找路的人才辛苦，
其實家人們
都默默的有分配工作給自己喔。

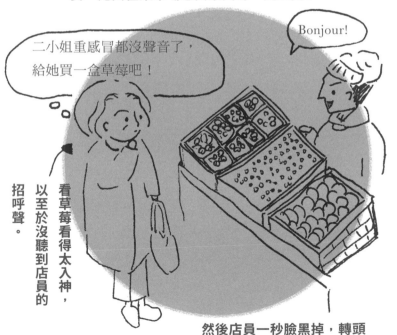

Bonjour!

二小姐重感冒都沒聲音了，給她買一盒草莓吧！

看草莓看得太入神，以至於沒聽到店員的招呼聲。

然後店員一秒臉黑掉，轉頭離開，再也不賣草莓給我們了⋯⋯

最幸福的事，
就是和你一起做的
所有事

★

居然撿到錢了？

在教堂對耶穌「頂禮」？

老媽學年輕人寄明信片

只要能拍到好照片，旅行就有了意義？

居然
撿到錢了？

咦，這是哪裡？格格去哪了？
我迷路了嗎？不會吧？

「喂，老媽又不見了。」

「什麼？」本來果姊和我有如急行軍，八百里加急趕路，一轉頭發現果媽沒跟上來後，趕快緊急煞車，原路返回搜尋果媽到底在哪裡。

在國外最可怕的事，不是丟了護照，也不是丟了錢包，而是丟了老媽！

有一次我們在巴黎地鐵站就走失過。我和果姊走在前面，下了手扶梯，可是走在後面的果媽沒看到，於是直直往前走，還好當時我們發現得早，趕緊回頭，搭手扶梯上樓回去找果媽，果媽也即時發現自己走丟了，趕緊往回走，兩方人馬才順利相遇沒有走丟，否則可能就得上警察局報案了。

從此以後我們就約定好，如果再有相同的情況發生，果媽就**在最後看到我們的地方，原地等待，而我和果姊會原路返回找她**。在當年沒有智慧型手機和網路的情況下，這是最快也最保險的方法。

241

　　於是當我們再次走散後,雖然緊張,但是沒有太驚慌,還好往回走不久就看到果媽站在路邊等我們。

　　「你怎麼又走丟了?」放鬆下來後,女兒們的怒氣肯定要先來一波。

　　只見果媽獻寶似的把手掌攤開,「你們看,我撿到錢了耶。」

　　「哇,好厲害喔,怎麼撿到的啊?」

　　「就在地上啊,我看了好久,想說那個到底是不是錢,所以就停下來撿,想叫你們看,誰知道你們一下子人就不見了。」

　　我一看,哇,那可是五歐元呢,果媽真是厲害。

　　「所以……」一個冷冰冰的聲音突然響起,「你就是為了這五歐元,光顧著看錢,沒跟緊我們才走丟的吧。」果姊洞悉一切的目光,冷冷的向果媽和我射來。

　　啊,不愧是果姊,沒有輕易的被錢所迷惑。

　　果媽怯怯弱弱的,本來撿到意外之財的喜悅,瞬間變成害怕被罵的小媳婦。

　　「撿到錢,別忘記要請客吃飯喔。」

　　昏倒!原來這才是吾姊真正的目的啊。

快!老媽又丟了!

在教堂
對耶穌「頂禮」？

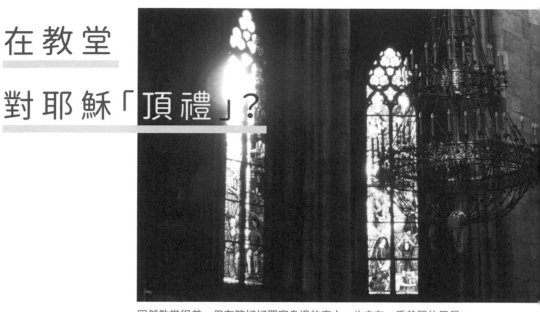

固然教堂很美～但有時好好觀察身邊的家人，也自有一番美麗的風景。

參觀教堂，把相機對準美麗的玻璃花窗，巍巍的建築，正在驚嘆精工雕琢的室內設計時⋯⋯，果姊突然重重拍了我一下。

「喂，你快拍老媽。」

把鏡頭迅速轉向果媽，出現在鏡頭裡，身影有些熟悉的小婦人，她她⋯⋯她在幹麼？

只見平日節儉的果媽，居然破天荒的，學外國人跑去花錢買蠟燭，她該不會以為點蠟燭等同於在台灣

點燈中～～

寺廟裡「點燈」吧？點燈完畢後默默祈願也就算了，外國人祈禱完後，不是都會在胸前劃十字架嗎？但果媽卻「雙手合掌，向上輕點額頭」頂禮……這不是佛教的禮儀嗎？

我和果姊在一旁看著，簡直快要笑翻。也太可愛了！雖然果媽是虔誠的佛教徒，但也不用以佛教之禮來拜耶穌吧。這有「通」嗎？

不過我想就算耶穌大人看不懂，應該也能感受到她滿滿的心意吧。就在果媽以自己的方式，完成「自我與耶穌的對話」後，開始四處張望尋找我和果姊，此時她才終於發現，我們正笑瞇瞇的看著她。

「你們兩個在笑什麼？」

「你對人家耶穌頂禮，有想過人家看得懂嗎？」果姊笑笑的捉弄老媽。

「怎麼會看不懂，都是神明啊。」

「那你跟耶穌說什麼？」我非常好奇。

「我跟祂說，叫祂保佑我們旅行一路平安。」

「今天怎麼這麼大方，還捨得花錢點燈？」

「我是用昨天撿到的錢。」

「那邊有個牌子寫說這間教堂好像修繕經費不足，正在向群眾募款。」我提供剛剛看到的資訊。

「那我把剩下的錢統統捐給教堂好了。可是這樣就不能請吃飯了喔。」果媽看著果姊說著。

「好啊，快去捐吧。」果姊也非常的阿莎力。

我覺得就算到了國外，最美的風景還是人。

尤其是身邊的人。

你看了，卻沒有真的看見，

世間唯一真正的航行，

不是造訪新奇的島嶼，

而是擁有別的目光，

用另一雙眼睛看宇宙，

用另一百雙眼睛看另外一百個宇宙，

也反觀那一百種視角。

——普魯斯特

不覺得老媽好像

搞錯什麼了嗎？

這情景……

好像似曾相識？

趕快給她拍下來

大家，要等我回去吃尾牙喔！
我的第一張明信片！

老媽
學年輕人
寄明信片

我 非常喜歡寄明信片。

我喜歡寄給朋友，也寄給自己。寄給朋友是因為我喜歡想像當他們收到明信片，臉上充滿驚喜的表情，那是遠方的我捎來的問候。寄給自己，是希望在一成不變，日復一日的日子裡，當我某天不經意翻開這些明信片，那是遠方的我給自己捎來的訊息。

別看寄明信片好像只是「一片小蛋糕」，要維持這樣的習慣其實還挺不容易。有時晚上在旅館裡會寫到睡著，有時是挑不到中意的明信片，有時是找不到郵局買不到郵票，有時是旅行的最後一天了，趕著去搭火車、搭飛機，卻找不到郵筒投明信片，常常搞得全家人雞飛狗跳。儘管如此，我還是堅持要寄明信片。

果媽看我每次旅行這樣忙來忙去的，不知道在忙什麼，在米蘭的時候，因為每天都早早回家，晚上時間多得很，我看她很好奇的樣子，於是問她：「你要不要也寄寄看？」

「我又不知道要寄給誰。」果不其然，老媽定律：一遇新事物就「抗拒先」。

「可以寄給自己啊，幹麼一定要寄給誰。」我仍不死心繼續說服。

「不要啦，幹麼寄給自己。」很在意一定要寄給「別人」就對了。

「不然寄給公司同事？」果姊提議。

果媽眼睛突然亮了起來，「可以喔，叫他們要記得等我回去吃尾牙，不能先偷吃。」

我和果姊一聽簡直快要昏倒，她會不會是全世界第一個寄明信片給同事，叫公司要等她回去才能吃尾牙的人？明信片的功能就這樣被草率的超展開了。看皇太后終於「有興致」了，小的趕緊奉上明信片一張，不忘出聲提醒：「要寫得滿滿的，才對得起我的卡片錢和郵資錢哪。」

皇太后沒再抗拒，喜孜孜的銜命而去，乖乖的寫「滿」一張明信片。差點連地址都寫不下去了。

後來的明信片

米蘭是歐洲之旅的倒數第二站，本來我還擔心，會不會我們回國了，果媽都回去上班了，結果明信片還沒寄到，那就少了「驚喜」感。

還好米蘭的郵差很勤奮，果媽公司同事不但在果媽「復工」之前收到，而且聽說明信片送到公司時，大家還聚眾圍觀，大聲朗誦，所以等果媽結束旅行後，第一天復工，一到公司，立馬收割一波開心與歡樂。

看到果媽回家後，興奮得手舞足蹈，跟我們說今天公司同事們有多開心、多驚喜的樣子，突然覺得，有時候快樂其實很簡單，多花一點心思，給別人快樂，自己也會加倍快樂。

趁坐火車趕快寫日記。不然大小姐又要生氣了！

►媽媽的勇氣◄

VIENNA

四川成都

真的呀，那我去拍照！

因為沒有嘗試過，所以都可以去做，才能知道自己喜不喜歡。與其沉浸在害怕、猶豫的心情裡，不如痛快的，去找出答案吧！

跟我走，那裡有好大一個菜市場喔！

第一次，只有我自己一個人坐電車，雖然很緊張，但是為了上廁所，又不想打斷女兒的行程，所以鼓起勇氣，學著認路、坐電車回家。原來，也沒有那麼可怕嘛。

第一次二小姐不在，大小姐是路痴，所以換我當導遊，帶她去逛我發現的菜市場。大小姐說，這是我開發的，第一個「景點」。

只要能拍到好照片，
旅行就有了意義？

旅行中，一直幫家人拍照，覺得不耐煩嗎？其實以前的我也很討厭拍照。尤其是幫人拍照。不辭千里迢迢到遠方，難道只是為了拍一張照片？而且還千篇一律比 YA，這樣是不是有點傻？但現在我變了，哪怕只是去咖啡店喝杯咖啡，我也會拍照。

因為想拍照的時候，就是人感覺快樂的時候。

幫人拍照，就是幫人記錄下幸福時刻，成為幸福的見證人。畢業照、婚紗照、新生兒出生照、滿月照、爬山登頂照、情侶照……每張照片，不都是為了記錄下來並提醒自己：不要忘記當下這一刻，是多麼值得紀念和快樂的一瞬間。把平凡的風景，拍出不一樣的意義，也是一種旅行的方式。

在內蒙九曲河旁，還有呼倫貝爾湖邊，老實說，很多人到這兩個地方，下了車，拍個幾張照片，頂多待個十分鐘，上車走人，繼續前往下個景點，繼續拍照。

但我們在這裡停留很久，慢慢的玩，玩什麼？就是玩拍照，愈玩愈開心，愈開心就拍出愈多「好」照片。什麼是好照片？和光圈快門無關，也不是美得像電影明星劇照。一張好的照片令人「快樂」：拍的人快樂，被拍的人也快樂。

想要快樂，你必須得先能自得其樂。一顆優閒的心，停下匆忙的腳步，

哪怕只是拍一個名不見經傳的巷弄轉角，拍一朵牆角的花，還是荒涼一望無際的大草原，當你拍出一張連自己都想一看再看的照片時，自有一種無法言喻的成就感。「拍照」其實就是記錄了自己和世界，甚至是自己與自己相處的每一刻快樂的時光。

我們為什麼要這麼處心積慮，一步一步，一分一秒，一張一張的累積這些快樂的時光？為了炫耀？為了展寶？其實拍照和他人無關，那是給未來的自己準備的。等我們哪天沮喪了，難過了，或是老了，忘了，翻出照片，像水晶般凝結的快樂和笑容會提醒你：

嘿，別難過太久了，該是再次出發的時候！

兩位小姐不要折騰我～～～～可是好像變年輕了耶！

一無所有一望無際的草原和湖泊很無聊？
怎麼會？可以玩媽媽呀！媽，來張「祈禱」！

指揮媽媽拍一些「搞怪」的照片也很好玩！

巴黎的咖啡，「原來是這樣」！

「巫婆節」糖果襪子！

威尼斯：房東兒子送我們

荷蘭：遇到好心人幫我們
搬行李、帶路。

巴黎：重感冒的我，受到
家人細心的照顧。

最好的旅途是讓我們記住愛的模樣。

——華晨宇《尋》

夢想不一定都會實現，
但一定會讓人成長

果姊　林熹

果妹寫完書，我是第一個讀者，不僅僅只是享受閱讀，還具備替她審審稿的實用功能。

雖然果果花了很多時間和精神做前期規劃、書寫到自我審視，但仍覺得不夠好。今年寫書時程剛好遇到 2019 年的過年，以往果果都會在這期間開出腐爛之花，但果果今年沒有過年，別說開花，連窩在沙發上的時間都沒有，整天泡在書房裡對著電腦敲敲打打。

後來我才知道，果果之所以 2019 年沒能開出腐爛之花，不是因為先前偷閒沒寫稿，而是她把寫好的稿子幾乎全部砍掉重練，到我手上的稿子已經不知道是第幾版本，重生過多少次的稿子。

這就是我與果果的不同。

「隨意派」和「細節派」的旅行區別

旅行的行前規劃中，我也曾扛起過負責找住處、景點的工作，我的策略是先瀏覽大約百分之 37 的相關物件，之後看到比先前好的，就會直接訂房。但果果不是。

果果會先全面性地毯式搜尋，接著一間一間仔細比較挑選，直到選出最優質，才算完工。和果果一起出門旅行最放心也最享受，因為果果會把最符合那次旅行需求的物件掘地三尺後挖出來。

先前住過條件不佳的住所，其實那也是權衡過後的選擇，看過果果前幾本書《歐洲不難——搞定交通，滑著滑著，就都訂好了》或《歐洲不貴——15 萬 90 天的歐洲樂遊記》的人就會知道，旅歐前，果果是帶著任務去旅行的，因為有了財務上的限制規則，住處品質挑選便會有所權衡。

和果果旅行還有一點特別放心——果腦內建有精良的 GPS 導航系統。

這點在威尼斯時顯得特別出色。對我和果媽而言，幾乎每條路都長得一模一樣的威尼斯浪漫水都街道，一旦踏入等於闖進迷宮的巷弄難題，果果居然沒有一次走錯路，每次都在我和果媽匪夷所思卻相當慶幸的心情下，順利返家休息吃海鮮大餐，沒浪費過一分一秒在迷路上。

套用金城武在電影《我喜歡你》的思維——不要用你的腦思考，要用我的腦！站在路痴界金字塔頂端的我，其實十分感謝果果的腦和我的腦如此不同，如此天差地別。

果果屬於任勞任怨體質，如同她總是能負重最沉的行李一樣，但這樣看似強壯的體質內卻含有一顆晶瑩剔透的脆弱玻璃心。舉凡果果找的景點果媽

覺得不好玩，或是找的美味餐廳果媽覺得味道還好，都能引發玻璃心一次又一次當場碎裂。

回國後，果果曾經針對這項議題舉行家庭會議。議題：吃到難吃的餐廳能不能不要當場嫌棄？

果媽回應：真的難吃，不能說難吃，那要說什麼？

果果當場被擊倒。

我試著溝通：餐點難吃大家默默都知道，其實不用說出來。

果媽回應：難吃還不能說喔？

我再次試著溝通：不是不能說，是不用說。大家都推薦某間餐廳好吃，不去吃，怎麼能知道其實很普通？

果媽回應：所以說它難吃哪裡錯了？

最後我只能把改變的希望寄託在果果身上：堅強點，果果，玻璃心不值得用在這種地方。只是一頓飯。

果果哀怨欲泣：可是努力找的餐廳被嫌棄……（是她仔細比較幾十間餐廳後的最終選擇）

我還沒放棄客串心理師出演：被嫌棄的是餐廳，不是你的努力。這是兩件事，你要分開看。

果果沒說話，我只能勸她做人別太玻璃心，要誠實的果媽對著她不喜歡的食物說美味，也不是果媽本色出演。

果媽吃到不美味的食物說難吃，只是誠實說出自己的感覺並沒有不對，其實大家一起加入誠實說出自己的感覺，這件事或許就會簡單許多。大家把決定權交給某個人後，不管做出什麼決定，都要為決定負責，而不是把所有

責任壓在決策者身上。責任是大家的，進門前誰都可以選擇轉身離開。

　　記得有次和果果、果友一起到京都旅行，兩個小女孩想吃有名的紅豆湯湯圓。我平常在家就時常變著法子吃各式各樣的紅豆湯，對此興趣缺缺，再加上價格高得有點令人匪夷所思，猜想大概是賣一個氛圍或名氣。我決定與兩小女孩分道揚鑣，約好一個小時後在哪碰面後，跑去吃鮮爽 Q 彈的海鮮鐵板燒。

　　碰面時，看見兩小女孩臉色無華便知道結果了。

　　果果，當某個人選擇跟你一起踏進餐廳的那一刻，不管餐點好吃與否，責任不在你。你只是盡力幫大家選了一間餐廳。

真正的好旅伴，好旅行，是這樣練成的！

　　旅行中，每個人手中都握有選擇權。

　　不要輕易否定別人努力的成果，如果發現決策錯誤，責任最終在自己，不是熱心幫忙規劃旅行的人。

　　很多人的夢想是環遊世界，不管這樣的夢想是否真的能實現，或者能夠實現多少，可是「旅行」這條路只要踏上過得人就會知道：

　　夢想不一定都會實現，但一定會幫助我們成長。

帶媽媽去旅行幸福全攻略
不論距離、天數、習性都適用
（特贈聽（懂）媽媽的話，萬事 OK 小冊）

作者	果媽、林果
選書責編	張瑞芳
校對	林昌榮
美術設計	郭家振
總編輯	謝宜英
行銷業務	鄭詠文、陳昱甄
出版者	貓頭鷹出版
發行人	涂玉雲
發行	英屬蓋曼群島商家庭傳媒股份有限公司城邦分公司
	104 台北市中山區民生東路二段 141 號 11 樓
	劃撥帳號：19863813　戶名：書蟲股份有限公司
	城邦讀書花園：www.cite.com.tw
	購書服務信箱：service@readingclub.com.tw
	24 小時傳真專線：02-25001990 ～ 1
香港發行所	城邦（香港）出版集團／電話：852-25086231 ／傳真：852-25789337
馬新發行所	城邦（馬新）出版集團／電話：603-90563833 ／傳真：603-90562833
印製廠	中原造像股份有限公司
初版	2019 年 9 月
定價	新台幣 499 元／港幣 166 元

國家圖書館出版品預行編目（CIP）資料

帶媽媽去旅行幸福全攻略：不論距離、天數，習慣出門、習性都適用（特贈聽（懂）媽媽的話，萬事OK小冊）／林果作. -- 初版. -- 臺北市：貓頭鷹出版：家庭傳媒城邦分公司發行, 2019.09
256面；16.8×23公分
ISBN 978-986-262-393-0(平裝)

1.旅遊 2.指南

992.026　　　　　　　　　108011276

有著作權‧侵害必究

【大量採購　請洽專線】02-2500-1919

讀者意見信箱　owl@cph.com.tw

貓頭鷹知識網　http://www.owls.tw